世代公卿 閨閣獨秀

女畫家陳書與錢氏家族

李湜　著

石頭
出版股份有限公司

百年藝術家族系列

世代公卿 閨閣獨秀 ── 女畫家陳書與錢氏家族

作　　者	李　湜
審　　訂	余　輝
書系主編	余　輝
執行編輯	蘇玲怡
美術編輯	張意馨

出 版 者	石頭出版股份有限公司
發 行 人	龐慎予
社　　長	陳啟德
副總編輯	黃文玲
業　　務	洪加霖
會計行政	李富玲
登 記 證	行政院新聞局局版台業字第4666號
地　　址	106台北市大安區敦化南路二段34號9樓
電　　話	02-27012775（代表號）
傳　　真	02-27012252
電子信箱	rockintl21@seed.net.tw
網　　址	http://www.rock-publishing.com.tw
郵政劃撥	1437912-5　石頭出版股份有限公司
製版印刷	鴻柏印刷事業股份有限公司
出版日期	2009年12月 初版

定　　價	新台幣 350 元

ISBN　978-986-6660-07-8

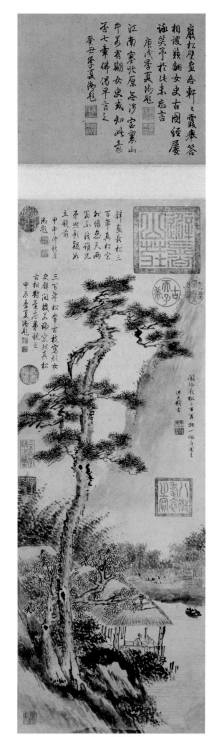

清 陳書《長松圖》軸
紙本設色 84.5 x 30.1公分
北京 故宮博物院藏
(內文圖 13)

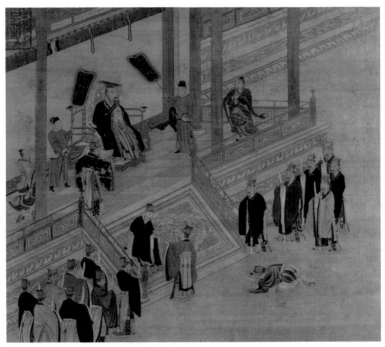

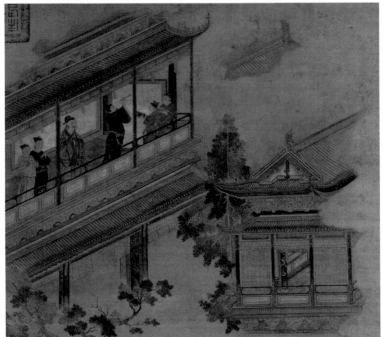

清 陳書《歷代帝王道統圖》冊（十六開之二）
絹本設色 每開33.5 x 37.3公分 北京 故宮博物院藏
（內文圖 14）

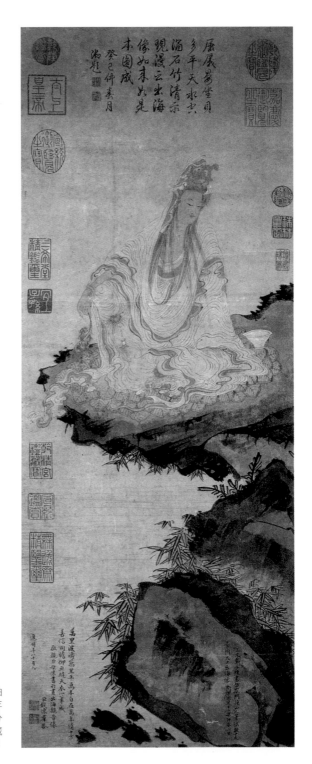

清 陳書《出海大士像圖》軸
1713年
紙本淺設色 70.7 x 27.2公分
臺北 國立故宮博物院藏
（內文圖16）

蓬團主人抱爐癖置煙數十瀰几席
眾款具備云武遺次第品之示譜籍
種于崇身朝冠耳後有雄名獨戟
為乳為琴各朵同別得饅貓鉢乃憚呼光
嫩炭勤燒治虫自摩挲為晨夕神光
爐燒金霞眼寶氣宏騰珠點積芳章皇
神武姿勞躬繼美弘熙續綸扇況已登三
楊十載豐和通迄邀萬機之暇涉雅玩瓷
銅諸若親紬澤宣窯玉之世共珍宣爐尤為
人聲惰南鑄北誇歡重捱凌本贋造孫莫覈吳賞
好事雋之恒滿方自咻精鑑海受給不离南金市燕
滴詐交莫憑巧拖剝補迲人劇真去論直吳止錫
閱半辦古之万蕨君能家筆寶如孫清雲兩衙溜雜
石主人慧眼另有隻一人雙矑如黑白西隄家宰躃神賞
格春風拂之掻首雅邀余賞玩尚芳驛佐饮些香藥水沅篆煙晨之紫篇碧
酒醒遂寫品爐圖苗向高齋作賺迻

賈爾學長兄先畫玩記以長歌統而敬正
秀水弟弥伽居士張庚時年五十有六

清 張庚《品爐圖》軸 1740年 紙本設色 69.7 x 42.9公分 北京 故宮博物院藏
（內文圖 18）

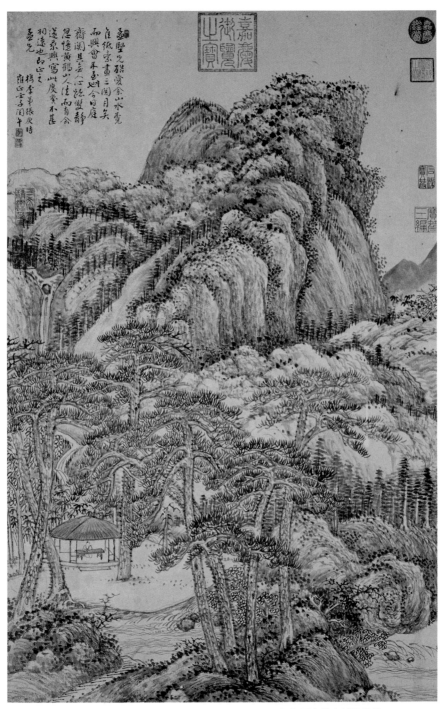

清 張庚《仿王蒙山水圖》軸 1732年 紙本墨筆 82 x 52.2公分 臺北 國立故宮博物院藏

（內文圖 24）

清 錢載《柏松長春圖》軸 紙本墨筆 123.5 x 65.5公分 北京 故宮博物院藏
（內文圖 31）

林泉即證真親切秀
巖涇來詵彿邱邱四海
為家荼外花涇於不
攬借山遊
丁丑春日御題 [印] [印]

清 錢維城《借山齋圖》軸 紙本設色 63.7 x 31.8公分
臺北 國立故宮博物院藏
（內文圖 40）

清 錢維城《仙圃恒喜圖》軸 紙本設色 138 x 63.5公分 北京 故宮博物院藏
（內文圖 41）

清 錢元昌《梅花山茶圖》軸 絹本設色 95.5 x 51公分 北京 故宮博物院藏

（內文圖 49）

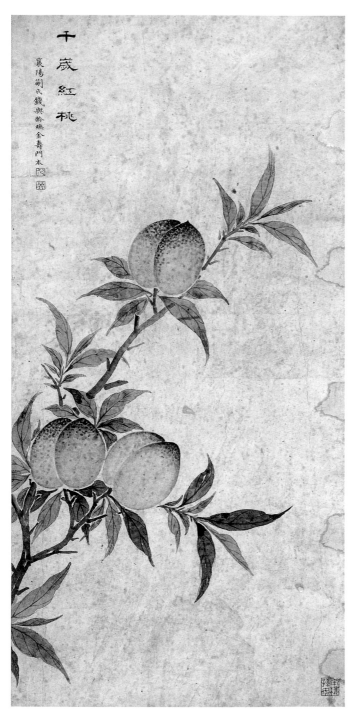

千歲紅桃

襄陽劉氏錢與齡金壽門本

清 錢與齡《千岩紅桃圖》軸 紙本設色 65. x 31.2公分 北京 故宮博物院藏
（內文圖 50）

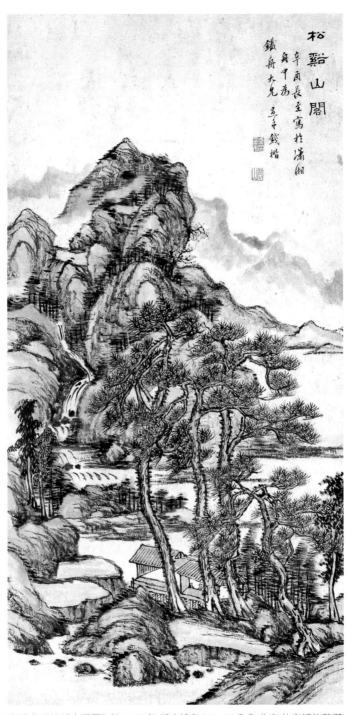

松溪山閣

辛酉長至寫於瀟湘
舟中為
鐵舟大兄
　　　昌辛錢楷

清 錢楷《松溪山閣圖》軸 1801年 紙本設色 80 x 38公分 北京 故宮博物院藏
（內文圖 52）

清 錢維喬《松高晏坐圖》扇 1801年
紙本墨筆 17.1 x 50.7公分
北京 故宮博物院藏
（內文圖 55）

清 錢維喬《春山煙靄圖》扇 1801年
紙本墨筆 17.2 x 50.5公分
北京 故宮博物院藏
（內文圖 56）

清 錢善楊《萬玉圖》軸 1803年
紙本墨筆 132 x 31.5公分
北京 故宮博物院藏
（內文圖 60）

清 錢善言《菊花圖》軸 1846年
紙本墨筆 130.2 x 30.7公分
北京 故宮博物院藏
（內文圖 62）

清 錢聚朝《梅花圖》冊 紙本墨筆 15.3 x 20.7公分 北京 故宮博物院藏
（內文圖 63）

目次

圖版目次

主編序

《百年藝術家族》叢書卷首語

世界的幾個文明古國如古埃及、古巴比倫、古印度、古希臘和古羅馬等已成為幾條歷史長河中的斷流，唯有古代中國之文明的發展脈絡不但綿延不斷，而且影響到相鄰民族和歐亞大陸的文明進步。除了古代中國在科學技術方面發明了造紙和印刷等保留、傳播文明的技術手段之外，古代中國以家族為基本單位的文化傳播群體起到了延續和發展文明的重要作用。大到萬師之表孔夫子的哲學倫理，小到芸芸眾生中藝匠的手工藝技術，無不如此。在嚴格的封建宗法制度下，以家族為基本單位的文化傳播群體在封建社會的沒落時期固然有許多保守的弊端，但這種以血緣為裙帶、師徒為紐帶的文化承傳關係，自覺地成為保存與傳揚家族文化的動力，無數家族的文化和他們的生命一樣代代延續、生生不息，無數家族文化的總和構成了中華民族文化不可分割的整體，這個整體包括多民族的政治、經濟、軍事、科技、哲學和倫理、文化和藝術等各個領域。其中為歷史記載得較多、較豐富的是從事文化藝術活動的家族。進入現代社會後，家族的藝術影響已漸漸不及社會影響，即現代工業生產的社會化和文化教育的社會化造成傳播各種技能、技藝的社會化。

本套叢書恪守研究歷代家族的文化藝術教育對後世的影響和作用，著力於研究歷代書畫家族的發展背景和自身的文化類型、家族的藝術歷史、創作特色，闡明並肯定他們在中國書畫史上的藝術貢獻和歷史地位。

按照古代畫家的身分、地位和學識，可分為四大類：文人畫家、民間工匠畫家、宮廷職業畫家和皇室畫家。他們的身分、地位和學識與中國古代文化的幾種類型有著十分密切的內在聯繫。文人書畫和民間繪畫分別屬於文人文化和民間文化，宮廷畫家和皇室畫家皆屬於宮廷文化。皇室繪畫並不完全等於宮廷畫家的藝術成就，只有生活在宮廷裡的皇室成員如帝、后、嬪、妃和宮內皇子的繪畫活動屬於宮廷繪畫，是宮廷文化的重要組成部分。宮廷繪畫還包含了任職於宮中的文人和其他職官及工匠畫家在宮廷留下的藝術作品。

本套叢書以家族藝術的發展為線索，分成若干單行本，離不開這四種畫家類型。這是第一次以家族的視角來梳理古今書畫藝術的發展脈絡，這必定要涉及到古代藝術的傳播方式。中國古代繪畫的傳播單元大到某個區域中的藝術流派，小到具體的某個家族的代代傳人，無不以家族的凝聚

力向後人傳播著先祖的藝術精粹，傳播的媒體可能是先祖的畫譜、傳世之作，更重要的是先祖的藝德和審美觀念等非物質性的文化觀念，傳授的方式是以私授為主，用耳濡目染的家庭方式時刻薰染著宗族的後代。

家族性藝術家與書畫流派的關係。諸多家族性書畫的研究結果證實了家族書畫是藝術流派的基礎，但未必都是藝術流派，必須作具體分析。以一種審美觀念統領下的家族性藝術活動在某一地域的持續性發展，必然會成為一個藝術流派，或者是某一藝術流派的中堅。如明代文徵明身後的數代文姓畫家則是「吳門畫派」的中堅或自成「文派」；又如張大千的同輩和後人由於其活動地域較為分散，他們各自為陣但互有聯繫，故難以成為一派。北宋的趙氏皇族亦未能獨立成為所謂的趙派，究其原因，乃其繪畫風格、繪畫題材的多樣性和藝術活動的鬆散性，使之難以形成藝術流派。相對而言，宋徽宗朝的「宣和體」工筆花鳥畫倒稱得上是一個花鳥畫流派，但宋徽宗宣導的這種寫實技藝，主要盛行在翰林圖畫院的匠師之中，而不是集中在宗族畫家裡。

家族性藝術傳授的特點。家族性的藝術承傳首先在接受藝術遺產方面如藏品、畫稿等有著得天獨厚的條件，這與師徒傳授有著一定的區別。家族性的傳授在很大程度上是基於家庭生活的交往和耳濡目染所成。特別是家族性的師承關係有著得天獨厚的模仿條件，這就是家族遺傳基因在藝術模仿方面的特殊作用，與前輩血緣關係相近的後學者會相對容易地師仿先輩的書畫之藝，並且仿得頗為相似。如故宮博物院已故專家劉九庵先生在二十世紀八十年代考證出：明代文徵明有許多書法佳作是其外孫吳應卯的仿作，其偽作的確達到了亂真的地步，此類事例不勝枚舉，因而說家族後人的偽作是書畫鑒定的難點之一。

家族性藝術群體發展的一般規律。每個藝術家族都有核心畫家和週邊畫家，畫家的人員結構以血親為主，姻親為輔，許多書畫家族其本身就是書畫收藏世家，有著頻繁的文化交流，構成一個獨特的藝術群體。家族性群體藝術的延續力度各不相同，短則兩代，長則四、五代，甚至更長。家族性的藝術群體在藝術風格上頗為鮮明獨特，並有著一定的穩定性，通常要經歷三、四個發展階段，其一是蘊育期，是家族先輩的藝術探索或藝術積累時期，此時尚無名家出世。其二是興盛期，出現了開宗立派式的藝術家或重要書畫家。其三是承傳期，是該家族書畫大師的第一、二代後裔追仿家族名師巨匠書畫藝術的時期，也是廣泛傳揚家族藝術的時期，當影響到其他家族的藝術前緣時，又成為其他家族的藝術或其他藝術流派的蘊育期。通常在承傳期裡，家族缺乏藝術大師，後裔們大都局限於先輩的筆墨畦徑之中，出現了風格化的藝術趨向，缺乏開創性。如果有第四個時期

的話，那就是家族後裔出現了個別富有創意的藝術家，重新振作其家族的
藝術精神。如在南宋末年的趙宋家族，由於趙孟堅的出現，開創了文人畫
的新格局。

　　將諸多家族性的書畫藝術活動與成就，作為一項藝術史的研究課
題，本套叢書尚屬首次，這是海峽兩岸的學者、出版家共同合作努力的文
化成果。臺北石頭出版社在許多方面顯現出與大陸學者的合作潛力和工作
活力，叢書的作者大多來自北京故宮博物院和大陸其他博物館的書畫研究
者，他們在北京大學和中央美術學院受過良好的藝術史研究生班的課程訓
練，體現了大陸博物館界中年學子在書畫研究方面的學術眼光和思辨能
力。以家族為單位分析、研究貢獻顯赫的歷代書畫家族，突破了過去以某
個畫家個案和某個畫派為線索的研究視野，更多地強調家族的文化淵源對
後代的藝術影響，並結合梳理畫派和個案的研究成果，深化了對傳統文化
的具體認識。對這項有意義的嘗試，還望兩岸的方家、同仁們不吝賜教。

北京故宮博物院研究員
2007年9月

導言.

清朝康雍乾盛世，
嘉興地區出現了一個著名的書畫世家，
他們是陳書與錢氏家族……

　　清代畫家陳書和錢氏家族，生活在現今浙江省東北部的嘉興市【圖1】。嘉興位於長江三角洲平原之上，面積五千八百二十八點五六平方公里，東界松江，南瀕杭州灣，西連杭州、湖州，北與江蘇吳江市接壤。

　　嘉興的歷史可以追溯到新石器時代，是馬家浜文化的發祥地，距今七千年前就有先民在此從事農牧漁獵活動。春秋時期，其名為「長水」（又稱「檇李」），秦朝時，為縣制，稱「由拳縣」。三國吳黃龍三年（231），吳國皇帝孫權因喜見「野稻自生」，又將其更名為「禾興縣」；赤烏五年（242）改稱「嘉興縣」。北宋政和七年（1117）稱「嘉禾郡」，南宋慶元元年（1195）稱「嘉興府」，此稱呼歷經元明清，於民國時廢府，合併「秀水縣」、「嘉興縣」，稱作「嘉禾縣」，後復稱「嘉興縣」，隸屬於錢塘道。1927年廢道，直屬於省。1983年8月由「縣」升為「市」，稱作「嘉興市」直至今日。

　　嘉興自古以來就是江南經濟發達地區。隋朝時，開鑿由杭州經嘉興到鎮江的江南大運河，給嘉興帶來灌溉、舟楫之利。唐代時，此地已成為中國東南的重要產糧區，因此，唐李翰〈嘉興屯田紀績頌並序〉言：「嘉禾一穰，江淮為之康；嘉禾一歉，江淮為之儉。」宋元時，嘉興港口外貿頻繁，海運興隆，商品經濟日漸繁榮，其百工技藝在當時被認為可與蘇杭抗衡，人丁興旺，貨源充足，堪稱浙西之最。明代時，工商業繁榮、城郭森羅、市廛錯列，明柳琬編纂的《嘉興府志》記載當時的嘉興是「浙西大府」、「江東一都會也」。[1] 明末清初，這裡曾遭受清軍侵擾，損失慘重，不復當年繁華。至清朝中期，隨著清政府進行了賦稅改革和整頓，並多次對杭州灣沿岸海塘進行修築，此地又日漸成為江南經濟的重地。

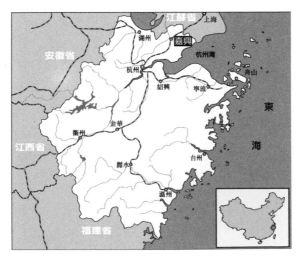

嘉興又是有著悠久文化傳統的地區，自古以來士人學風甚濃，即算三家之村的老學究，也尤慕文儒，必儲經籍，恥為胥吏，罕見武事，由此形成了文賢人物之盛、前後相望的歷代名家薈萃局面。至明末清初，文學名人有：西漢嚴忌、朱買臣，唐

圖1 嘉興位置圖

代劉禹錫、陸贄，宋代朱淑真、明代李日華、朱彝尊，清代張廷濟、錢
載等。藝術名人有：明代姚綬、盛懋、黃媛介，清代陳書、張庚等。政
治名人有：宋代衞涇、趙汝愚，明代錢士晉，清代錢陳群等。《中國大百
科全書》所收錄的全國名人有一千八百多人，嘉興人士就占了近二分之
一；而明清兩代江浙共出進士二千多人，其中嘉興一地就有六百餘人。

　　錢氏是嘉興地區的一個龐大家族。錢文選纂《錢氏家乘》記載，嘉
興市的錢氏至少有七支，即嘉興支黃興公觀察派、桐鄉柞溪支思貞公別駕
派、石門錢林支思服公孝廉派、崇德合仰橋君彩公派、嘉善魏塘（廬隱公
支）塞庵公相國派、嘉善（文僖公分出）繭堂公侍郎派和嘉興文端公集齋
尚書派。而嘉興文端公集齋尚書派就是以錢鏐為始祖的海鹽錢氏。[2]

　　關於海鹽錢氏家族，現代人許懋漢有篇〈「海鹽錢氏」古今談〉[3] 的文
章，作了較為詳細的介紹：海鹽錢氏是以錢鏐為始祖。錢鏐孫錢弘俶的後
裔自明初由江蘇宜興蒙山分支，始祖錢富一是錢鏐第十五世孫，其子錢萬
一終身未娶妻室，原居海鹽澉浦鳳凰山麓。同里何鏞之孫何貴四於明洪武
（1368－1398）中將戍守都匀（今屬貴州省），何貴四生有二子，長子何
瓊隨父從行，次子何裕剛生下三日不能行，便托同里錢富一收育，因而從
其姓，名錢裕，字孟寬，號如淵；何貴四自離開澉浦後再未回歸故里，
何裕便正式過繼給錢萬一，成為錢鏐的第十七世孫。錢裕孫錢達，秉性鯁
直，在澉浦以賣豆腐為生，勤儉起家，不惜高薪聘請教師教育兒孫，其子
錢琦幼年讀書山寺，一榻十年，燈帳如墨，才識過人，終於在明正德三年
（1508）中進士，官臨江知府。從宣統三年（1911）錢儀吉撰、錢俊祥補
輯的《廬江錢氏年譜》、道光六年（1826）錢臻等編纂的《錢氏家譜》，
以及近代人潘光旦所著《明清兩代嘉興望族》、錢文選所編《錢氏家乘》
和恒慕義所著《清代名人傳略》等可知，錢琦長子錢芹，明正德十六年
（1521）進士，永州知府；三子錢萱以進士為刑部郎，改禮部，德慶州同
知；侄錢薇，明正德十三年（1518）進士，官禮部給事中；孫錢應晉明
萬曆年間（1573－1620）舉人，官蓬州知府；錢薇子錢與映，明嘉靖年間
（1522－1566）舉人，孫錢升萬曆年間舉人，其曾孫便是明代著名諫臣錢
嘉徵；錢嘉徵的侄子錢汝霖，是具民族氣節的抗清名士，錢汝霖玄孫錢
載，清乾隆十七年（1752）二甲一名進士，官內閣學士禮部左侍郎，正二
品；錢載子錢世錫，乾隆四十二年（1777）進士，官翰林編修檢討；錢載
孫錢寶甫，嘉慶年間（1796－1820）進士，官山西布政司。

　　許懋漢在〈「海鹽錢氏」古今談〉[4] 中又記載：錢嘉徵堂弟錢瑞徵，康
熙舉人，官西安教諭。其子錢綸光，太學生，無意官場，娶陳書為妻，長子
錢陳群官刑部尚書等職，其餘二子錢峰、錢界均為舉人。錢陳群長子錢汝誠

官內閣學士、刑部左侍郎，其餘三子錢汝豐、錢汝器、錢汝恭均為舉人。其孫輩錢臻官江西巡撫（正二品），錢開仕進士，翰林院編修侍讀，錢福祚進士，翰林院編修侍讀，錢復舉人，大興縣知縣等。

海鹽錢氏世世出公卿，代代有賢人。錢文選《錢氏家乘》[5]記：從明正德年間起到清光緒年間止（1506－1908），海鹽錢氏有進士十四人，舉人三十餘人，其中二人會試第一名（狀元），殿試二甲一名（傳臚），有太子太傅、刑部尚書一人，軍機大臣、工部尚書一人，內閣學士、刑部左侍郎一人，內閣學士、禮部左侍郎一人，巡撫二人，翰林院編修、翰林院侍讀學士、臬台、學台、知府等多人，畫家、學者、詩人更多。在《明史》所載錢姓人物一百一十人中，嘉興錢氏有錢芹、錢薇、錢嘉徵三人，而《清史稿》記載錢氏人物六十餘人中，嘉興錢氏則有十四人之多，著名的有錢陳群、錢界、錢楷、錢汝誠、錢汝器、錢世錫、錢應溥、錢駿祥等。

陳書和錢氏家族主要活動的時代，是清初順治朝至清後期的道光朝（1644－1850），這期間最重要的是經歷了清代最為輝煌的康熙、雍正、乾隆三朝盛世。政治上的穩定、經濟上的繁榮、軍事上的強大以及康雍乾三朝皇帝對書畫藝術的熱愛，均有助於各種藝術門類以及各地域畫風、畫派的形成與發展。當然，這三朝也是清皇室運用政治手段消滅異端、鉗制思想的時期。

但是，清代文化專制的陰霾並不能遮掩整個文化界璀璨的星空。這期間，編纂出版了中國古代最大的一部官修叢書《四庫全書》，誕生了中國文學史上最負盛譽的現實主義傑作《紅樓夢》與《儒林外史》，湧現出了各種文學流派，如詩歌方面有沈德潛的「格調詩」、袁枚的「性靈詩」、翁方綱的「肌理詩」。散文方面則有方苞、劉大櫆、姚鼐的「桐城派」，惲敬、張惠言的「陽湖派」等。在繪畫方面更是派別林立，既有以王時敏、王鑒、王翬、王原祁「四王」為代表的「正統派」，以及追隨王翬畫風的「虞山派」，宗法王原祁筆墨的「婁東派」；也有以朱耷為首的「四僧」、以龔賢為代表的「金陵八家」、以查士標為首的「新安畫派」、以梅清為首的「黃山畫派」，以及以金農、鄭燮等人為代表的「揚州畫派」等等。

在此之中，以家族在畫壇顯赫的是陳書和錢氏家族，他們可說是清朝鼎盛期畫壇上成就顯著的書畫世家。

壹.引子

追溯高風，一騎紅塵暗花雨，
無數風流在錢家……

　　乾隆三十六年（1771）十一月十六日是個舉國歡慶的大喜日子，這一天，乾隆皇帝弘曆的母親孝聖憲皇太后迎來她的八十壽辰。京城內大街小巷到處張燈結綵，文武百官個個身穿朝服，攜帶賀禮，早早地列隊到皇宮朝拜。一塊巨大的石碑聳立在宮門外，上書「文武百官在此下馬」，官員們按照宮廷禮制，紛紛在宮門外下馬落轎，徒步進宮。冷冽的寒風中，百官們不敢交頭接耳，默默地行進著。這時，由遠而近傳來一陣清脆的馬蹄聲，打破了寂靜的覲見之路。只見一位滿頭銀髮，身著從一品官服的老者，正風搖衣襟，神采奕奕地騎馬而來，為他牽馬者是位身著正二品官服的花甲之人。知道他們的官員，不禁投去羨慕的目光，不認識他們的人，則滿臉疑惑不得其解。

　　這位在皇宮內騎馬的人，乃是乾隆皇帝的重要謀臣和文學知己 —— 來自江南嘉興府的錢陳群。錢陳群以處事沉穩，為人正直，為官清廉及機敏的文才深受乾隆皇帝器重和賞識，成為乾隆皇帝的一位重臣。他因病告歸嘉興以後，乾隆皇帝恩准他帶職休養，且仍不斷加官晉級，居家二十二年照食俸祿，不按通例進行減免。這次，乾隆皇帝念他八十六歲高齡，不但特准他騎馬入宮，而且允許其長子 —— 時任戶部右侍郎的錢汝誠為他牽馬。父子倆人同朝為內廷高官，又同時進出金鑾殿，在朝中傳為佳話。

　　在乾隆朝，錢家令百官仰慕的事蹟還有很多。如錢陳群每有佳作獻呈，乾隆必親筆回贈，並以「故人」相稱。乾隆皇帝六下江南，錢陳群四次伴駕。此外，乾隆皇帝還常將珍貴的綢緞、玩賞物、甚至御製畫賞給錢陳群，以示恩寵。錢陳群則回贈詩文或藏畫、印章等，以投乾隆皇帝文趣所好。

　　錢陳群所受到的厚遇，與他頻頻向皇室敬獻其慈母陳書的繪畫精品有關。在錢陳群的貢品中，以其母陳書的繪畫作品所占比例最大。陳書工於繪事，山水、人物、花鳥各類題材皆能，並且具有極高的藝術造詣，她的畫作受到了乾隆皇帝的極度青睞，僅清皇室的書畫專著《石渠寶笈》和《秘殿珠林》初編、二編、三編，就著錄了她二十四件入藏宮中之作，由此，她成為歷史上被皇家收藏畫作最多的女畫家。

　　這正是：追溯高風，一騎紅塵暗花雨，無數風流在錢家……

貳．錢氏家族書畫傳承的譜系及其藝術特點

這個中國史上唯一由女性領銜的家族型畫派，
顯露出更多的文化素養和文人淡泊情懷……

　　錢氏家族的書畫傳承譜系，主要由錢姓家族的三個分支組成。第一
個分支是錢瑞徵家族，創作人員主要有錢瑞徵和其媳陳書、孫錢陳群、
曾孫錢楷等。該家族中，以錢陳群的社會影響力最大，他是康熙十年
（1721）進士，官至刑部侍郎，被乾隆皇帝欽定為自己的五詞臣之一。該
家族中，以陳書的繪畫藝術成就最高，影響也最大，堪稱是清代最卓有
成就的閨閣畫家。她不僅是錢瑞徵家族的代表人物，而且是另二個錢氏家
族分支的繪畫啟始者——錢維城（字宗盤，號稼軒）與錢載（字坤一，號
籜石）的啟蒙者。以錢維城為首的創作人員有錢維城之弟錢維喬、子錢中
玨、女錢孟鈿等。其中，以錢維城的社會影響和繪畫水準最高。他於乾隆
十年（1745）考中狀元，官禮、工、刑部侍郎等職，是整個錢氏家族中畫
作被清皇室收藏最多的詞臣畫家。以錢載為首的書畫人則有錢載之孫錢昌
齡、錢善楊、錢善言、錢善章，曾孫錢聚朝、曾孫女錢聚瀛等。錢載是乾
隆十七年（1752）進士，以能詩擅畫最著名，其畫名為詩名所掩。
　　關於三個錢姓家族間的親屬關係，蔣寶齡《墨林今話》論張庚（號
浦山）時，言錢維城和錢載均是錢瑞徵家的「族子」，曰：「浦山故錢氏
近戚，為猶子行，稼軒、籜石皆族子。」[6]「族子」[7]即作同族兄弟之子
解。《朱子語類》曰：「據禮，兄弟之子當稱從子為是，自曾祖而下三代
稱從子，自高祖四世而上稱族子。」[8]事實上，錢維城是距嘉興西北兩百
多公里外常州錢一本家族的後裔，該家族在常州以具有家學傳統而聞名，
數百年來遠紹近繼，仰承踵接，造就了家族文化史上生生不息、代代有人
的家族文化鏈。如自明萬曆始，十餘代人科舉不斷，著述萬卷。錢一本子
孫中有錢霖、錢養浩、錢安世、錢濟世、錢名世、錢枝衍、錢枝起、錢人
龍、錢人麟、錢維城、錢維喬、錢履坦等，均是常州文化史上的知名人物。
　　錢維城與錢瑞徵家族雖不是近親，但錢維城自幼就與錢陳群家有著
密切的交往，他師從過「南樓老人」陳書學畫。《墨林今話》言：「張浦
山徵君庚，一號瓜田，又號彌伽居士。少與稼軒尚書、籜石侍郎俱從南
樓太夫人受畫法。」[9]張庚在《國朝畫徵錄・續錄》中提到錢陳群對錢維
城畫作的評價時，曰：「其座主錢香樹云：『稼軒自幼出筆老幹，秀骨天
成。』」[10]錢陳群能夠點評錢維城年幼時的畫作，說明錢陳群見過錢維城
年幼時期的作品，由此也進一步佐證錢維城曾在錢陳群家學過畫的事實。
　　相比較之下，同為族子的錢載與錢瑞徵家的往來更密切一些。這在
錢載自己所撰的《籜石齋詩集》（以下簡稱《籜集》）和由錢陳群曾孫錢
儀吉初編、來孫錢志澄增訂的錢陳群《錢文端公年譜》（以下簡稱《年
譜》），以及錢陳群所著的《香樹齋文集》（以下簡稱《香集》）、《香樹
齋文集・續鈔》（以下簡稱《香續》）中都有體現。如《年譜》轉錄了一

段錢載的《蘀集》，錢載在集中記他六歲時初見錢綸光和陳書的情景，稱錢綸光是他的曾叔祖，言「先大夫游京師，載六歲始至承啟堂，拜曾叔祖、姒陳太夫人於書畫樓下。」[11] 目前，北京故宮博物院藏有一幅陳書於康熙甲申年（1704）繪製的《花卉圖》軸【圖2】，根據圖上陳書的自題而知，此圖是她畫給錢載的，她在題中直呼錢載為「姪孫」，言：「清和四日苧觀姪孫持舊紙索畫，余偶仿家白陽山人，此幀繪成，細閱方悟舊紙受墨另有風致，於此信之。上元弟子陳書。」錢載得此畫後十分珍愛，八十三歲時，才在畫幅的左上方空白處落墨作題，他在題中呼陳書為其「曾叔祖姒」，言：「載於己巳（乾隆十三年〔1749〕）夏五月三日拈花寺禮從曾叔祖姒陳太淑人《白描觀世音》小幀有賦三首。今於庚戌（乾隆五十五年〔1790〕）夏五月三日見太淑人此幀，遂錄一首以補空白。載時年八十三歲

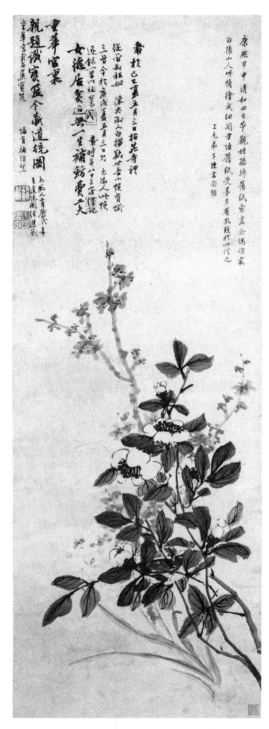

圖2
清 陳書《花卉圖》軸 1704年
紙本設色 78.3 x 27.5公分
北京 故宮博物院藏

謹記。」陳書與錢載的墨題，明確地表明了他們之間「曾叔祖妣」與「姪孫」的親密關係。

　　錢載稱錢陳群及其弟錢界和錢峰為從叔祖，如他於乾隆十二年（1747）所作〈侍從叔祖少司寇（錢陳群）齋恭讀〉詩、[12] 乾隆十三年（1748）所作〈懷從叔祖界歸州〉詩[13] 等，都直接從詩題中點明了他與錢陳群兄弟的親屬關係。錢陳群則稱錢載為從孫，在他所著《香集》中，有一篇作於雍正八年（1730）十月十八日、約一千七百餘字的長信〈與從孫載〉，[14] 就是專門寫給錢載的，從其言真意切的行文中，可見長輩對小輩的諄諄教導及殷切希望。

　　在此需要補充的是張庚。他雖然不姓錢，卻是錢瑞徵家族的近親，《墨林今話》記：「浦山故錢氏近戚，為猶子行。」「猶子」並非親生子，《朱子語類》記：「《禮》：『兄弟之子，猶子也。』」[15] 張庚從小便因家貧，作為養子寄住在錢家，跟隨陳書學畫。《年譜》記陳書對待張庚「撫之如子，暇輒教以畫法」，[16] 又記：「徵士見陳太夫人作繪事，援筆為之，若素習者。太夫人喜，遂授以筆法，視如己子。」[17] 陳書像對待自己的子女那樣對待張庚，毫無保留地向他傳授畫法。這樣，無論從畫學淵源上還是家族關係上，張庚都歸屬於錢氏家族的畫系。

　　中國歷史上有過許多以家族為創作核心的畫派，如元代以趙孟頫為代表的「趙氏家族」、明代以文徵明為代表的「文氏家族」、清代以王時敏為代表的「王氏家族」等等。但是，這些繪畫家族無一例外都是以某一位男性畫家為中心，唯獨錢氏家族是由身為女性的陳書領銜。這也可以說是錢氏家族畫家群的一個重要特點。

　　錢氏家族畫系的另一個特點是，參與創作的人員多是謀取官名的仕途之人，如錢陳群的子孫以及女婿、族人均為朝廷重臣。他們通過科舉考試而為官，有著多方面的文化修養，尤其在詩文上成就更高，錢載和錢儀吉、錢泰吉兄弟與當地的金德瑛、王又曾、祝維誥、汪孟鋗、朱休度等人還組成「秀水詩派」，其中最具代表性的人物正是錢載。

　　繪畫於錢氏家族人員而言，更多是用於自我娛樂性情，或交友雅集，或向皇室謀寵等；他們之中很少有人像職業畫家那樣以畫維生，這也可以說是錢氏家族畫家群的又一特點。也因此，在他們的作品中呈現出較高的文化素養和文人的淡泊情懷。

參. 清代最傑出的女性畫家——陳書

陳書擅長各類題材及表現技法，
她的成就在「隱而弗彰」的閨閣畫家中
格外耀目！

　　陳書活動的清初，正是女性繪畫興盛的時代。此時閨閣畫家不斷湧現，除陳書之外，主要的畫家有徐燦、周淑禧姊妹、金玥、蔡含、王端淑、卞淑媛、馬荃、蔣季錫、吳應貞等等。她們與陳書都活動於江蘇、浙江等地。這裡歷來是魚米之鄉，豐厚的物產資源促進了農、工、商的經濟發展，奠定了雄厚的物質基礎。此地自古以來亦是人文薈萃之地，書畫家、文學家、收藏家輩出，雅集宴飲，相互推重，有著悠久的文化傳統。到了清初，這裡更是手工業和商貿最發達的地區，以及當朝重要畫家、文人的聚集地。於是，一個個以家族為單位的文化群體，伴隨著家族人口的自然增長而繼續擴展和蔓延。他們或是父子相繼，或是夫妻相傳，每個家族成員都在耳濡目染中被捲入文化的傳承體系中，並形成了大批以文化為業的創作者，陳書便是其中之一。他們在大的社會文化背景下形成了各自的藝術體系，或是精研詩詞文章，或是專擅翰墨書畫。

　　陳書在錢氏家族畫系的形成過程中，起著不可忽視的作用。陳書的意義，不僅在於她皆能畫山水、花鳥、人物等各類題材，工筆、寫意各種表現技法嫻熟，更在於她還是一位孜孜不倦的繪畫教育家，她不僅將畫藝傳授給自家的兒女，還傳授給寄居於她家的家族子弟，如張庚、錢維城、錢載等人。這些人在跟隨陳書學畫、提高自身修養的同時，也成為陳書繪畫藝術的重要傳播者。他們又將其畫藝傳給了與之交遊的文士、同僚、兄弟姐妹，或是他們的下一代。

一、在艱辛的生活中贏得敬佩

　　陳書，號上元弟子、復庵，晚年號南樓老人。《年譜》錄李穆堂尚書為陳書所撰〈墓誌銘〉，銘記：

> 太淑人諱書，姓陳氏，其先世家江西信州，至宋丞相文正公諱康伯，賜第於秀州之春波門外，諸孫有留居者，遂為秀州人，今嘉興府秀水縣，古州治也。[18]

言明陳氏祖上如何因護蹕日後成為宋高宗的趙構南渡有功，從江西的信州遷移至秀水縣（今屬浙江嘉興市）的經過。陳氏家族至陳書出生時，已經在秀水縣安居數百年了。陳書便出生在秀水縣的白苧村（又稱莊柴圩）。

　　關於陳書的生平，以其子錢陳群《香集》所記最為詳細，也最為準確。《香集》中記陳書：

生於順治十七年庚子（1660）二月初三日，卒於乾隆元年丙
辰（1736）三月初七，享年七十有七。

又記陳書自幼聰慧好學：

沉靜寡言笑，生八歲時，見同祖諸昆從學舍歸，輒問所讀何
書，促口授，默識之，不遺一字。

並記陳書除好學多問、博聞強記外，自幼還顯現出不同一般的藝術天分，
能無師自通地追摹古人筆墨而至維妙維肖的地步，只是其藝術才華受到來
自家庭的阻力險些埋沒，如《香集》記：

外王母錢恭人（指陳書的母親）相遇甚嚴，每令學女紅，[19]
頗不許習宸翰。（陳書）曾就外王父（指陳書的父親）齋中見
壁間名繪，取紙筆仿之，無不神肖。外王母怒而撻焉，乃止。

　　陳書的父親名堯勳，是位富有學識的明崇禎朝太學生，家中略有收
藏，平日喜歡飲酒賦詩、品評書畫，亦好結交各地文人雅士。其母姓錢，
是位恪守婦德、婦道的傳統女性。在她的心目中，「女德」的培養更為重
要，因此，她對長女陳書是「每令學女紅，頗不許習宸翰」。在陳書生活
的時代，許多女子從小便要在家中接受女紅的訓練，讀書作畫與之相比
都是可以捨棄的。如清代文人邱壑在為其繼室許宛懷《宛懷韻語》所作序
中言：「內子錢塘許宛懷，生於永康學署。四歲母授《毛詩》，讀未畢
也，五歲習女紅，遂輟業。⋯⋯」[20]
　　陳書受到家庭的支持學畫，是因其母蹊蹺地夢到神語。《香集》記：

一日，外王母夢神語，曰：「我昨遣汝女筆，他日當以翰墨名
天下，汝何得禁之？」[21]

於是，在「神」的譴責和「以翰墨名天下」的誘惑下，陳書的父母不但
不再阻止陳書學畫，還為她「延師授經」，使她受到了正規的美術教育，
「歲餘便通曉大義」。
　　在中國古代閨閣女子的繪畫教育中，女子受教育的途徑主要來自三
個方面：外學、自學和家學。外學，是指跟隨家族以外的人學習繪事。陳
書所得到的繪畫教育即屬於外學，與陳書同時期的通過外學途徑學有所成

的閨閣畫家，有錢湄、鮑詩、廖雲錦等人。自學，是指完全靠習畫者自己
感悟的一種學習。自學對於始終處於封閉生活環境下的女性尤為艱難。她
們缺乏與外界的交流和溝通，其藝術難以在自我創作、評價之外獲得更高
層次的觀摹與認定。畫史上通過自學成才的女性畫家很少，著名的有陳書
之前的明代方維儀，[24] 和陳書之後的清代程景鳳、[25] 楊麗卿 [26] 等數人。家
學，是指繪畫教育來自於家庭，這是造就女性畫家的最主要途徑。其首要
條件是其父親、母親、兄長或丈夫是擅畫者。他們整日潑墨揮毫所構築的
繪畫環境，有助於女性對書畫進行近距離地觀察與瞭解。此外，她們還能
夠隨時與喜書擅畫的親屬探討畫理、切磋畫藝，得到言傳身教、高水準的
藝術指點等。因此，靠家學而聞名的女性畫家較多，與陳書同一時期的有
馬荃、蔣季錫、蔣淑、[27] 丁瑜等。陳書之後，在畫史上最龐大的家族性閨
閣畫家群，則是活動於清中期的「惲氏家族」。[28]

　　陳書成名後，常在畫上鈐「女工之末」和「補紉」之印，顯然，她
想藉此表明在畫學與「女工」之間，對「女工」的重視態度，這也是她對
其母「每令學女紅」的回應。事實上，陳書一生的確並沒有因畫學而放棄
「女工」，她不僅成為當地紡紗織布的能手，直至晚年，還依靠出售「女
工」之作補貼家用。

　　陳書在二十餘歲時，嫁給了同鄉錢綸光為繼室，從此搬入錢家在沈
蕩鎮半邏村的三層小樓「南樓」內，成為錢家的一員。

　　陳書的丈夫錢綸光（1655－1718），字廉江，號窗雪、山樓等。其為
錢瑞徵之子，是位性情淡泊、絕意進取、不求功名的國子監太學生。他喜
好遊歷，結交各方名士，陳書父親陳堯勳以及朱彝尊、彭孫遹等都與之相
來往。陳堯勳在赴京途中，以暴疾卒於舟中，家道日漸中落。錢綸光見
狀，便在妻子病故後，娶陳書為繼室，結為姻緣。

　　錢綸光不僅是陳書生活中的伴侶，更是她藝術上的知音。他與陳書
品詩論畫，操習筆墨，樂此不疲，並每每在陳書畫作的空白處信筆題詩，
令詩畫並茂，互映生輝，文人氣息倍增。錢陳群獻給乾隆皇帝的陳書《雜
畫圖》冊（見附錄一：2），便是一件錢綸光與陳書夫妻合璧之作，此冊
後來被乾隆皇帝貯藏於重華宮內。此外，另有乾隆皇帝退還給錢陳群的
陳書《撫古圖》冊（共十開），也是陳書與錢綸光的詩畫合璧之冊。乾隆
皇帝退還此作時，言：「昔年（指乾隆三十年〔1765〕）尚書錢陳群進其
母陳書所畫此冊，有其父綸光題句，時以其家傳手澤題句賜還，不忍留
也。」[29] 陳書夫婦共同創作的這種形式，很令乾隆皇帝羨慕，把他們比作
畫史上傳為美談的趙孟頫（字子昂）與管道昇（字仲姬）夫婦。他在題陳
書《雜畫圖》冊時，言：「子昂題句仲姬畫（元時，管道昇畫多有趙孟頫

題。此冊乃尚書錢陳群母陳書所畫，每幅俱有其父錢綸光題句，相莊風雅，故不減趙管云），**頗有今人似昔人。**」[30] 所不同的是，陳書的畫名遠遠高於其夫錢綸光。

錢綸光雖然是有著良好家境的世家子弟，但因他性情慷慨，樂善好施，又不善持家政，以致娶陳書時家境已敗落不堪。為了應付捉襟見肘的家庭開銷，陳書不得不當賣自己從娘家帶來的首飾甚至自己的畫作以補貼家用。錢陳群記其父錢綸光：「娶吾母陳孺人時家計中落，府君（指錢綸光）館吾母家為秦婿。一時名流與府君往來結契，吾母脫簪珥以佽。吾母尤工繪事，每一圖成，世爭購之，售值數縑，持縑易米，歲時不絕。」對於陳書嫁至錢家後，居貧時嘗賣畫以自給的情況，在《年譜》中亦有記載，記的是錢綸光為此寫的詩句：「**讀嫌儉腹添兒課，飲拔釵空讓畫圖**」[32] 和「**山妻手裏尋供給，賣幅青山佐讀書**」。[33] 通過該《年譜》中所錄錢載的詩，也可以佐證陳書當年賣畫的日子，如記：「**少宗伯擇石先生載題太夫人畫，有云：『喬木半遷村，祖澤遺忠孝。賣畫米斯買，養先後則教。』**」[34] 等等。

陳書即使在其子錢陳群、錢峰、錢界長大為高官後，仍然靠賣畫補貼家用。錢載記他在雍正六年（1728）教授陳書的孫子，即錢陳群之子錢汝誠、錢峰之子錢汝鼎時所見：「**其時香樹、施南兩公皆清官，猶見太夫人藉畫補不足而自署曰『南樓老人』。**」[35] 當時，陳書年已六十九歲高齡。陳書自己也說其子錢陳群是位清廉的官吏，無法從他那裡得到生活上的資助：「**吾子官翰林將十年，未嘗私蓄一分錢。每得清俸必分治菽水，今不寄錢是真無錢也。……**」[36]

在畫史上，女畫家中的閨閣畫家多以畫自娛，妓女畫家則多以畫遣興交友，至於以賣畫為生者並不多見。在陳書之前，也僅見明末女畫家黃媛介（字皆令）曾以賣畫為生的記載。陳書的作品能在「男尊女卑」的觀念下被男性社會所折服並接受，「每一圖成，世爭購之」，這在歷史上的女畫家中是極為罕見的。

陳書除在畫學上為人稱道外，在為人處事上也以賢明為人讚許。她新婚不久的某日，見一少年責問欠租佃戶，佃戶出言不遜，遭少年毆打，血流不止。此時，佃戶的眾親戚聞訊而來，要求嚴懲少年。陳書經打聽後，知此少年是其夫兄之子。於是一方面速命人將佃戶抬進屋中，請郎中診視救護，並贈米錢作為賠償；另一方面將堂侄捆綁，當眾責打，陪禮道歉，從而平息眾怒，維繫了鄉鄰的和睦。其公公錢瑞徵對她能妥善地處理此事，感到十分高興，言：「**新媳婦若此，吾家無憂矣。**」陳書雖然家境不寬裕，但是每每遇到災荒之年，她總是接濟貧苦鄉民，分施米穀等。某

年因歉收，她竟將所居房屋抵押給城中富家，得錢買米，發放鄉民，毫無怨言。

更令時人敬仰的是，陳書將其子錢陳群等培養成一代重臣。錢綸光長年在衢州信安縣（今屬浙江）及陝西等地，一邊照護其父母，一邊教書度日，陳書則獨自在家主持家業。她一邊含辛茹苦，日紡夜織，以畫作、布品換取米油維持生計；一邊督促三個兒子的學業，根據他們不同的年齡授以不同的課程，如長子錢陳群十歲時授以《春秋》，次子錢峰八歲時授以《孟子》，幼子錢界五歲時授以《小學》。三兄弟在陳書的教誨下，致力讀書，寒暑不輟，最終取得功名，錢陳群考中進士，錢峰和錢界則考取舉人，一時錢家門庭榮耀無限，成為美談。

二、令人矚目的藝術成就

陳書在技法上既長於工筆重彩，又精擅於水墨寫意；在題材上，既工於山水，又巧於花鳥、人物，是一位具有多方面創作才能的女畫家。同時我們也應看出，陳書是一位在藝術上趨於男性化的女畫家，正如乾隆皇帝題其《寫生圖》冊，言她「結構總無巾幗氣」。清秦祖永《桐蔭論畫》言她：「用筆用墨深得古人三昧，頗無脂粉之習。」[37] 陳書作為極具封建意識的女性，在生活中、思想意識上和藝術觀上，均不可能擺脫男性的影響而別樹一幟。此外，陳書一度在男性居於主流的畫壇中，力爭一席之地賣畫為生，這也不能不使她削弱作為女性畫家的繪畫個性，而儘量去迎合男性的藝術觀乃至價值觀。也就是說，她在藝術實踐上，無論是用筆有秀潤、雄渾之別，用墨有乾濕、濃淡之分，設色能在多種衝突的色調中求得和諧，也都要追尋著男性畫家的繪畫脈跡——山水仿元人王蒙，花鳥仿明人陳淳；她在審美意趣上，要迎合以男性為主的消費者與欣賞者的口味，不能隨心所欲地創作，在對男性的迎合中磨滅了女人的柔麗秀美天性。然而，陳書這種在繪畫上對男性藝術觀的追隨，不僅得到了男性群體的扶持：即得到了來自家庭的三位男性——父親陳堯勳、丈夫錢綸光、兒子錢陳群的理解；亦獲得了來自男性社會的廣泛認可，「每一圖成，世爭購之」；而且更博得了最高的封建統治者——乾隆皇帝的讚許和收藏。

1、專仿陳白陽‧花鳥見風采

在陳書的寫生創作中，以花鳥畫作品最多。出於女性細膩的情感和

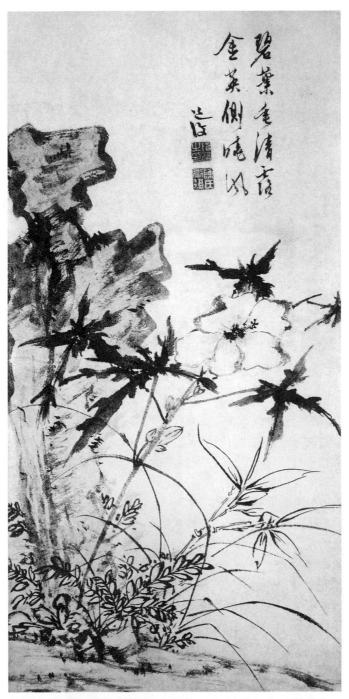

圖3 明 陳淳《葵石圖》軸 紙本墨筆 68.5 x 34.1公分 北京 故宮博物院藏

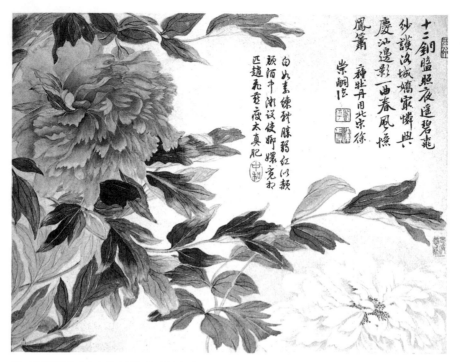

圖4 清 惲壽平《山水花鳥圖》冊 紙本設色 27.5 x 35.2公分 北京 故宮博物院藏

對花鳥特有的偏愛，以及花鳥畫具有託物言志、寓興的審美意趣，古代女子如果染習繪事，往往以花鳥為主要創作對象。隨著女性畫家人數的增多，在明代形成了第一波女性花鳥畫風潮，無論是閨閣畫家文俶、梁夷素、王朗等，還是妓女畫家馬守真、薛素素、李因等，均創作出大量佳作。至清初，陳書及其同時期的馬荃、周淑禧、蔣季錫、惲冰、駱綺蘭等閨閣畫家，在花鳥畫的表現上更臻成熟、完善。

　　陳書的花鳥畫宗法明代陳淳的筆墨。陳淳（1483－1544），字道復，號復甫、白陽山人，長洲（今蘇州）人。通經學、精古文、詩詞，擅書畫，尤工於水墨寫意花卉，如北京故宮博物院藏其《葵石圖》【圖3】、《梅花水仙圖》及《瓶蓮圖》所示，他的花卉畫注重雙鉤與點染的有機融合，構圖疏簡清雋，以追求閒適恬淡的意趣而深受文人推崇。但是到了清代，他逐漸被以惲壽平為首的「寫生正派」（或稱「南田派」、「常州派」等）取代。惲壽平（1633－1690），初名格，字壽平，後以字行，更字正叔，號南田等，武進（今江蘇常州）人。早年工繪山水，宗元人王蒙畫風，筆墨清靈秀潔，意境蕭散幽淡。後改繪花鳥，遠師宋徐崇嗣，近學

明人，注重寫生，發展了沒骨技法。
從北京故宮博物院藏惲壽平花鳥作品
《山水花鳥圖》冊【圖4】、《蓼汀魚
藻圖》及《藤花圖》中可見，其所畫
花鳥禽魚，不用筆線鉤勒外輪廓，直
接以水著墨、色點染，追求天機物
趣。他這種一洗前習的畫法成為當時
清代花鳥畫壇的主流，也對後世花鳥
畫的創作產生極大影響。但陳書似乎
對惲氏這種「沒骨法」並不感興趣，
而明確地表示她只遵循陳淳的畫法進
行創作，除了自刻有「白陽家學」之
印，在畫上亦常書以畫風仿自陳淳筆
意的墨題，並且依據陳淳號「復甫」
而自取號為「復庵」，藉以言明其畫
學淵源和對陳淳的敬仰之情。《國朝
畫傳編韻》記陳書：「善山水人物花
鳥草蟲，筆力老健，風神簡古。翁
鶴庵嘗歎曰：『用筆類白陽，而遒
逸過之。』」[38]

　　陳書家居江南水鄉，氣候濕
潤，其房前屋後植物茂盛。絢麗的自
然界所煥發出的勃勃生機，不斷激發
著陳書豐富的想像力與創作力。她總
是仔細觀察周邊環境中的一花一蝶，
同時迅速地用畫筆捕捉其美麗並富
有生趣的景象。錢陳群回憶他幼時
見陳書寫生時的情景：「幼時，侍母
至廣福遊女僧寺，有古梅一株，初
著花，太夫人蘸筆圖之。」[39] 由此可

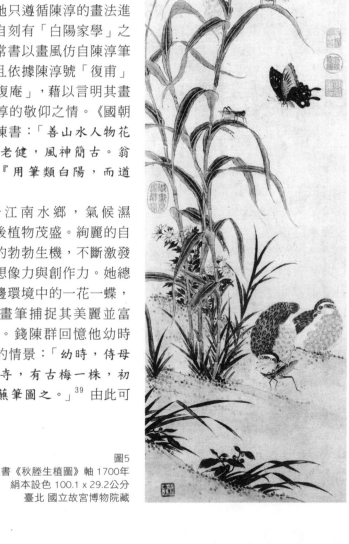

圖5
清 陳書《秋塍生植圖》軸 1700年
絹本設色 100.1 x 29.2公分
臺北 國立故宮博物院藏

見，陳書花鳥畫取材多來自身邊的生物，其審美意境不似黃筌的富貴氣，而更具徐熙「野逸」之格調。清秦祖永《桐蔭論畫》言：「南樓老人陳書，花鳥草蟲，風神道逸，機趣天然，極其雅秀。余昔見畫冊十二幀，係寫各種花草。用筆用墨深得古人三昧，頗無脂粉之習。」[40]

陳書有大量的花鳥畫作品被其子錢陳群獻給乾隆皇帝，僅被清內府著錄於《石渠寶笈》初編至三編的就有九件，如《秋塍生植圖》、《仿陳淳水仙圖》、《寫生圖》、《畫荷花圖》等，均是其花鳥畫的精品之作。它們或寫生、或摹仿、或墨筆、或著色，均代表了陳書花鳥畫的最高水準。其中，《秋塍生植圖》軸【圖5】是陳書四十歲所作，也是現存陳書最早的傳世作品。此圖原貯於御書房，著錄於《石渠寶笈續編》（見附錄一：3）。自題署款：「康熙庚辰五月，陳氏錢書擊古。」鈐印三方：「女史」、「陳書」、「上元弟子」。鑑藏八璽全。「庚辰」為康熙三十九年（1700）。是圖繪蝴蝶、蜻蜓、螞蚱等生物或飛或止的田園景致。在花草的表現上，以圓勁、嫻熟的筆法，刻畫出植物葉面的陰陽向背變化，也展示出它們披露帶水、嫵媚清潤的風韻。陳書在小蟲飛蝶的表現上，將寫意與寫形、傳神與達情，有機地相結合，展現了自然生物的各自神采。

陳書的《仿陳淳水仙圖》卷，原貯於御書房，著錄於《石渠寶笈續編》（見附錄一：16）。自題署款：「家白陽有《水仙》墨卷。雨窗仿之，頗得放筆之趣。南樓老人陳書。時年七十又五（雍正十二年〔1734〕）。」鈐印二方：「陳」、「書」。鑑藏八璽全。1923年11月20日，此畫被清遜帝溥儀賞給其弟溥傑，後來被帶出皇宮，[41] 從此，這件作品在民間幾經波折，再沒有回到清宮，現今，它已被日本東京國立博物館收藏。全畫構圖簡括明瞭，在起伏不平的坡石地上，水仙、青竹與湖石互為掩映。水仙以白描鉤勒表現，通過飄逸灑脫的線條展現其靈秀之氣。青竹、坡石則採以濃淡不同的墨染，它們在技法上與水仙構成了明顯的反差，使看似簡單的畫面豐富了起來。

陳書很喜歡畫水仙，除仿陳淳畫水仙外，還仿有「水仙王」之稱的趙孟堅水仙，《年譜》曾記：「公母陳太夫人曾仿宋趙孟堅畫九十三莖水仙長卷。」[42]

陳書表現日居生活所常見十餘種花卉、禽鳥的《寫生圖》冊（共十幅），原貯養心殿，著錄於《石渠寶笈續編》（見附錄一：7）。該圖冊繪山桃竹枝、柳枝鸚鵒、海棠玉蘭、蒲萄、蝴蝶花薔薇、鳳仙瓦雀、松竹山禽、臘梅天竹等。自題署款：「康熙癸巳九月。陳氏錢書製。」每幅分鈐印「秀州女子」、「陳氏錢書」、「白陽家學」、「傳神」、「上元弟子」、「補紉」、「衛管夫人皆我師」、「陳氏錢書」等等。鑑藏八璽全。「癸

巳」是康熙五十二年（1713），陳書時年五十三歲。圖中所鈐「衛管夫人
皆我師」印，實屬虛托之辭。「衛」是指晉朝的衛鑠（272－349），世稱
衛夫人，她以善隸書聞世，並不工於繪畫，傳王羲之從她學習書法，而遂
成名，被尊為書聖。「管」是指元代的管道昇。衛、管夫人均是古代女藝
術家中卓有成就者，作為女畫家的陳書不過是引她們以為自豪。在實際的
表現技法上，陳書還是以陳淳的畫法為主。畫冊的每一開均構圖簡潔，僅
繪兩種花卉，每種花以局部特寫的方式加以表現。花、葉舒展大方，隨風
飄動，俯仰多姿。在表現上運筆似草草，不拘於細節描繪，卻是作者在日
積月累的觀察基礎上有感而發，故而天趣橫溢，不失神韻。

　　陳書向古人學習而繪製的花鳥《摹古圖》冊，也貯於養心殿內。
《石渠寶笈初編》記此冊：「次等洪二，貯養心殿，素箋本。凡八幅。
第三幅、第四幅、第七幅墨畫。餘俱著色畫。末幅款云：『陳氏錢書摹
古』。」（見附錄一：4）由此冊可見，陳書不僅工於寫生，還善於摹古，
不僅潛心學習古人的水墨畫，還認真研習古人的設色畫。正因為她在技法
學習上有如此廣博的視野，全方位地研習眾家所長，才使她能迅速提高自
身的繪畫水準，成為清代技法多樣、題材全面的女性畫家。

　　在《石渠寶笈續編》（見附錄一：5、17）中還著錄了陳書創作的二
幅《荷花圖》軸，它們均是陳書觸景生情的寫生之作。陳書喜繪荷花，一
方面因她的居家住處有荷塘，便於她日日觀察，從中汲取創作靈感；另一
方面，荷花「出污泥而不染，濯清漣而不妖」的高潔品格也吸引著陳書，
故她通過表現荷花昭示自身的人格及所追求的君子風範，即如乾隆皇帝所
言：「伊人本蓮性」。其中一幅是設色畫荷塘菱草，原貯於淳化軒（見附
錄一：5）。自題署款：「避暑藕舫即景十幅之一。陳氏錢書。」鈐印四
方：「女史」、「陳」、「書」、「上元弟子」。乾隆御題五言律詩一首，署
款：「乾隆丁丑（1757）春御題。」鈐乾隆璽印九方。此圖中，陳書以兼
工帶寫的筆法，生動地表現出荷花湧波而出、豔而不俗的清容麗態。

　　陳書的另一幅《畫荷花圖》軸【圖6】，描繪了荷塘內水鳥啄蓮實的
小景。此作原貯於重華宮，見《石渠寶笈續編》著錄（見附錄一：17）。
自題署款：「藕亭即景。摹家白陽陳氏錢書。」鈐印二方：「陳氏」、「錢
書」。鑒藏八璽全。圖中蘆葉以飛白筆法一筆畫出，犀利豪爽的快速運
筆，帶出了秋風勁吹的動感。以潑墨法大筆渲染出的巨大蓮蓬與日漸風殘
的荷葉，喻示出秋氣漸深的陣陣寒意。然而，畫中一莖綻開的荷花，一隻
活潑的壽帶鳥，卻又使人感受到枯萎的秋荷所蘊含的強烈生機，以及秋季
藕亭所展現出淒涼中的壯美。

　　《石渠寶笈續編》著錄了陳書在康熙丁酉（1717）五十七歲時創作

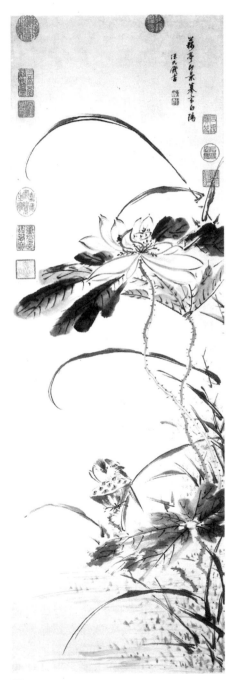

圖6
清 陳書《畫荷花圖》軸 紙本墨筆
97.4 x 31.1公分 臺北 國立故宮博物院藏

的兩本圖冊，一為《花卉圖》冊，一為《寫生圖》冊（見附錄一：8、9）。兩本圖冊的每開畫頁，在選材上都是日常所居處即能聞其香、觀其形的平凡景物。而在表現技法上，陳書還是以陳淳的畫法為主，運筆似草草，不拘於細節的描繪。設色淡雅，無濃豔或色調厚重的礦物色，多用植物色敷染。構圖簡潔，用類似於特寫的方式表現花卉局部，花、葉隨風飄動，俯仰多姿，天趣橫溢。五十餘歲是陳書藝術創作上的高峰期，此時，她不僅擺脫了家貧兒女小的窘境，能全身心地投入到創作中，而且她的繪畫幾經磨煉已至爐火純青的地步。《花卉圖》冊（共十幅），原貯於養心殿。素箋本，著色畫，自題署款：「康熙丁酉長至日，上元弟子陳書。」

　　《寫生圖》冊（共十幅），原貯於乾清宮，本幅宣紙本，淺設色畫。繪蘭石、桃花、虎耳草等。每幅分鈐印一「書」。自題署款：「康熙丁酉仲春。陳書畫。」鈐「秀州」、「女子書」等印。每幅分鈐乾隆皇帝寶璽「乾隆宸翰」、「幾暇臨池」等，共十餘方。乾隆皇帝對此圖冊倍加喜愛，於1789年根據每幅畫所展示的內容，配上了相應的詩文，使此畫冊圖文並茂。

　　陳書入藏宮中的花鳥畫，大多著錄於《石渠寶笈續編》，唯獨貯藏於毓慶宮的《花草寫生圖》卷，著錄於《石渠寶笈三編》（見附錄

一：22）。此圖：「紙本。縱六寸三分，橫一丈三尺六寸五分。水墨畫四季花卉。款：『仿白陽山人花草三十種。女史陳書。』鈐印三：『女史陳書』、『補紉』、『品在濟尼口中』。」卷內分鈐乾隆皇帝寶璽數方。該圖以長卷形式表現了數十種折枝花。陳書巧妙地利用花草枝葉間的相互穿插、伸縮、俯仰的動態呼應，以及運筆的疾緩、抑揚、頓挫，和施墨的濃淡、枯潤等諸多表現元素所形成的韻律感和豐富性，使三十種沒有情節關聯的花卉有機地連接在一起，成為令人賞心悅目的整體，從而避免因表現物象各自的獨立性導致畫面結構及章法的零散。

　　陳書《歲朝吉祥如意圖》軸【圖7】上鈐有「石渠寶笈初編」印記，但是查《石渠寶笈初編》並未見到對此畫的著錄。與之相類似的情況也曾發生在宮廷所藏的其他畫作中，這當與內府在編輯過程中改變初衷有關。此圖為絹本設色畫，畫心縱108.3公分、橫49.7公分。詩塘為紙本，縱33.3公分、橫49.7公分。隸書體自題：「新春如意事事吉祥」，自題署款：「雍正乙卯上元日。南樓七十有六老人陳書。」鈐印二方：「陳」、「書」。「乙卯」是雍正十三年（1735）。詩塘處有姚文田以行楷體錄的嘉慶庚辰（1820）御製詩。鑒藏寶璽有「石渠寶笈初編」及「宣統御覽之寶」等。

　　此圖是作者為喜迎新春而創作的一幅節令畫，通過描繪各種帶有良好意願諧音的物品，表達對新的一年的祈盼和祝福。這類諧音、象徵的表現手法，在明清許多吉慶畫中屢見不鮮，體現著含蓄、高雅的情調。圖中柿子諧「事」，佛手諧「福」，如意即諧「如意」；桃子象徵「長壽」，石榴以果實多而小，象徵「多子」等。全幅即寓意著：事事如意、多子多福、富貴長壽……。本作設色淡雅，冷暖色調互為襯托，搭配協調，物象造型亦逼真寫實。

　　陳書的花鳥畫除宮廷收藏外，民間亦有留存，如廣東省美術館藏《花卉圖》冊、[43]《桃花繡球圖》軸；[44] 上海博物館藏《花鳥圖》軸、[45]《梅鵲圖》軸；[46] 北京首都博物館藏《花卉草蟲圖》冊；[47] 無錫市博物館藏《三友圖》軸，[48] 以及北京故宮博物院藏《花鳥圖》扇、《花鳥圖》冊【圖8】、《花卉圖》冊【圖9】等等。

2、摹古集大成 · 山水得精神

　　陳書在熱衷於花鳥畫創作的同時，對山水畫也投入了極大的熱情。

　　陳書所處的時代，是山水畫居於畫壇主流的時代。此時山水名家輩出、派別林立，既有以筆墨遊戲於山水間為能事的「四王」，又有受道、儒思想影響，以雲遊四方為灑脫，將筆墨寄託於山水間的「四僧」，以及

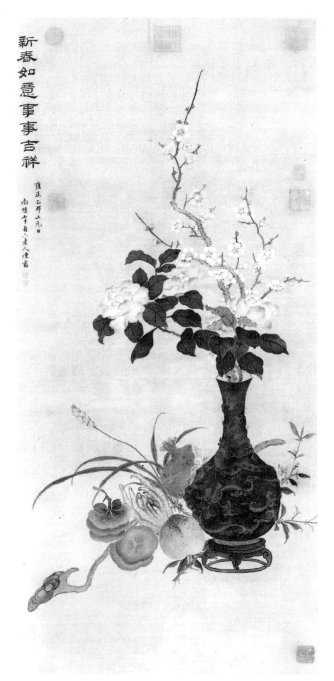

圖7
清 陳書《歲朝吉祥如意圖》軸 1735年 絹本設色 108.3 x 49.7公分
臺北 國立故宮博物院藏

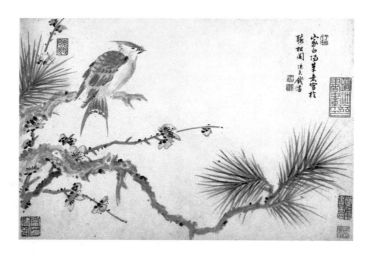

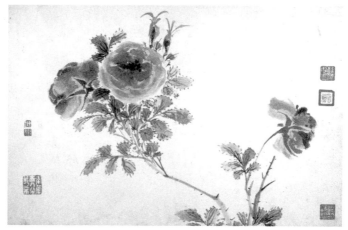

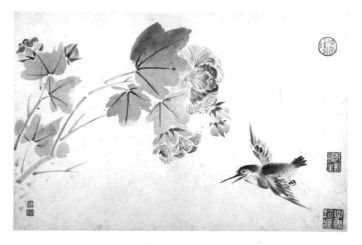

圖8
清 陳書
《花鳥圖》冊
（十開之三）
紙本設色
每開21.8 x 33.3公分
北京 故宮博物院藏

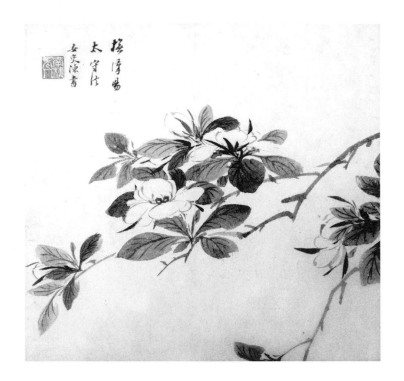

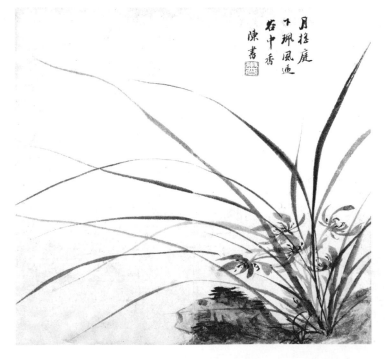

圖9
清 陳書
《花卉圖》冊
（八開之四）
紙本設色
每開26 x 27.2公分
北京 故宮博物院藏

以龔賢為首的金陵畫派等等。不過，身處「婦德」、「婦道」、「婦規」、「禮儀」等封建倫理枷鎖中的女性，生活範圍狹隘，缺少與大自然的親融性，從而降低了創作山水畫的欲望。然而陳書一生卻畫了大量的山水畫，其中僅其子錢陳群獻給乾隆皇帝、並被清內府《石渠寶笈》著錄的就有十二件之多。陳書的山水畫學習元人王蒙、[49] 曹知白，以及明人唐寅等人的傳統山水畫技法，同時，她也積極地觀察自然，從中汲取創作靈感。尤其她曾於1721年、1735年先後兩次被兒子錢陳群由嘉興迎養至京城官邸，千里之途，風光無限，使她領略了自然山水之美，也滋養了她繪畫山水的筆墨。

　　陳書的山水畫有二種表現形式，一種是摹古，一種是寫生。陳書的摹古之作主要是仿元人王蒙的畫風。現存陳書仿王蒙的主要作品有：《仿王蒙夏日山居圖》軸、《山靜日長圖》軸、《仿王蒙黃山雲海圖》卷、《看雲對瀑圖》軸、《羅浮疊翠圖》卷【圖10】、[50]《山窗讀易圖》軸、《仿王蒙筆意圖》軸。這些作品當年被錢陳群作為陳書最成功的畫作獻給乾隆皇帝，而它們也確實深受乾隆皇帝賞識，被視為重要的藏畫加以珍存且著錄於《石渠寶笈》（參見附錄一：11、14、15、18、21、23、24）。

　　《仿王蒙夏日山居圖》軸【圖11】是陳書仿王蒙畫風的代表作，也是乾隆皇帝在陳書畫軸上題詩最多的一件作品。該畫作貯於延春閣，《石渠寶笈三編》著錄（見附錄一：23）。水墨畫層巒灌木，自題署款：「仿黃鶴山樵《夏日山居圖》。復庵陳書。」鈐印二方：「陳」、「書」。乾隆皇帝御題詩五首，分別署款：「壬寅（1782）暮春御題」、「丁未（1787）暮春月上澣御題」、「己酉（1789）三月御題」、「辛亥（1791）季春御題」、「癸丑（1793）三月御題」。軸內分鈐乾隆寶璽「古稀天子之寶」等共十方。鈐鑒藏五璽。此畫軸由錢陳群將之隨自己的奉和詩御製詩一同獻給乾隆皇帝。乾隆皇帝細品此畫，愛不釋手，曾下令將該畫作暫存於承德避暑山莊。因其認為此圖「長幅當前滿意涼」的清涼意境，恰與避暑的節氣和涼爽的山莊融為一體，乾隆遂在畫上題詩曰：「週年避暑必山莊，長幅當前滿意涼。香樹獻詩兼獻畫，迴思談學浙雲茫。」本幅採用王蒙式的高遠構圖法，展示了自山腳向山巔仰視的景觀：山下松木茂盛婆娑，茅屋草舍隱現其中，一道清溪逶迤流長，將畫面引向深遠。山腰處林木繁雜，枝葉交疊成蔭，其勃勃生機令靜態的畫面頓添動感。山頂處山石疊嶂，盡現全畫宏偉博大的高聳氣勢。而在對主要物象山石與松樹的描繪上，也採取了王蒙慣用的筆墨技法：畫山石先以淡墨鉤描石的外輪廓線，後用濃重的線條加以肯定。石面以有乾、濕變化的長條解索皴和細碎的牛毛皴加以皴擦，線條長短變化豐富而層次井然。在山頂與山骨上所使

用的苔點方法尤多，有渾點、破竹點、胡椒點、破墨點等種種。畫中松樹樹幹瘦挺，用墨線鉤描幹的雙邊，以魚鱗紋飾幹體，松針刻畫具體而微，一絲不苟。觀該圖可以得見陳書學王蒙畫法已頗具功力，不僅在構圖、筆法上能嫻熟運用王蒙式的筆墨，就是在只可意會不可言傳的繪畫意境上，都能追摹王蒙而表現得淋漓盡致，從而再現了江南溪山的濕潤華滋、沉鬱深秀。陳書酷愛王蒙畫風，恰與乾隆皇帝的審美觀不謀而合，乾隆皇帝對王蒙的作品甚是喜愛，曾在宮中所藏的王蒙作品上多次題詩，以言讚歎之情，並廣羅有大量的王蒙款作品，僅收入《石渠寶笈》初至三編者就有六十餘件。

　　陳書的山水畫除仿王蒙風格外，還旁及其他名家，如有仿元人曹雲西（知白）筆意所繪製的《春山平遠圖》卷。此圖卷貯於延春閣，《石渠寶笈三編》著錄（見附錄一：25）。水墨畫煙雲陰靄，岩岫森沉。自題署款：「由澂湖入萬蒼山，登山樓，宿雨初晴。仿曹雲西筆意。復庵陳書寫。時年七十有七。」鈐印二方：「女史陳書」、「南樓」。此卷作於陳書病逝的乾隆元年（1736），屬陳書最晚的有年款作品。當時陳書正由老家秀水千里迢迢趕至京師看望兒子錢陳群，在浙江省內「由澂湖入萬蒼山」的途中，她不顧七十七歲的高齡及旅途的疲勞，猶孜孜不倦地創作。在封建社會裡，繪畫屬「女德」、「女紅」之外的雕蟲小技，不為人們所重視，擅畫的女性不多，有長久藝術生命者更是寥寥無幾。多數女子在閨閣待嫁時，如果有良好的家庭文化環境薰陶，會操習筆墨以畫自娛；但婚後她們往往會陷入「關門教子，閉門相夫」及繁瑣的家務境地，終至放棄繪畫追求。除非有幸像元代管道昇、明代文俶、清代方婉儀及馬荃等人嫁至可與之書畫唱和的夫家，才有可能將藝術生命延續於婚後。或如明代方維儀、清代駱綺蘭年輕時成寡，毫無家庭拖累，讓她們得以繼續托畫言志，或以畫畫消磨無聊時光。但能像陳書這般擁有美滿婚姻且高齡的女畫家，實屬少見。

　　由款題而知，此圖仿曹雲西筆意。曹知白（1272－1355），字又玄、貞素，號雲西，華亭（今上海市松江縣）人，元代著名文人畫家。陳書款仿曹知白筆意的作品僅此一件。本幅以細潤筆法著墨輕鉤描，線條舒展大方，安逸平和，無氣勢奪人的霸悍之氣。構圖注重景物間的節奏感，遠近層次分明，高低、疏密、虛實互為呼應。石體凹凸向背的肌理關係交待得清晰明確。樹木秀勁清雋，偃仰多姿，多以墨筆橫點以示樹苔。

　　陳書還有仿明人唐寅的《夏日山居圖》軸【圖12】。此圖貯於延春閣，《石渠寶笈三編》著錄（見附錄一：19）。設色畫秧畦柳岸，岩畔書齋。自題署款：「仿唐子畏《夏日山居圖》。復庵陳書。時年七十有

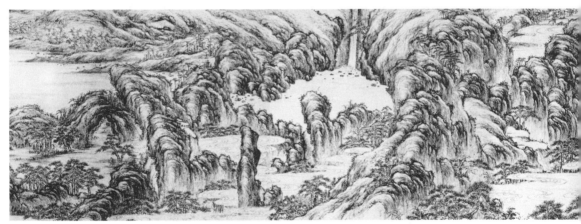

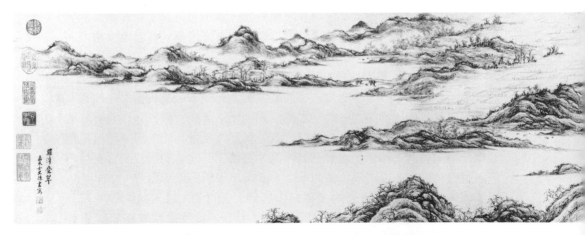

圖10 清 陳書《羅浮疊翠圖》卷 紙本墨筆 30.5 x 700.2公分 北京 故宮博物院藏

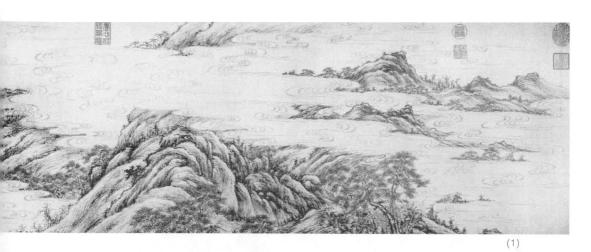

(1)

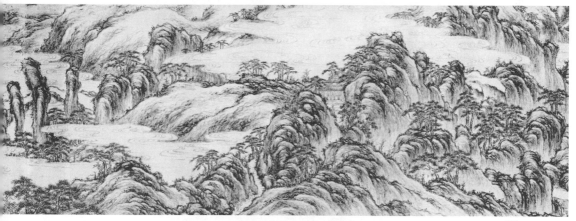

(2)

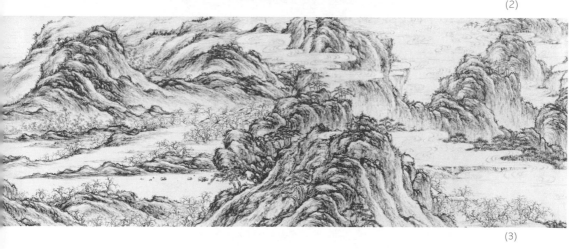

(3)

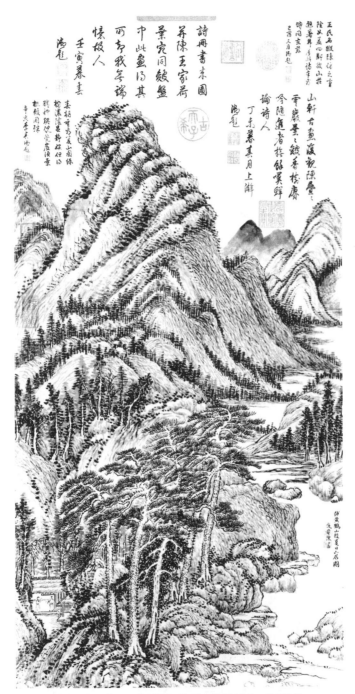

圖11 清 陳書《仿王蒙夏日山居圖》軸 紙本墨筆 93.5 x 46.5公分
　　 臺北 國立故宮博物院藏

圖12 清 陳書《夏日山居圖》軸 1734年 紙本設色 62.7 x 42.5公分 臺北 國立故宮博物院藏

五。」鈐印二方:「陳」、「書」。乾隆皇帝御題七言詩,署款:「丁亥初夏上澣御題。」鈐寶璽「乾隆御覽之寶」等四方。鈐鑑藏五璽。「丁亥」是乾隆三十二年(1767)。「唐子畏」即唐寅(1470－1523),字子畏,詩、文、書、畫皆精,與沈周、文徵明、仇英合稱明代畫壇「四大家」。此圖雖言仿自唐寅,但實際上卻是仿王蒙與唐寅的綜合之作。在山石的表現上,主要採王蒙的筆法,即以短線條的牛毛皴皴擦為主,線條密集,但雜而不亂;較之唐寅式的以側鋒勾斫或點斫刻畫出的山石,缺少了石質的硬峭挺拔感,具有更多秀爽清潤的雅逸之氣。而在構圖上,畫家則更多地吸收了唐寅疏曠的構圖法,以平遠取勢,描繪「S」形水域兩邊的景象:楊柳扶疏,水榭臨風,草堂隱現於雜木中。隨著水勢的曲轉變化,自然將景致由近推向深遠,全然不同於王蒙高密式的縱向構圖。

　　貯於養心殿的《山水圖》軸,是陳書於摹古集大成後所創作的山水畫作,從中可見陳書深厚的畫學功底。《石渠寶笈續編》記:「本幅:上下二幅。宣紙本。同縱七寸四分、橫一尺一寸四分。上幅水墨畫溪山雜樹,一人倚柯。下幅松籬秋菊,二人把盞,一人負瓶來。無名款。鈐印三:『陳氏』、『錢書』、『米珠』。有錢綸光題:『余生也晚誇奇事,親見停雲館主人。』又題:『把杯對菊非難事,送酒堪思此韻人。』鈐印三:『綸』、『光』、『廉江氏』。鑑藏寶璽:八璽全。」(見附錄一:1)

　　此幅《山水圖》軸是將各為獨立的兩幅畫,作上下幅形式裱在同一畫軸上。在上幅畫中,構圖左密右疏,虛實相映。左半部展現的是樹木繁茂蔥蘢的豐華狀貌,樹木的畫法很有生趣:粗細不等,品種不一,高低錯落有致,且均婆娑多姿;樹葉以形狀不規則的墨點點成,深淺有致,相互交疊。右半部展現的則是一道清泉沿梯級狀的山澗階石而下,藉由水流的節奏動感,將無聲的畫面引入有聲的世界,同時也生動表現出夏季郊野潮濕清潤的意境。而下幅畫表現的是文人雅士品酒對詩的情景:二高士席地對坐,周圍短籬相接,繪松木一株,呈蒼勁遒媚之姿,有撥地撐天之貌。畫中人物雖僅有寸許,五官面目亦未做具象的描繪,但通過高逸清寂的背景,以及人物品酒時灑脫的舉止,依然將高士無憂無慮、超然物外的人生態度表現得淋漓盡致。

　　陳書的山水畫不光有學習繪畫傳統的摹古之作,還有大量的寫生作品,這一點與她的花卉畫很相像。陳書善於觀察日常的生活環境,熱衷於表現自然,居室周圍的一草一木都可能經過她的藝術加工、提煉而成為一件動人之作。《石渠寶笈三編》著錄的陳書《長松圖》軸【圖13】(見附錄一:13),便是陳書根據庭園裡一株有三百年樹齡的古松創作的寫生山水畫。此畫原貯於避暑山莊,設色畫長松一株,一人品書研讀而坐水

閣中。自題署款：「閣外長松，三百年物也。暇即圖之。陳氏錢書。」鈐印二方：「女史」、「陳書」。《長松圖》軸被錢陳群獻入宮後，受到乾隆皇帝無以復加地喜愛，他不惜打破整幅畫的構圖關係，在其上一題再題，並鈐十餘方寶璽。如畫幅上即有乾隆皇帝御題詩二首，分別署款：「甲申（1764）仲秋月，御題」、「甲辰（1784）季夏，御題」；而在玉池處，乾隆皇帝又御題了二首詩，分別署款：「庚戌（1790）季夏，御題」、「癸丑（1793）季夏，御題」。軸內分鈐寶璽「惟精惟一」、「乾隆宸翰」等共十餘方。鈐鑑藏五璽。

全圖主題突出，於醒目的位置繪長松一株，松幹勁撥、松枝婆娑。為了襯托松的高大，松下繪以低矮的水榭、雜木、竹叢等。松被歷代士人尊為自然界中的「士大夫」，它與梅、竹、菊合稱「四君子」。全畫用墨不多，獨以石青加淡墨為之，松翠色如玉，清涼可人。在表現手法上，近景畫得較實，追求具象的描繪，甚至水榭茅草頂的邊緣，也以有條不紊的線條一根根繪出。榭中人物雖小如豆許，但他觀書的動態，以及面前的書都畫得具體而微。遠景空靈，竹叢以墨點橫排排出，遠山以淡墨皴染，山脈的肌理、質感、凹凸變化朦朧而自然，作者借其虛以襯托近景的實。全圖意境清雅、悠閒，同時又帶予觀者近距離的親切交融感。此屋此山可居可

圖13
清 陳書《長松圖》軸 紙本設色 84.5 x 30.1公分
北京 故宮博物院藏

遊，景觀與意境的豐富和深幽，令人神往；形式與內容的完美結合，令人
讚歎。這些大概正是乾隆皇帝深愛此圖的原因。

　　陳書的山水畫除宮廷收藏外，民間亦有留存，如天津博物館藏《山
邨雲水圖》軸、北京首都博物館藏《山水圖》卷等，後者是畫家作於生命
最後一年的精品。

3、筆墨傳神韻・人物重品德

　　陳書的人物畫與其山水、花鳥畫相比，在數量上要少很多，這與清
代畫壇人物畫呈衰敗之勢有關。眾所周知，元以後，隨著文人畫家的創作
旨趣轉移至山水、花鳥畫上，人物畫便一蹶不振。這樣的題材選擇趨向一
直持續到明清時代。明人謝肇淛於《五雜俎》中曾感歎當時人物畫的衰敗
之景，言：「今人畫以意趣為宗，不復畫人物及故事」，[51] 同時說：「至
於神像及地獄變相等圖，則百無一矣。」

　　目前，陳書存世的人物畫只有數幅，以錢陳群獻給乾隆皇帝的三幅
最具代表性，即被《石渠寶笈》著錄的工筆重彩《歷代帝王道統圖》冊、
水墨寫意《四子講德論圖》卷以及《秘殿珠林》著錄的宗教人物畫《出海
大士像圖》。

　　《歷代帝王道統圖》冊【圖14】，素絹本，著色畫。共十六幅。自
署：「嘉禾郡女史陳書恭畫。」鈐印二方：「女史陳書」、「補紉」。其上
有錢陳群書寫的贊語和長跋，款題：「錢陳群敬贊並書。」此圖冊是母子
聯手的書畫合璧之作，深受乾隆皇帝賞識，被視為其書畫藏品中的上等之
作，貯於重華宮，著錄於《石渠寶笈》初編（見附錄一：12）。

　　陳書創作這本圖冊，意在令觀者「見善足以戒惡，見惡足以思
賢」，[52] 款題：「恭畫」，原是想獻給雍正皇帝，但始終未能尋得機會。直
至她逝世後的第八年，其子錢陳群成為乾隆皇帝的寵臣，將此圖獻給了乾
隆皇帝，總算了結陳書以畫敬獻朝廷的一椿遺願。此圖冊為陳書的精心之
作，亦是她唯一的工筆重彩作品，表現的是古代賢德君主「上自五帝，
下逮唐宋，或德啟文明，或功侔造化，或攝其一事，或采其一言。莫不
優入聖閫，遠承道脈。」[53] 圖中人物活動場景的建築物為界畫表現，借助
界尺描繪的殿宇迴廊，盡精入微，既雄偉壯觀，又不失玲瓏剔透。每開畫
頁人物眾多，為人物群像畫。畫家在處理人物之間的關係上，巧妙地通過
人物形體的舉止變化或眼神的互遞，將畫中散落的人呼應成一個整體，使
畫面不因表現物象的眾多而失去整體感。作者通過人物的面部表情、裝束
打扮來刻畫不同階層的人物，從而體現出人物不同的氣質與個性，如帝王

的氣宇軒昂、臣子的謙卑恭敬，都表現得維妙維肖。因畫的內容是表現各代帝王賢君，故在設色上以金黃色的暖色調為主，追求金碧輝煌的藝術效果。運筆鉤勒技法嫻熟，建築物、器物用筆精細工整，線條規矩，合乎物理。衣紋線條鉤勒細勁流暢，依人體形態的變化而變化。人物肌膚線條輕潤圓滑，富有彈性。

《四子講德論圖》卷【圖15】，原貯於乾清宮，《石渠寶笈續編》著錄（見附錄一：10）。自題署款：「《四子講德圖》。南樓老人陳書製。雍正二年，兒子陳群奉余歸浙，舟泊聊攝，聞兒輩讀文選。仿文衡山筆法。」鈐印三方：「陳書」、「復庵」、「上元弟子」。引首乾隆皇帝御筆：「慈教傳芬」。鈐寶璽「古希天子」。後幅錢陳群書《四子講德論》並跋，自題署款：「乾隆二十五年四月三日朔。男陳群敬題。」鈐「香樹居士」、「陳群」等印七方。鈐鑒藏八璽。又鈐乾隆「五福五代堂」、「古稀天子寶」等璽印五方。

《故宮已佚書籍、書畫目錄四種》記此圖在1923年11月14日，曾被清遜帝溥儀賞給溥傑帶出了皇宮，幾經周折，現已歸入北京故宮博物院收藏。

《香集》記：雍正二年（1724）「太淑人（指陳書）以留京日久，思瞻掃祖、父墳墓。不孝（錢陳群自指）仰承母志，請假奉歸。」[54] 該圖是陳書由京返浙的歸途中，「聞兒輩讀文選」，有感而發所創作的小寫意人物畫，亦是她繼《歷代帝王道統圖》冊後創作的另一幅具有說教性的人物故事畫，再次體現了陳書在人物畫題材中，始終遵循「圖繪者，莫不明勸戒，著升沉」[55]的藝術宗旨。

錢陳群在跋中言其母陳書十餘年一直堅持畫《四子講德論圖》，可見陳書對宣揚講經論道的王子淵〈四子講德論〉之重視，她不僅對此題材有著持之以恆的創作熱情，還具有嚴肅認真的創作態度，「曾畫《四子講德圖》十餘年」，但只「中計四五幅」。《年譜》記乾隆四十九年甲辰（1784），錢陳群的長孫、錢汝誠之子錢端，曾趁乾隆皇帝下江南之機，恭進了家藏的另一幅陳書所畫《四子講德論圖》。當時乾隆皇帝賜御製詩，並且「閱畢發還」，其理由是：「因思內府既藏其一，不忍復留此卷，題什還之，俾其子孫世守，永作家珍，亦為藝林增一段佳話也⋯⋯。」[57]

陳書因對《四子講德論圖》這一題材的多年創作、反覆研究，對該題材的表現已至得心應手的地步，故她在旅途勞頓之餘，仍能以考究的構圖、嫻熟的筆法即興創作。人物是全畫中最重要的表現對象，但個個小如豆許，面目不清，作者於是巧妙地將他們繪於畫心的主體位置，使其所處境地的空曠與四周竹叢、樹木的繁雜形成疏密對比關係。此外，畫中的人

圖14
清 陳書
《歷代帝王道統圖》冊
（十六開之四）
絹本設色
每開33.5 x 37.3公分
北京 故宮博物院藏

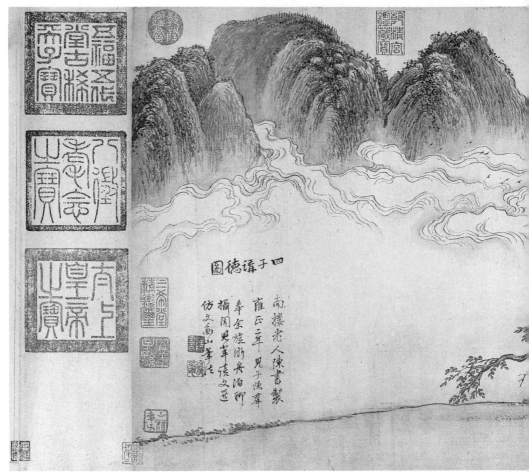

圖15 清 陳書《四子講德論圖》卷 1724年 絹本設色 30.2 x 81.5公分 北京 故宮博物院藏

物與環境情景交融，構築出的呼應關係亦十分和諧；在修竹叢生、古檜高梧構築的清靜雅淡氛圍中，四位品格高逸之人正談經論道，為此清幽境地增添了高雅的情趣。而有「君子」之謂的竹、松，也烘托出四位高士的高潔情懷。

　　陳書看重的是人物畫的說教功能。她的《歷代帝王道統圖》、《四子講德論圖》，是為著「見善足以戒惡，見惡足以思賢」所作，而其仕女畫也同樣是「以圖為鑒」。她用形象生動的仕女畫來說明母儀、賢明、仁智等婦女的言行準則，通過圖繪賢婦烈女們以進行自身女德、女誡方面的教育。雖然陳書的仕女畫並沒有傳世作品，但據錢陳群所記可知，陳書「**通曉大義，日讀古人書，當學為古人耳，乃取女史孝行諸事實，圖於所居**

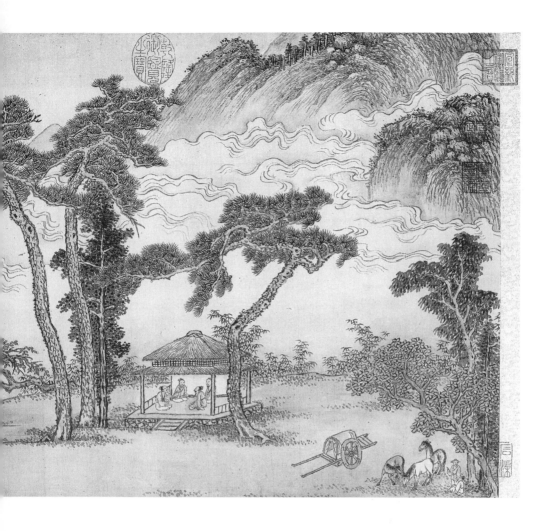

室中，躬效為之。」[57]

　　目前所知陳書創作的唯一肖像畫，是其兒媳、即錢陳群結髮妻子俞氏的影像。俞氏是桐川俞檀溪（長策）長女。錢陳群為諸生時，俞檀溪「見公試卷，極賞之，屬曹君（樞）為媒，以長女作配。」[58]結婚時，錢陳群二十一歲，婚後夫妻恩愛，惜共同生活八年後，俞氏不幸因病過世。俞氏生前有著眾口皆碑的婦德，畫其影像，一是可以紀念她，二是可以通過她進一步地宣傳婦德。「淑人（指錢陳群妻俞氏）以康熙甲午年（1714）十一月十一日卒於京師，時兩大人（指陳書和錢綸光）在籍，念淑人逮事數載克盡婦道，悲悼不已……太夫人（指陳書）憫婦之脆促，恐音容失傳，乃援筆圖之，見者咸垂涕，謂再見淑人矣。」[59]通

過錢陳群對此畫的描述，可推測出陳書具有極強的人物寫實技巧。陳書基於自身良好的繪畫素養及平時對身旁的人或事有著細緻入微的觀察力，使她在此畫的創作上信心十足。她以形寫神，通過描繪人物的外在形態，表現出人物的內在氣質及神韻，令筆下的俞氏栩栩如生，觀者見畫如見人，「見者咸垂涕，謂再見淑人矣」。其實，對於表現只有耳聞而未曾目睹過的人物，陳書在創作上也不乏表現力。錢陳群跋陳書的《四子講德論圖》中記，陳書「曾畫殷高宗夢賚良弼，數易稿。最後於殿陛旁列環衛武臣十餘人，睡熟如聞鼾聲者。則曰：『是吳道子畫鍾馗捉鬼，抉用胟指法也。』」縱觀中國歷史，最早束縛女性的教義法規，是封建男性們所制訂的，宣傳女性婦德、婦規的圖畫，最初也是男性所創作的。當封建的倫理觀念日漸深入時，許多女性、尤其是像陳書一樣的知識女性，對於封建禮教的誘導執迷不悟，並達至能自覺、自願地以古代賢婦烈女們為榜樣的地步，甚而以身作則地積極宣揚封建倫理觀念，不自覺地成了削弱女性自尊自立的工具。如漢代班昭作《女誡》；唐代侯莫陳邈妻鄭氏作《女孝經》；宋若莘作《女論語》等。像陳書這種以畫自律者也大有人在，典型代表是宋朝的王氏，她性情高潔，「不復事珠玉文繡之好，而日以圖史自娛，至取古之賢婦烈女可以為法者，資以自繩。」[61]

　　陳書在人物畫創作中，也涉及宗教題材畫，《出海大士像圖》軸【圖16】是其現存唯一的宗教畫，原貯乾清宮，《秘殿珠林續編》著錄（見附錄一：6）。淺設色畫觀音大士坐磐石上。自題署款：「上元弟子，仿左門孫山人筆法，敬畫《普門大士出海像》。時康熙五十二年仲春三日。」鈐印二方：「陳」、「書」。康熙五十二年是1713年，陳書時年五十三歲。畫上有錢陳群題七言詩一首，署款：「敬題臣母陳書所畫《出海觀音像》。臣錢陳群恭進。時年八十有六。」鈐印二方：「宮傳尚書」、「臣錢陳群」。另有乾隆皇帝御題七言詩一首，署款：「癸巳（1773）仲春月。御題。」鈐寶璽二方：「幾暇怡情」、「得佳趣」。鈐鑒藏八璽。此圖中，山石的畫法以墨染為主，石的凹面為深暈，凸處為淡墨塗抹。石的外輪廓線轉折方硬，意在通過稜角分明的鉤線，充分顯現出山石的堅實性和力度，展示出它們將普門大士托出海面時的運動感和力量感。與石的畫法不同的是，普門大士以線條造型為主，圓轉流暢的線條充分顯示出慈眉善目的普門大士超凡脫俗的神態。

　　宗教是人們意識形態領域中的博大世界，在女性畫家筆下表現最多的宗教人物是觀音和羅漢。她們一致選擇具有救苦救難寓意的觀音、羅漢，這似乎可透射出女性畫家們在精神道德和實際境遇的重壓下希翼超脫及被拯救等心理，陳書此畫的創作也具有此種心態。來自正統教育下的陳

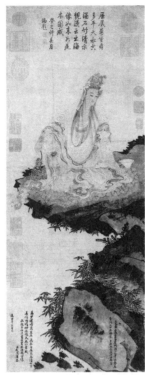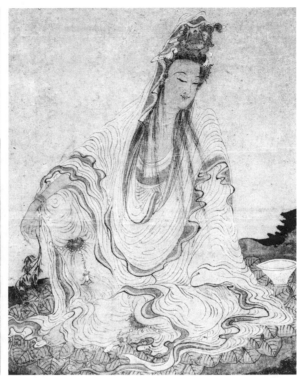

圖16 清 陳書《出海大士像圖》軸 1713年 紙本淺設色 70.7 x 27.2公分 臺北 國立故宮博物院藏

書，一直希望自己的兒子錢陳群等通過科舉取士謀取功名，為此，她以古代先賢為榜樣，嚴於督促錢陳群兄弟讀書習文。

　　錢陳群在陳書的督促下，刻苦攻讀，學有所成。但他在邁入仕層的重要關口——鄉試科舉總過不了關，「**不孝屢困諸生，先府君（指錢綸光）輒有憂色，太淑人獨否曰：『兒能讀書遇稍遲，何傷？』**」[62] 陳書雖說是不為錢陳群屢試屢敗著急，實際上她最急，此畫便是她在即將開始的每三年一次的鄉試考前創作的，心志高遠的陳書很希望通過自己虔誠的繪畫創作，借助外來的神力圓她望子成龍的夢。畫成的第二年（康熙五十三年〔1714〕），二十九歲的錢陳群再次參加了鄉試，此次他不負眾望以五經中順天鄉試。對此，《年譜》中有著較為詳盡的記載，言：錢陳群當年「**中試順天鄉試第二十九名（五經房）。是科順天主考祭酒徐公（日烜）字敬齋，高安人，御史田公（軒來）字東軒，山陰人，本房同考官御史董公（之燧），天長人。……**」從此，錢陳群在仕途上一帆風順：康熙六十年（1721）中進士（第七名，殿試二甲第十五名），為翰林院庶起

士，1742年擢內閣學士，刑部左侍郎，1744年充經筵講官……。錢陳群對
這幅給自己帶來吉祥好運、有特殊意義的畫一直很珍惜，直至他八十餘歲
才將此圖獻給乾隆皇帝。

　　陳書在繪《出海大士像圖》之後，還畫過一幅《關帝聖像圖》，不
過此畫現已不知去處，僅見於《年譜》的記載，言錢陳群年九歲時：
「復患鼠瘡熾甚，百藥皆試，僅以骨立。太夫人撫育備至，禱於神感異
夢，翼日而瘳。迨辛丑年，公登第，太夫人敬繪《關帝聖像》，以答神
貺。……」[63]「辛丑」是康熙六十年（1721）。

三、乾隆皇帝的青睞與收藏

　　陳書的作品有二十四件被收錄在乾隆皇帝諭令編纂的《石渠寶笈》
和《秘殿珠林》叢書中，占所有被著錄的古代女性畫家作品的三分之一，
其數量之多，不僅冠於女性畫家之首，還堪與男性畫家媲美。

　　陳書在1736年逝世，這一年恰好是乾隆元年，顯然，陳書在此前創作
的一系列作品（除《歷代帝王道統圖》冊之外），只是為了自娛或出售，
完全按照自己的審美意趣、價值取向而創作。只不過這一切恰與乾隆皇帝
的繪畫藝術觀、審美取向相吻合，她應沒想到乾隆皇帝會成為其藝術上的
知音。

　　乾隆皇帝雖然為滿族人，但是他六歲拜師學漢文，具有淵博的漢學
修養，十九歲時又開始學習繪畫，因此他對詩文書畫頗具鑒賞力。他在執
政期間廣羅了歷代名家書畫，使乾隆朝成為歷史上宮廷藏畫最豐富的時
代。在乾隆皇帝眼中，陳書的繪畫藝術儘管無法與古代男性畫家相提並
論，但在整體藝術水準弱於男性畫家的女性畫家群中，陳書尚屬出類拔
萃、卓有成就者。同時，陳書作品中呈現出樸實中見高尚、寧靜中寓典
雅、入世中具超脫等特徵，恰與乾隆皇帝的審美意趣相吻合。

　　乾隆皇帝對於陳書作品的喜愛程度，可以從他的題畫詩上略見一
斑。凡是入藏的陳書作品上，幾乎都有乾隆皇帝的御題詩，有的甚至被一
題再題。如陳書《長松圖》軸被累積題詩四首，鈐乾隆皇帝寶璽十五方。
乾隆皇帝在同一幅畫上題詩且鈐印如此之多的作品，在男性畫家之作中並
不多見。

　　陳書的作品被皇室大量收存，除因乾隆皇帝對其畫作的賞識外，還
與乾隆皇帝對其人品的高度賞識有關。乾隆十六年（1751）冬，錢陳群的
《香樹齋集》刊印出來，第二年春二月，他便將此文集拿給乾隆皇帝過

目，並且請他賜序。乾隆皇帝看到文集中記有陳書督促錢陳群等人學習的《夜紡授經圖》，[64] 於是「命公奉是圖以進」。[65] 乾隆皇帝對陳書含辛茹苦督子之學的行為深為感動，遂在為《香樹齋集》的賜序中言：「索觀錢陳群《香樹齋集》，有題其母《夜紡授經圖》，慈孝之意，惻然動人，且以見陳群問學所自來也。」[66] 事後，乾隆皇帝還在此畫上御題「清芬世守」四個字，並且作七律二首，其一曰：「篝燈課讀淡安貧，義紡經鋤忘苦辛。家學白陽諳繪事，成圖底事待他人。」[67] 其二曰：「五鼎兒誠慰母貧，吟詩不覺鼻含辛。嘉禾欲續賢媛傳，不愧當年畫荻人。」[68] 通過乾隆皇帝對陳書溢於言表的高度讚賞，可以知道她的畫作被乾隆皇帝大量收藏就在其情理之中了。《年譜》亦記：「太夫人工繪事，上夙知之，故首章及之自後，太夫人手跡蒙聖製品題神品，采入《石渠寶笈》者，不勝枚舉。」

　　當然，陳書的作品被皇室大量收存，也離不開錢陳群與乾隆皇帝之間數十年的君臣之誼和錢陳群的全力進呈。錢陳群以處事沉穩、為人正直、為官清廉及機敏的文采倍受乾隆皇帝器重和賞識，是乾隆皇帝的重要謀臣和文學知己。

　　錢陳群與乾隆皇帝間私下的君臣交往，常以詩文奉和、互贈禮品作為主要內容。每當乾隆皇帝有得意詩作，「輒寄示公（指錢陳群）命和，往來至千餘首，公既和韻，必親繕冊以進，冊必有跋，體或兼行草，屢蒙獎贊。」[70] 而錢陳群「凡國家大禮畢、武功成，公輒進雅頌數十章，璽書褒美，賞賚不可勝數。」[71] 乾隆皇帝賞賜給錢陳群的禮物，主要是一些綢緞、玩賞物。至於錢陳群的貢品，則主要是既能投乾隆皇帝文趣所好，並能借此展示自家淵博儒雅風範的物品。如乾隆三十年（1765），錢陳群將其祖父錢瑞徵所篆的「瑞日祥雲」、「和風甘雨」二方篆刻精美的青田石章奉上，即倍受乾隆皇帝賞識，為此專門作即興詩以記之。

　　在錢陳群的貢品中，以陳書的繪畫作品所占比例最大。乾隆八年（1743）冬十二月，時任刑部侍郎的錢陳群將陳書的《歷代帝王道統圖》冊獻給乾隆皇帝。這是他獻上的第一件陳書畫作，由於不知該畫冊是否能稱旨，於是特意附上書剳，闡明敬獻此畫的因由：「臣錢陳群謹奏，為恭進畫冊事。竊臣母陳氏，粗曉文義，兼工染翰，山水、人物、花鳥，俱魯□心。獨運精思，間合古法。茲有家藏臣母所畫《歷代帝王道統圖》，上自五帝，下逮唐宋，或德啟文明，或功侔造化，或撮其一事，或采其一言。莫不優入聖關，遠承道脈。欽惟皇上質備生知，志深時敏，以望道未見之心，收學古有獲之效。周情孔思，與日月而邁徵，作聖述明實後先而同揆。蓋典籍所傳，羹牆可見。然與其散在圖書，心藏

而景慕，不若列之几硯，目睹而道存，余以集群聖之成，豈獨睹古人之像，謹將臣母所畫冊子計十六幅，臣不揣弇陋，每幅謹製圖贊一首，另潢成冊，並呈御覽。臣不勝戰慄隕越之至。謹奏。」[72] 令錢陳群意想不到的是，乾隆皇帝對此畫冊特別喜愛，御筆題簽：「錢陳群所進伊母陳氏畫」十字，鈐「乾隆御覽之寶」一璽。[73] 此畫後來被收藏在宮中，並作為「上等」之品收錄於《石渠寶笈初編》。

此後，錢陳群不斷向乾隆皇帝獻上陳書的各類題材畫作，有的是單獨獻上畫作，有的是隨他的詩文一同呈獻。如乾隆皇帝題陳書《幽居清夏圖》筆頭時，特地註明此圖是「其子陳群書〈夜遊山月歌〉所進」，[74] 題陳書《山居圖畫笻》亦言：「昔年陳群呈和詩便兼進此扇」，[75] 題陳書《仿王蒙夏日山居圖》則有「香樹獻詩兼獻畫（陳書乃尚書錢陳群之母，陳群家居時，呈進和詩之便，並獻是圖。香樹，陳群號也）」[76] 之句，而題陳書的另一幅《仿王蒙夏日山居圖》時，也有「詩冊書來圖並陳（陳書乃錢陳群之母，陳群呈進詩冊並進是圖）」[77] 之句。

在錢陳群敬獻的陳書畫作中，除一件外，其餘全部被乾隆皇帝收貯。這件沒被留下的畫作是一本《雜畫圖》冊，為錢陳群同時敬獻的兩本《雜畫圖》冊之一。乾隆皇帝當時看後讚歎不已，不僅給畫冊中的每開畫頁（古木修篁、仙果珍禽、雜果、眠犬、春溪水族等）各題上七言詩一首，並且還作跋特地表明賜還的原由，云：「此冊為錢陳群父母手澤貽留。今陳群欲登之石渠以永其年。朕思石渠所藏陳群母各種畫頗多，不忍更留此，因各題一絕仍以賜陳群，俾其家什襲為傳世之寶。並命金廷標仿寫成冊，錄原題收入石渠藝林，當增此一段佳話也。」[79] 在《石渠寶笈續編》中，我們見到了金廷標《仿陳書畫》冊（寧壽宮藏），上書款：「臣金廷標奉敕恭仿女史陳書筆意」；[80] 乾隆皇帝題：「仿教金畫存陳畫，又以今人作古人。枯木疏筠相映處，不言傳得趙家神。戊子（1768）春御題。」金廷標的仿本【圖17】現藏於臺北故宮博物院。

錢陳群拿到乾隆皇帝賜還的《雜畫圖》冊，深為感動，他為此專門寫了一篇謝文，以誌其事。在文中他還闡述了自己頻頻向宮中敬獻畫冊的因由，和接到賜還畫冊的感激心情：「臣母陳書素習繪事，臣年來陸續恭進，仰邀聖主賞鑒，名載石渠，實為榮幸。昨所進畫冊，係臣母中年筆墨，時臣父尚在，隨畫隨題，借歌詠以寫昇平韻事。藉呈睿覽，冀臣父母寒窗辛苦不致湮沒，此臣烏鳥之私情，實亦顯揚之本志。乃荷蒙皇上洞燭下忱，曲加體恤，按圖指示，振天筆以揚華，即景披吟，煦春暉以沛澤。特頒殊典，仍予家藏，復敕專門另摹筆法，還來真跡，倍增奎壁之光榮。」[82] 為了不奪臣子的傳世之寶，又不失去這本稱心的畫冊，一

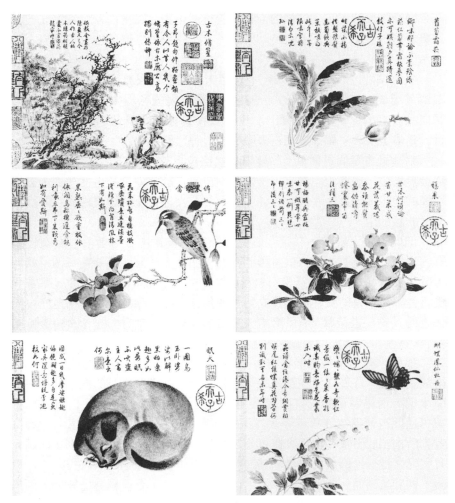

圖17
清 金廷標《仿陳書畫圖》冊（十開之六）紙本設色 每開25 x 32.4公分 臺北 國立故宮博物院藏

位至高無上的皇帝讓自己的御用畫家去臨摹一位閨閣畫家的作品，古代女畫家之殊榮，蓋莫過於此。

四、於「隱而弗彰」中求得彰顯

　　陳書所處的明末清初是女性繪畫創作的興盛時代，湧現出許多女性畫家及作品，但是這種「興盛」也只是就相對而言。相對於女性繪畫的自

　　身發展歷程而言，它是輝煌的；相對於整個中國繪畫史而言，它的光芒卻是微弱的──女性繪畫仍處於以男性為中心的畫壇之附屬地位，處於「隱而弗彰」的狀態中。

　　女畫家地位的「隱而弗彰」，是明末清初書畫家兼鑒藏家汪砢玉[83] 在編撰《珊瑚網》時所提出的。汪氏在編纂此書的過程中，通過對男女畫家作品多寡的比較，不禁發出「丹青之在閨秀類，多隱而弗彰」[84] 的感歎，基本上反映了閨閣畫家在畫壇中的一種狀態。

　　封建社會是個男權至上的社會，女性被視為社會的「第二性」，在政治上無地位，經濟上不獨立，婚姻中不自主，社會地位甚至低微到失去姓名權的地步。因此，在這個社會中，大部分女性畫家的繪畫處於「隱而弗彰」的狀態中。

　　翻開畫史、畫傳，在這些由男性編纂的書籍中，多數沒有對女性畫家的介紹，如果有，也只是將她們作為一個補充部分，填補在每個章節的末尾，如徐沁的《明畫錄》、陶元藻的《越畫見聞》、馮金伯的《墨香居畫識》等；或是將女性畫家設立為一個獨立章節，列於全書的結尾處，如張庚的《國朝畫徵錄》、魚翼的《海虞畫苑略》、姜怡亭的《國朝畫傳編韻》、馮金伯的《國朝畫識》等。

　　那些「有幸」被載於畫史、畫傳中的女性，也並不主要是由於其藝術造詣之故，許多作者在選錄時，並非看重女性畫家作品的取材立意、藝術水準，而是看重她的家庭背景，如她是何人之女、之妻、之母，或是與男性間有何風流韻事等等，亦即近代學者冼玉清[85] 在《廣東女子藝文考》所指出的，這些女性大概可分為三類：其一，名父之女，少稟庭訓，有父兄之提倡，則成就自易。其二，才士之妻，閨房唱和，有夫婿為之點綴，則聲氣易通。其三，為令子之母，儕輩所尊，有後嗣為之表揚，則流譽自廣。顯然，冼氏認為在男權至上的社會中，女性不可能離開男性樹立起自己的社會形象。事實上也是如此。被畫史所編錄的女性畫家，其背後總有一位強有力的男性。如閨閣畫家中，元代管道昇背後是她的丈夫趙孟頫這位著名書畫家，宋太祖趙匡胤十一世孫；明代文俶背後有以文徵明為首的龐大文氏繪畫家族；仇珠背後有其父──著名的「明四家」之一仇英；清代陳書，其背後則是乾隆皇帝最寵幸的五詞臣之一──其子錢陳群等。又如青樓畫家中：馬守真的背後是王穉登，薛素素的背後是沈德符，柳如是的背後是錢謙益，董小宛的背後是冒辟疆等等。而絕大多數沒有強有力男性背景的女性畫家，連一簡單的介紹都沒留下就被「隱」去了。清末湯漱玉《玉臺畫史》從歷代畫史、畫論以及其他史料中，極力尋查自原始時期的嫘祖至十九世紀初的女性畫家，僅得二百一十六名，而這些人顯

然僅是女性畫家中的極小部分。

　　構成閨閣繪畫「隱而弗彰」的眾多原因中，也有一部分來自於女性自身。如有些閨閣女子對書畫創作極度輕視，將書畫藝術視為雕蟲小技，認為不值得藉此展示自己的藝術才華，博得世人的尊重，代表人物是方維儀。其姊方孟式在為她所著的《清芬閣集》序中，說她：「加慧益敏，而不炫其才。」她曾將所繪的相貌端莊、筆法精妙的觀音、羅漢像，「鄙為末枝」而束之高閣；並將自己仿晉衛夫人、柳永書法所寫的楷書扇面「諱之為餘藝」，然而外人卻「咸捧如寶」。方孟式在序中還指出，方維儀不僅對其書畫作品如此低調，就連對她自己創作的詩文也是或銷或隱，不求彰顯，曾將所作的離憂怨痛之詞「多焚棄之」。

　　與此相反，還有一些原因是女性對書畫創作過分的重視，她們將書畫藝術視為一種高素質的文化表象，而不肯輕易對外彰顯。如比陳書略長的傅道坤，自幼受良好的家庭文化環境影響，喜書擅畫，尤工山水，唐宋名畫臨摹逼真，筆意清麗，神色飛動，咸比之管夫人。可是，她在嫁給同郡范太學為妻後，只是勤勤懇懇地履行婦道而不再從事繪畫創作了，對此，姜紹書《無聲詩史》言гов고：「居一二載，絕不露丹青。」[86] 其繪畫才幹是在一次元宵節燈會上，為解「燈帶失繪」之急，迫不得已顯露的。姜紹書記當時「張燈街衢，燈帶偶失繪，眾倉皇覓善手。傅聞，援筆繪之，觀者競賞，自此伎倆漸逞。」[87] 又如略晚於陳書的沈英，姜怡亭《國朝畫傳編韻》記她：「字綠野，浙江德清縣人，安平明府硯圃之女，長與朱明經曉軒之配，刺史午山之母也。工詩，善雙鉤染墨法，然不多作，故流傳絕少。」[88] 再如與陳書同一時期的周素芳、金淑修、歸淑芬等，陳文述《畫林新詠‧補遺》記周素芳：「工詩善書，為榕皋老人女弟子。白描仕女最工，然矜惜殊甚，非閨閣素心友不能得也。」[89] 姜怡亭《國朝畫傳編韻》記金淑修：「徐世淳長子肇森配。善詞章尺牘，淹雅可觀。工山水，局度軒敞，有丈夫氣，不輕作，故流傳甚少。」[90] 歸淑芬字素英，是陳書的老鄉，亦是秀水人，能詩擅畫。姜怡亭《國朝畫傳編韻》記她：「工書畫，然筆墨珍惜，求之不易得也。」[91] 此外，絕大多數的女性認為寫書作畫，包括文學創作，都是女性的隱私，是不宜張揚的閨房行為；甚至有的人把翰墨看作是女性的分外之事，以致將創作出的詩、畫作品加以撕毀。如錢謙益《列朝詩集小傳》記明代陳魯南妻馬閑卿（字芷居）：「善山水白描。畫畢多手裂之，不以示人。」[92] 胡文楷《歷代婦女著作考》轉錄《閨秀詩話》中所記清代張炟妻劉氏，言她臨死前，將自己所作的詩文投於火中，並說：「婦人之分，專司中饋，留此何為？」[93]

　　以上所述的這些原因，表面上看來是女性個人品性所致，是自覺自

願的「隱」；但實質上這個「隱」是「女子無才便是德」此一封建道德觀的體現，亦是恪守婦德、遵守婦道等觀念的悲劇結果。此外，這些閨閣畫家的「隱」，也是為區別妓女畫家之「彰」的一種行為。尤其當明代的妓女繪畫達到一時之盛，馬守真、薛素素、柳如是、顧眉等人受到文人們的高度追捧，她們與文人間互為酬答的詩文、畫作隨處可見時，許多傳統的閨閣女性便避妓如避虎，深怕自己擅詩文或工書畫的名聲外傳，被人誤以為是風塵女子，而有失其恪守婦德、婦道的形象。

　　需要特別提起的是，在陳書的時代，也有少部分的閨閣畫家不斷衝破封建倫理的防線，開始從被禁錮的家庭中走出，進入開放的社會。她們以炫其才為榮，像男性文人畫家一樣積極開展雅集筆會等活動，如商景蘭家首開閨閣之間結社聯吟作畫之風，而席佩蘭、廖雲錦、駱綺蘭等隨園女弟子，亦應袁枚[94] 之約雅集於西湖等。許多人隨著與社會交流的增多和眼界的開闊，已從專學一家之法的狹窄天地中走出，步入了博采眾家所長的高層境地，在作品上的表現手法已具多樣性。此外，她們的作品裡也首次出現了家族以外文士們的題跋，表明她們的作品較前代閨閣畫家之作更具公開性、社會性；同時也表明她們觀念上的一種轉變：已不再認為「女子無才便是德」，而是要向社會盡情展示其才藝。如擅繪花卉的駱綺蘭，往來於江南文士間，先後師事袁枚、王昶、王文治等大家，並與趙翼、洪亮吉、鮑之鐘、曾燠、陳文述、顧宗泰等文壇名家為友，彼此間以筆墨作答為樂。又關冕鈞《三秋閣書畫錄》記，羅芳淑「乙未夏日」繪製的《梅圖》冊上，[95] 除有羅芳淑的父母羅聘、方婉儀，外祖父任翁老人及其舅舅的題畫外，還有高西園、二亭老人、田倬草、金兆燕等外族文士的題跋。竇鎮《國朝書畫家筆錄》亦記：「**唐素，字素霞，無錫人，孝女。工花草，鈎染得北宋人法，嘗寫《百花圖》卷，當時名公題詠不下百家。**」[96] 可以說，這些出現在女畫家作品上的男性文人題跋，標誌著女性繪畫已進入男性世界的社會交往與藝術評價體系之中。

　　陳書在閨閣繪畫「隱而弗彰」的社會背景下，得以彰顯出來，除因她擁有令世人讚歎、可用於彰顯的繪畫才能外，還在於她擁有令人仰慕的社會地位，亦即她是官至尚書的錢陳群之母，於是乎，她成為令文士們「感興趣」的對象。在所有的清代畫史中，凡是涉及介紹女性畫家的部分，必定要論及到她，即使她想隱都不易。再者，陳書本身對於繪畫始終保持一種正常的心態，她不像方維儀那樣將繪畫「鄙為末枝」，而是主動地拜師學畫。學成後，她也不像馬閑卿等人將畫作撕毀，而是積極地出售，用於家資補貼，其行為後果自然令她在「隱而弗彰」的閨閣畫家中顯得格外耀目。

肆.陳書的畫學弟子

陳書不僅將畫藝傳給自家兒女，
還授予家族子弟，
從而擴大了錢氏家族的繪畫影響力。

　　陳書在繪畫上，是錢氏家族的技藝導師乃至精神領袖。她不僅將畫藝傳授給自家的兒女，還傳授給寄居於她家、對畫藝有興趣的家族子弟，如張庚、錢維城、錢載等人。她在擴大錢氏家族的繪畫組織及其影響上起著不可低估的作用。

一、工於畫、善於著 —— 張庚

　　張庚是受到陳書親自指教，並且受其畫業影響最深的弟子，也是一位既有畫學實踐又有理論基礎的純粹文人畫家。

1、雲遊四方‧不問仕途

　　張庚（1685－1760），原名燾，字溥三，後改名庚，號浦山、瓜田逸史、白苧村桑者，乾隆四年（1739）後，號彌伽居士。他幼年喪父，家境貧寒，靠母親出售針線活維持生計。他與錢家的關係屬於近親，《墨林今話》記他：「少與稼軒尚書、籜石侍郎俱從南樓太夫人受畫法。浦山故錢氏近戚為猶子行，稼軒、籜石皆族子。」[97] 因此，他被錢陳群的父親錢綸光（字廉江）收養於家中，令他與年長他一歲的錢陳群同時拜私塾先生陶日襄學習。《年譜》記：「廉江公命張浦山徵士（庚）與公同塾讀書。《年譜》殘稿云：『是歲仍從陶先生學。廉江公以同里張徵士（庚）少孤，奉母孝，與公年相若，命同肄業。』」[98]

　　張庚雖然聰慧機敏，但性情散淡，《墨林今話》記：「浦山幼孤貧，不樂為舉子業。」[99] 張庚對科舉考試不感興趣，感興趣的是觀摹陳書的繪畫創作。他能在陳書潛移默化的影響下，不經訓練，提筆就畫，猶如多年的老道畫手，顯現出較強的筆墨造型能力。《年譜》記：「徵士見陳太夫人作繪事，援筆為之，若素習者。太夫人喜，遂授以筆法，視如己子。」[100]《年譜》亦記陳書對待張庚「撫之如子，暇輒教以畫法。」[101] 陳書像對待自己的子女那樣對待張庚，毫無保留地向他傳授畫法。當時，從陳書學畫的還有比張庚小五歲的陳書三子錢界（字曉村），《年譜》記：「（錢）界工繪事，得母陳之傳，與同郡張庚並稱。」[102]

　　張庚年長後，感興趣的仍不在科舉問仕，而是雲遊四方，《墨林今話》記他：「年二十七始研究經史及唐宋大家之文，入江西志局。已而歷游魯燕梁楚。」[103] 山東、北京、江西、河南商丘、四川等地，在留下張庚觀雲賞月足跡的同時，也激發了他對景寫生的創作靈感，北京故宮博物

院所藏《峨眉積雪圖》卷，便是他在四川期間創作的寫生圖之一。此外，張庚通過雲遊，也結交了各地的文人雅士，開闊了視野，增長了學識。

張庚一生中僅參加過一次重要的入仕考試，時年五十二歲的他，以德高望重的人品，被薦試博學鴻詞科，但未被錄取。1760年，張庚過世，葬在嘉興學繡村後張橋西（今郊區高照鄉境內），卒年七十六歲。

關於張庚的事蹟，見於錢載《籜石齋詩集》卷、錢陳群《香樹齋文集》、蔣寶齡《墨林今話》、馮金伯《國朝畫識》、秦祖永《桐蔭論畫》、寶鎮《清朝書畫家筆錄》等書籍。其中以錢載記張庚的事蹟最具真實性，因為他們始終是極好的朋友，早年先後跟隨陳書學習繪畫，屬於同門兄弟。他們成年後，活動範圍又均以江南地區為主，交友圈子多有重合，所以彼此之間不乏往來走動，或是書信、繪畫方面的酬答。如錢載在《籜石齋詩集》第十一卷中錄有〈得張徵士（庚）曆城書走筆寄答〉詩，第十六卷中有〈自題漵湖二圖〉並序，內有「張徵士瓜田嘗為載寫《漵湖上讀書圖》」句。不過，雖然錢載與張庚間關係密切，但錢載所記張庚的事蹟並不多，這可能是錢載於乾隆十七年（1752）中進士後，近三十年在京師供職，二者往來稀少所致。

記載張庚最詳細的是《墨林今話》，作者是張庚逝世二十一年後出生的蔣寶齡。蔣寶齡（1781－1840），字子延、有筠，號霞竹、琴東、琴東逸史等，江蘇昭文（今常熟市）人。師從徐涵，工詩、畫。著有《墨林今話》、《琴東野屋詩集》。雖說蔣寶齡與張庚不是同一時代的人，但由於二者相距的時間並不太長，因此蔣寶齡對張氏的評說是有可信度的。

2、畫學全面・筆墨高逸

張庚聰慧機敏，其無師自通的繪畫天賦博得陳書的極大讚賞，「遂授以筆法，視如己子」，他因此而得到陳書在人物、花卉及山水畫上的全面教導。

《墨林今話》記：「陳太夫人嘗畫《歷代帝王道統圖》及《白描大士像》，故浦山又善白描工細人物。」[104]《年譜》記，張庚晚年曾畫過一幅《桐蔭把卷圖》，描繪的是他與錢陳群兄弟在年輕的時候，於錢家的梧桐樹下奮發讀書的情景。圖成後，張庚將此畫讓錢陳群過目，錢氏提筆寫道：「瓜田與予兄弟自幼同學，予舊居南樓，下有老梧高六七丈，寬二十圍許。予與瓜田讀書其下，兩弟皆肩隨焉。今五十餘年，兩弟先後歸道山，瓜田見予痛不能釋，追繪是圖，灑淚題之。」[105] 由此可見張庚的人物畫具備一定的功底和表現力，否則不可能在事發「五十餘年」後，

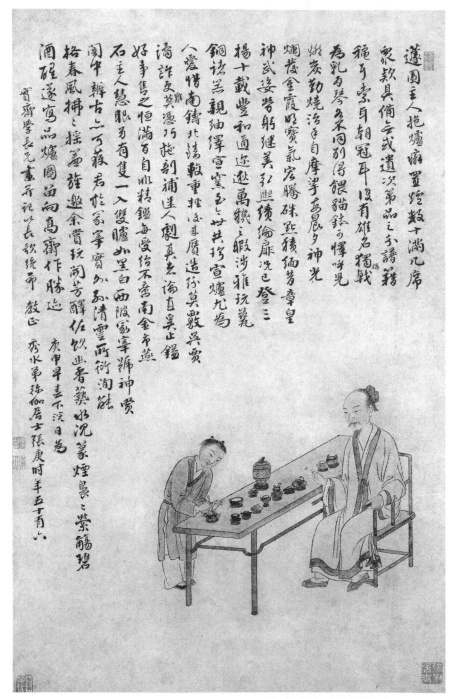

圖18 清 張庚《品爐圖》軸 1740年 紙本設色 69.7 x 42.9公分 北京 故宮博物院藏

還能如實地刻畫出當年他與錢家兄弟的讀書之景，並且讓當事人之一的錢陳群觸景生情，忍不住「灑淚」作題。可惜的是，此畫現已無留存。目前，通過北京故宮博物院所藏一幅他根據友人實齋先生品爐情景而創作的《品爐圖》軸【圖18】，[106] 可見其人物造型簡約而不失生動、設色淡雅而富有書卷氣的特點。

關於張庚的花卉畫，《墨林今話》記：「其寫意花卉亦宗白陽山人」，[107] 點明了張庚寫意花卉畫傳承陳淳一脈，而傳授給他寫意花卉畫技法的，必定是陳書的畫學系統。陳書的花卉畫有寫意與工筆兩種風貌，其寫意花卉便是承襲了白陽山人（即陳淳）的筆墨技法。她在畫作中常鈐「白陽家學」之印，也常在款題中直接標明此畫是仿、摹白陽筆意所成，如《花草寫生圖》卷款曰：「仿白陽山人花草三十種」，《畫荷花圖》軸款曰：「藕亭即景。摹家白陽」，又有《仿陳淳水仙圖》卷款曰：「家白陽有《水仙》墨卷。雨窗仿之」等。張庚受教於陳書，在寫意花卉上受陳書的影響，「亦宗白陽山人」筆法，便也是很自然的事。所以，蔣寶齡用了一個「亦」字，巧妙點明了陳書師徒在寫意花卉上對白陽山人的承接關係。細品北京故宮博物院所藏張庚《設色山水花卉圖》冊及天津博物館藏《花鳥山水圖》冊【圖19】[109] 中的花卉畫，可看出他的確深得白陽山人之法，筆墨高邁，一花半葉，淡墨欹毫，自有疏斜歷亂之致。

《墨林今話》又記：「嘉興曹種水曾見其（指張庚）《雙馬》便面。」[110] 張庚雖身為陳書的畫學弟子，但陳書工於山水、人物、花鳥畫，唯獨不擅走獸畫，因此，張庚的走獸畫從何人而學，不得而知。曹種水（1767－1837），名言純，字絲贊，號古香，又號種水等，浙江嘉興人，工於詞章之學，比張庚晚出生約八十二年。《墨林今話》所記曹種水見到的《雙馬圖》是否是張庚的親筆之作，現已無實物可考，因此難以定論。目前，除了蔣寶齡的此段記載外，還沒見到有關張庚走獸畫的其他文獻及作品傳世。

張庚的山水畫從學於陳書，上溯於五代董源、巨然及元代黃公望諸大家，正如錢陳群所記：張庚「詩筆高古，尤精繪事。幼時同予讀書邐水舊居。因得從予母陳太夫人授筆法，盡有宋元諸大家家數。」[111] 張庚在潛心於學習傳統繪畫的同時，又注重以自然山水為師，「嘗言不讀萬卷，不行萬里，不可作畫」，[112] 其觀點與明董其昌《畫旨》所宣導的「讀萬卷書，行萬里路」的宗旨相同。因此，張庚筆下的山水，在傳統與寫生的有機結合中，顯現出既有傳統又富個性的筆墨特徵，這從北京故宮博物院藏張庚畫給「澄之世兄」的二件扇面中可見一斑。其一《夏山煙靄圖》扇【圖20】，款：「夏山煙靄，仿元人法擬澄之世兄清賞，白苧村桑者

圖19
清 張庚
《花鳥山水圖》冊
（十開之三）
紙本墨筆
每開22.2 x 30.3公分
天津博物館藏

圖20 清 張庚《夏山煙靄圖》扇 紙本墨筆 20 x 56公分 北京 故宮博物院藏

圖21 清 張庚《仿董源山水圖》扇 紙本墨筆 16 x 46.5公分 北京 故宮博物院藏

張庚。」下鈐白文長方印「浦山」。其二《仿董源山水圖》扇【圖21】，[113]
款：「仿董北苑擬澄之世兄清玩，彌伽居士庚。」下鈐一朱文長方印不
識。此二圖在山石的表現上繼承了黃公望的筆法，先以潤墨渲染，後用濕
筆作皴擦線條，最後再以濃墨在石的邊緣處作點染，筆勢瀟灑而秀潤，墨
色透明而凝重，饒有文人畫的韻致。但是在取景佈勢上，張庚主要則出於
對山川景致的觀察，其構圖是以平遠取勢，沒有黃公望的重巒疊嶂，多為
平緩的丘陵，反映了他所長期居住的嘉興地區之地形地貌。

　　張庚的山水畫一時得到了以蔣寶齡為首的文人們極力推崇，蔣氏

言：「微君於繪事兼擅
眾妙，不徒以山水名時
也。」[115] 其言外之意是，
張庚不光擅繪山水，還
「兼擅眾妙」，即人物、花
鳥等各類題材，但是因為
他的山水畫太出色了，所
以「以山水名時」，遂掩
蓋了其他的「眾妙」。又
蔣氏在《墨林今話》還記
載：「曩在嘉禾，曾見其水
墨山水數幀，洵能乾濕互
用，氣韻深厚。又有《仿
大癡秋山林木圖》一箑，
淡色輕蒨，尤得天趣。評
者謂幾及麓臺，余則謂不
亞廉州矣。」[116]「麓臺」
即王原祁（1642－1715，
號麓臺），其畫以下筆沉
雄深得皇室及追求古意的
文人所喜愛。「廉州」即王
鑒（1598－1677，以官職
廉州太守，有「王廉州」
之稱），其以擅繪山水、摹
古功力深厚、筆法非凡著
稱，與王原祁和王時敏、
王翬並稱「四王」，是當時
畫壇的正宗山水派，其畫
風也成為文人評定山水畫
好壞的一個標準。蔣寶齡

圖22
清 張庚《谿山行旅圖》軸 1749年
紙本設色 103 x 39公分
上海博物館藏

言及張庚的畫作，或借他
人之口，「評者謂幾及麓
臺」，或直言「余則謂不
亞廉州矣」，都是以時人
的審美眼光對張庚的山水
畫藝術予以極高的肯定。
不過，在蔣寶齡高度評價
張庚山水畫的同時，秦祖
永則言：張庚的畫是「**秀
潤有餘，蒼渾不足**」，[117]
明確指出了張庚在山水畫
創作中的不足之處。

　　目前，張庚存世的畫
作約有數十件（套），除
北京故宮博物院藏《峨眉
積雪圖》卷、《設色山水
花卉圖》冊（十開）、《雜
畫圖》冊（十二開）等作
品外，還有上海博物館藏
《松林亭子圖》軸、《谿
山行旅圖》軸【圖22】、
《山水圖》冊（八開）以及
重慶市博物館藏《仿王蒙
山水圖》軸、國家博物館
藏《臨黃公望良常山館圖》
軸、蘇州博物館藏《獅子林
圖》卷、《仿北苑夏山圖》
軸、天津博物館藏《蕭寺
晴雲圖》軸、《溪山無盡
圖》軸【圖23】等等。張

圖23
清 張庚《溪山無盡圖》軸 1752年
紙本墨筆 123 x 47.6公分
天津博物館藏

圖24 清 張庚《仿王蒙山水圖》軸 1732年 紙本墨筆 82 x 52.2公分 臺北 國立故宮博物院藏

庚為好友「孟堅兄」畫的《仿王蒙山水圖》軸【圖24】，現藏於臺北故宮博物院，曾被乾隆皇帝收入清宮，藏於延春閣內，《石渠寶笈三編》著錄：「本幅，紙本，縱二尺五寸五分，橫一尺六寸三分，水墨畫。」鈐鑒藏五璽。繪溪水淪漣，兩岸松林，笠亭孤峙。自題：「孟堅兄酷愛余山水，覓佳紙索畫。三閱月矣，而興會不至。今日庭齋闃其無人，心跡雙靜，忽憶黃鶴山人法而有會，遂乘興寫此，庶幾不甚相遠也。即正之孟兄。檇李弟張庚，時雍正壬子閏午。」鈐印三：「石涇」、「張庚印」、「江東布衣」。「壬子」是雍正十年（1732），張庚時年四十八歲。

3、與文人畫家的交往

張庚自幼寓居於錢陳群家，因此，他交遊的最初對象是錢瑞徵家族成員，有陳書、錢元昌、錢瑞徵、錢綸光、錢陳群、錢界及錢載等。張庚通過與他們的交往，獲得了科舉考試之外的文化素養，亦為他日後成為一名博學多才的文人打下了堅實的基礎。尤其在繪畫創作上，張庚受到來自陳書、錢元昌等人的啟蒙教育，他們終日潑墨揮毫所構築的繪畫環境，使得張庚在潛移默化的藝術薰陶下，激發出濃郁的創作興趣；而他們言傳身教的悉心指導，亦使張庚很快便掌握了從筆墨點染到構圖佈勢的繪畫基本功；此外，錢家的書畫藏品及陳書等人的繪畫作品，也為他迅速提高藝術水準的習畫過程提供了參照的摹本。

張庚年長後，到山東、北京、江西、河南商丘等地出遊，據《墨林今話》記載，張庚「年二十七始，研究經史及唐宋大家之文，入江西志局，已而歷游魯燕梁楚。」[118] 在《國朝畫徵錄》序中，張庚也說自己「十餘年間，凡三上京師，一游豫章，一游山左，再泛江漢，三至中州，江南則經者數矣。」[119] 張庚的幾度遠行，不僅增加了生活閱歷，開闊了藝術視野；而且，在走訪各地的過程中，也結交到許多與他同樣富有才學的士人，其中不乏擅繪之人。這些人比起其他階層的人更富有文化涵養，不僅能十分內行地欣賞張庚的畫藝，而且他們自身的畫學修養反過來也令張庚從中受益匪淺。

與張庚交遊的人有方士庶、袁舜裔、周思濂、桑弢甫等人。方士庶（1692－1751），字循遠，一作洵遠，號環山，又號小獅道人，原籍新安（今安徽歙縣），長年居住於維揚（今江蘇揚州）。能詩善畫，書法學董其昌，行楷結構嚴密。繪畫拜黃鼎為師，善花卉寫生，頗見雅逸風韻。又工繪山水，用筆靈動，被譽為王原祁後山水第一人。有《環山詩鈔》。張庚比方士庶年長七歲，他在雲遊揚州邗江時，與寓居該地的方士庶相交往。

他在《國朝畫徵錄‧續錄》中記：「……余前過邗江，見循遠筆，已心儀之，然不多見。今重過之，循遠已歿。因遍覓遺跡，觀之大小幅，皆入妙品。」[120] 他常與方士庶進行畫藝上的切磋，這對其提高畫藝水準有著很大的幫助。

袁舜裔，生平不詳，號石生，祥符（今河南開封）人。乾隆年間舉人，官平原縣令，「善書畫。其寫山水、墨竹不事摹仿，自成家法。以孝廉官平原令，廉靜愛民有惠政，以里誤去，閉戶不與外事，詩畫自娛。」[121] 張庚之所以與他相識並結為畫友，是雲遊河南開封時，透過桑弢甫介紹認識的。《國朝畫徵錄‧續錄》記：「桑弢甫主大樑書院講席，不妄交一人，惟石生契合。時余客大樑，因弢甫交之。」[122] 桑弢甫（1695－1771），名調元，字弢甫，號獨往生、五嶽詩人等，浙江錢塘（今杭州市）人。雍正四年（1726）舉順天鄉試，十一年召試，欽賜進士，授工部屯田司主事。後引疾歸田，歷主九江濂溪、嘉興鴛湖、灤源書院及開封的大樑書院（又名麗澤書院）講席。他工於詩文，富有文才。紀昀《四庫全書總目提要》評他「調元才鋒踔厲，學問亦足以副之，故詩文縱橫排奡，擺落蹊徑，毅然自為一家。」[123] 著有《五嶽詩集》二十卷、《文集》三十卷、《桑弢甫詩集》十四卷、續集二十卷等。

張庚在出遊開封期間，還結交了袁舜裔的同鄉——工繪山水畫的禮部主事周思濂。張庚於《國朝畫徵錄》記：「石生同郡周思濂，字靜夫，儀封人，善山水，曾見其為余老友襄城劉庶常青芝作《江村草堂圖》，疏曠雅淡，時官禮曹。」[124] 張庚在文中所提及的「劉庶常青芝」，即劉芳草，字青芝，雍正丁未（1727）翰林，官庶常，故有「劉庶常」之謂，居住在河南襄城，好結交各方名士。張庚通過劉芳草的聯誼，認識了許多像周思濂這樣的畫家及詩友。而劉芳草與張庚之間，也通過談詩論畫結下深厚的友情。袁枚《隨園詩話》記劉芳草生前曾「脫佩玉為贈」，[125] 給張庚留念，待他過世後，張庚則「奉玉為位以哭」，且為之立傳。[126]

為張庚《國朝畫徵錄》寫序的蔣泰（號無妄），是張庚在睢陽（今河南商丘）時所結交的密友，彼此間有十餘年的友誼。張庚記：「無妄名泰，字宗仁，鄉賢公奇獻孫，中翰公武臣子。博學工詩古文。負氣節，慎交遊，若意合，即比諸金石矣，此古風也。」[127] 蔣泰在序中自言：「余於六法固茫然也。」[128] 他並不是畫家，卻極力支持張庚的畫學研究，正是他與湯南溪「共校而梓之」，幫助張庚印行了《國朝畫徵錄》這部重要的畫史著作。湯南溪名之昱，字南溪，號實齋，是清代中原睢陽地區名儒湯斌的孫子、湯沆的三子。湯南溪在張庚到了睢陽後，與張庚結下亦師亦友的關係，經常向張庚請教；張庚對他的畫亦讚賞有加，言其「好

畫山水，出入董源、子久兩家，筆極秀穎。」[129]

　　宴飲酬唱、流連山水的交遊活動，令張庚擴展了其文化圈，增加了切磋、點評、賞析畫藝的渠道，使其藝術理念得以進一步完善，畫藝水準也得以進一步提升。

4、《國朝畫徵錄》與《浦山論畫》

　　張庚博學多識，繪畫功底深厚，因此，他所編撰的兩部畫史畫論著作《國朝畫徵錄》、《浦山論畫》（又名《圖畫精意識》），具有較高的史料價值和學術價值，至今猶為世人所重。

　　《國朝畫徵錄》開篇有張庚於雍正十三年（1735）的自序，介紹了此書的編撰情況和他擇錄畫家的標準：「錄國朝之畫家，徵其跡而可信者，著於篇，得三卷。凡畫之為余寓目者，幀障之外及片紙尺縑，其宗派何出，造詣何至，皆可一二推識，竊以鄙見論著之。其或聞諸鑒賞家所稱述者，雖若可信，終未徵其跡也，概從附錄，而止署其姓氏、里居與所長之人物、山水、鳥獸、花卉，不敢妄加評騭，漫誇多聞。」[130]

　　在張庚此篇序後，是其好友蔣泰於乾隆四年（1739）作的序和張庚的自題。張庚在題中，除感謝協助此書付梓出版的睢州蔣泰、湯之昱（南溪）外，還言及此書完成的起止時間和他為之付出的辛勞：「是錄創始於康熙後壬寅，脫稿於雍正乙卯。十餘年間，凡三上京師，一游豫章，一游山左，再泛江漢，三至中州，江南則經者數矣。載稿於行笥，凡遇圖畫之可觀者，輒考其人而錄之。」[131]「康熙後壬寅」指康熙六十一年（1722），「雍正乙卯」指雍正十三年。此書不過萬餘字，卻是張庚耗費十餘年心血，遍尋大江南北各地名跡才得以寫成，可見其在編撰上嚴肅認真的考證態度和勵精圖治的寫作精神。

　　《國朝畫徵錄》共三卷本，後又增補二卷，是清代第一部斷代畫史專著。全書介紹了清順治至乾隆初年間重要的文人畫家、宮廷畫家、道釋畫家以及閨閣和妓女畫家等共四百七十六位。對於每位畫家，不僅列出他們的生平小傳，而且介紹他們的畫風特點、師承關係、畫別流派等。張庚在畫家個別小傳後邊，還附上自己的心得與點評，言辭大體公允。在此書中，我們也見到了張庚對錢氏家族成員的介紹，如陳書、錢瑞徵、錢元昌、錢界、錢載、錢維城等。此書不僅為研究錢氏家族畫學提供大量的第一手資料，而且對研究清代前期畫史有著重要的參考價值。

　　《浦山論畫》是張庚於1750年六十六歲時所作。全書共分二個部分：總論部分不過三百字，但是精闢地概括出明末清初以地域命名的主要畫

派，如浙派、松江派、金陵派、新安派等派別的名稱、創始人、畫風特色
及其興衰、得失等。後論部分則以「論」的方式，闡釋了「論筆」、「論
墨」、「論品格」、「論氣韻」、「論性情」、「論功夫」、「論入門」及「論
取資」等八個與繪畫相關的面向。其觀點獨抒心得，言簡意賅。如強調
繪畫初學者在用筆上，筆端要有「金剛杵」之力，「以『重』為入門之
要」。「論墨」中則認為「墨不論濃淡乾濕，要不帶半點煙火食氣，斯為
極致」等。

　　張庚在史籍研究方面也有著較為突出的貢獻，所著《通鑒綱目釋地
糾謬》（六卷）和《釋地糾謬補注》（六卷），糾正了前人注疏通鑒地理
的錯誤，有益於後學。但是，此書在研究上尚有不完善之處，對此，清
紀昀在《四庫全書總目提要》中給予了公允的評價：「是書以《通鑒綱目
集覽》、《質實》謬誤不少，惟胡三省《通鑒注》頗屬精當，可以正二
書之謬。又校以顧祖禹《讀史方輿紀要》及《輿圖》等書，為《糾謬》
以正其失，又為《補注》以拾其遺。用力頗為勤摯。然《集覽》、《質
實》之荒陋，本不足與辨。今既與之辨矣，則宜原原本本，詳引諸書，
使沿革分合，言言有據。庶幾以有證之文，破無根之論。而所糾所補，
乃皆不著出典，則終不能關其口也。」[132]

二、官至尚書的進士畫家 —— 錢載

　　在陳書的外族弟子中，錢載與張庚、錢維城相比，其與陳書家的往
來最密切，交往時間也最長。

　　錢載與錢瑞徵家族的關係屬於近親，此在錢載自己所撰的《蘀集》、
由錢陳群曾孫錢儀吉初編、來孫錢志澄增訂的錢陳群《年譜》，以及錢陳
群所著《香集》中都有體現：一說錢載是錢汝霖的玄孫，錢汝霖是錢嘉徵
之姪；一說錢載是錢嘉徵的元孫。《年譜》中有一則對錢載的按注：「蘀
石少宗伯為明侍御公（嘉徵）之元孫。侍御公於明崇禎初，以貢生首劾
魏忠賢十大罪，直聲動天下。」[133] 錢嘉徵是錢瑞徵的堂兄，錢瑞徵是錢
綸光的父親、錢陳群的爺爺。錢載稱錢綸光是他的曾叔祖，提到了康熙
五十二年（1713）初次見到錢綸光和陳書的情景：「先大夫游京師，載六
歲始至承啟堂，拜曾叔祖、姑陳太夫人於書畫樓下。」[134] 錢載稱錢陳群
及其弟錢峰和錢界為從叔祖，如《蘀集》卷九中收錄有他於乾隆十二年
（1747）作的〈侍從叔祖少司寇（陳群）齋恭讀〉詩；第十一卷中收錄有
他於乾隆十三年（1748）作的〈懷從叔祖界歸州〉詩等，均直接從詩題中

點明了他與錢陳群兄弟的親屬關係。而錢陳群則稱錢載為從孫，在他所著的《香集》中，錄有一篇作於雍正八年（1730）十月十八日的長信（約一千七百字），就是專門寫給錢載的，信名為〈與從孫載〉；[135] 從其言真意切的行文中，可見長輩對小輩的諄諄教導之情。《墨林今話》論及張庚（字浦山）年少在錢家學畫時，也談到錢載以及錢維城與錢家的關係：「（張庚）少與稼軒尚書、籜石侍郎俱從南樓太夫人受畫法。浦山故錢氏近戚，為猶子行，稼軒、籜石皆族子。」[136]

1、生平及其畫風的形成

錢載（1708－1793），字坤一，取號甚多，號籜石，又號匏尊、萬松居士等，八十三歲時，取成親王永瑆為其詩集所題句中「萬蒼翁」三字為號。錢載生於康熙四十七年（1708），他在自著《籜石齋詩集》（第三十四卷）之〈城南修禊詩二首〉中特別注明：「載，生康熙戊子九月，是歲閏三月。」

錢載作為「族子」，始終與錢陳群家保持著密切的關係。他在六歲時便被錢綸光帶至半邏村，跟隨錢陳群讀書識字。當時錢陳群二十八歲，小正是飽讀詩文古籍之時。《年譜》記康熙五十二年（1713）：「廉江公命公（指錢陳群）授籜石先生讀。廉江公暨陳太夫人好成就後學。」[137] 又記：「籜石先生幼聰敏，廉江公攜之半邏村祖居，命從公學。」[138] 錢載亦云：「康熙癸巳，先大夫游京師，載六歲始至承啟堂。」[139] 承啟堂是錢陳群家最早的祖屋，建於嘉興城內沈蕩鎮半邏村。從此，錢載長期定居於錢陳群家，過著亦生、亦師、亦友的讀書生活。隨著錢載學識的增長，日後又成為陳書孫子錢汝鼎、錢汝誠的私塾教師。他自言：「乙巳，太夫人南歸，以兩孫汝鼎、汝誠命載授讀。」[140] 乙巳是雍正三年（1725），錢載這年十八歲。錢載在二十一歲（即戊申，雍正六年〔1728〕）時鄉試落榜，於是又繼續在錢家居住，教習錢汝鼎、錢汝誠三年，《年譜》記他：「戊申賃居百福巷，又教讀者三年。」[141] 百福巷是錢陳群在嘉興城內廣平橋所租的房子，錢載曾長期在此居住，因此他自號「百福老人」。

錢載於雍正十年（1732）中鄉試副榜。乾隆元年（1736）舉鴻博，未用。乾隆十七年（1752）中進士，改庶吉士，散館授編修。歷任《續文獻通考》纂修、詹事府少詹事、授內閣學士兼禮部侍郎、上書房行走、《四庫全書》總纂之一、山東學政等職。直到乾隆四十八年（1783）七十六歲時，他才以二品官銜告老還鄉，家居十年後，於乾隆五十八年（1793）卒，享年八十六歲。

　　錢載畫風的形成，主要受陳書、蔣溥和歷代文人畫家等多方面的影響。

　　錢載自六歲開始從學於錢陳群家，至年長後又教學於錢陳群家，陸陸續續在錢陳群家生活近二十年。這期間，他不僅在生活上受到錢家多方面的照顧，在學養上也受到全方位的教誨，尤其在畫藝上受到了陳書耳濡目染的影響。

　　《年譜》中錄了一段錢載題《畫冊》的跋，他在跋中記六歲被錢綸光領入錢家時，所見錢家「諸從無不工畫，其時實有家風矣」的景象，曰：「載六歲，曾叔祖廉江公攜之上學堂，是年始至中錢祖居。見太夫人畫，其時港北野堂世父以花卉名、高叔祖髳公畫松、馮氏祖姑名壽，幼即學太夫人花卉，施南叔祖暨承啟堂東西諸從，時皆見其作畫。」[142] 此段跋中的「野堂」是指錢元昌，「高叔祖髳公」是指錢瑞徵，「馮氏祖姑名壽」應該是指陳書之女，《年譜》記陳書「生女一，嫁同里甲辰科舉人馮鈿」，又記乾隆三十一年（1766）「公妹馮宜人亦卒。」[143] 跋中的「施南叔祖」是指錢界。錢界字主恒，號曉村，陳書的第三子，雍正七年（1729）以諸生舉授醴泉知縣，遷施南府同知，因此錢載尊稱他為施南叔祖。在人人皆能丹青的錢家，錢載想不學畫都很難。

　　錢載自入錢家後，得到了來自陳書的直接教誨和畫學薰陶。如他在「乙巳」年教錢汝鼎和錢汝誠讀書期間，自己在畫學上亦「日蒙教誨，日見作畫」。[144] 又，錢載於《蘀集》所收題為〈拈花寺禮從曾叔祖妣陳太淑人《白描觀世音》小幀有賦三首〉中，回憶他寓居錢家時所見陳書畫觀世音像一事，言：「香花供養見高懸，陡憶秋風十七年。成像已教成佛去，旅人稽首一潸焉。」（〈雍正癸丑見畫於里第〉）[145] 癸丑是雍正十一年（1733），錢載當年二十五歲，正是在錢陳群家教讀期間。《國朝畫識》記錢載：「其畫得法於南樓老人，而間出新意，筆甚超拔。」[146]

　　錢載在錢家期間，除了觀摹書畫之外，也進行創作，他在《蘀集》中錄有〈自題雍正庚戌所寫《半邏村小隱圖》〉，[147] 表明在雍正八年（1730）他二十三歲時，已經能夠繪製寫生山水圖，具有一定的實地取景、寫實功底。可惜，目前錢載這幅表現其祖居地半邏村之圖已不復存在。

　　錢載的畫藝除從學於陳書外，他在入京為官後，又拜蔣溥為師。蔣溥（1708－1761），字質甫，號恒軒，江蘇常熟人，為大學士蔣廷錫之子，雍正朝進士，官湖南巡撫、戶部尚書協辦大學士等職。擅繪花草，得於家傳，隨意佈置，多富生趣，為時人所重。錢載進京後，成為蔣溥門下士，在與之探討畫理、切磋畫藝的過程中，受益匪淺。《國朝畫徵錄・續錄》記錢載：「遊都門，恒軒為其子延主師席，因得親其點染，筆法益進。」[148] 姜怡亭《國朝畫傳編韻》亦記錢載：「善寫生，得法於南樓老

人，又得蔣恒軒指授，故筆法新穎，氣格超拔。」[149] 蔣寶齡在《墨林今話》中也有和張庚、姜怡亭等人相同的說法，言：「寫生得南樓老人傳，後至京師館蔣文恪公邸，親其點染，筆法益進。所寫花石竹木，世皆矜重，珍於璆琳。」[150] 事實上，無論從表現技法的嫻熟程度，還是從題材創作的多樣性來看，錢載並沒有超過陳書。

　　錢載畫風的形成，還有來自對傳統繪畫的觀摹與學習。通過其《蘀集》可見，他有許多題寫觀摹古人畫作、或為古人畫作題跋的詩文。如下表：

詩　　名	錢載詩作時間
〈題柯敬仲畫〉	庚申（乾隆五年〔1740〕）
〈觀趙仲穆畫〉	庚申
〈題唐子畏畫扇〉	庚申
〈觀北宋《長江圖》〉	庚申
〈項易庵《山水》冊〉	庚申
〈王石穀《洞山圖》〉	庚申
〈王叔明《山水》軸〉	庚申
〈題蔡叟竹《寒沙碧山莊圖》〉	辛酉（乾隆六年〔1741〕）
〈江上女子周禧《天女散花圖》〉	癸亥（乾隆八年〔1743〕）
〈題仇實父《人物》冊四首〉	癸亥
〈題盛子昭《山水》軸〉	甲子（乾隆九年〔1744〕）
〈劉松年《觀畫圖》歌〉	甲子
〈《明皇幸蜀圖》〉	甲子
〈黃子久《富春山圖》卷（沈少宗伯徵賦）〉	戊辰（乾隆十三年〔1748〕）
〈觀陳惟允《山水》用題者韻〉	庚午（乾隆十五年〔1750〕）
〈憶去歲過揚州所見名畫三首 —— 范寬《秋山行旅》、王叔明《一梧軒圖》、王安道《華山圖》〉	乙亥（乾隆二十年〔1755〕）
〈題王仲山《畫潙山水牯牛》冊子八斷句〉	丁丑（乾隆二十二年〔1757〕）
〈觀閻右相畫〉	丁丑
〈觀文待詔《歸去來圖》〉	庚辰（乾隆二十五年〔1760〕）
〈觀顧阿瑛畫《罌粟》〉	壬午（乾隆二十七年〔1762〕）
〈題王石谷《臨郭恕先湖莊秋霽圖》〉	癸未（乾隆二十八年〔1763〕）
〈觀趙文敏《倚柳仕女》〉	癸未
〈觀文待詔《忍齋圖》即用其題忍齋詩韻〉	癸未
〈倪文貞公畫冊歌〉	癸未
〈題鐘安人《繡詩圖》〉	癸未
〈題沈啟南《桃花書屋圖》〉	癸未
〈題藥根上人《江干送行圖》〉	癸未
〈題趙子固《東坡笠屐圖》硯歌〉	丁亥（乾隆三十二年〔1767〕）

〈趙仲穆為楊元誠畫《竹西草亭圖》〉	丁亥
〈錢舜舉《洪崖先生移居圖》〉	丁亥
〈觀曹雲西《西隱圖》〉	戊子（乾隆三十三年〔1768〕）
〈陸包山《桃花塢圖》〉	戊子
〈題管夫人寄子昂君《墨竹》〉	戊子
〈觀錢舜舉《桃花源圖》用題者錢思復韻〉	戊子
〈唐子畏《明皇教笛圖》〉	戊子
〈觀王右丞《精能圖》〉	戊子
〈董北苑《瀟湘圖》〉	戊子
〈王叔明《停琴聽阮圖》〉	戊子
〈題苦瓜上人《餘杭看山圖》〉	戊子
〈題趙文敏公《五花圖》〉	戊子
〈題陳仲仁《山水》卷〉	辛卯（乾隆三十六年〔1771〕）
〈觀鄭所南畫《蘭》〉	壬辰（乾隆三十七年〔1772〕）
〈觀宋徽宗題南唐王齊翰《勘書圖》〉	壬辰
〈題瑤華道人所藏王翬畫十二首〉	乙未（乾隆四十年〔1775〕）
〈再題四首〉（……載於土地廟得王奉常臨《富春大嶺圖》長卷，董文敏、陳仲醇跋……）	乙未
〈題趙子固《水仙》卷〉	丁酉（乾隆四十二年〔1777〕）
〈題蔣明經《元龍戴笠圖》〉	丁未（乾隆五十二年〔1787〕）

　　通過以上列表可見，錢載觀、題的畫作出自歷代許多畫壇名家之手，如有唐代「閻右相」，五代「董北苑」，宋代「范寬」、「劉松年」，元代「王叔明」、「錢舜舉」、「曹雲西」，明代「文待詔」、「唐子畏」以及清前期畫家「苦瓜上人」、「王翬」等等。此外，錢載所觀、題畫作的題材範圍廣泛，涉及山水、花鳥、人物等各個畫科。可以說，錢載所觀、所題的這些畫作並不一定全是真蹟，但是它們對於錢載擴大藝術視野，從傳統繪畫中汲取創作素養，形成自己的繪畫風格，仍然是有所幫助的。

　　錢載的繪畫創作始終堅持自幼向陳書所學的梅、蘭、竹、菊、松的畫法，並沒有隨著眼界的開闊和社交區域的擴展而擴大題材的範圍。他不懈地堅持此類題材的繪畫創作，是有其原因的：一來，這些題材因自然的特殊屬性受到歷代文人讚美，被喻為畫材中的「君子」，通過表現有君子風範的蘭竹，可以標示出他自身的高潔情懷；二來，錢載本身是位非職業的文人畫家，他雖然擅畫，但卻並未以繪畫為業，在科考的壓力和繁忙的政務中，繪畫不過是他閒暇時耽於詩詞、修身養性的個人愛好，或是他酬答友人、為詩酒文會助興的手段等等。直至他晚年，因生活所迫，繪畫才一度成為他謀生的主要工具。因此，造型簡潔、縱情塗抹三兩枝便可形完

氣足的梅、蘭、竹、菊、松等題材，便成為錢載的首選，也成為他始終如一的表現題材。

　　錢載在創作上追求一個「快」字，力爭在最短的時間內完成物象的創作，以助一時之興。其求「快」的一個重要表現是「簡」：在構圖上，景致無遠中近景之分，缺少左右位置的穿插及空間的多層次表現，而是突出主題，直接描繪物象的近景特寫，如北京故宮博物院藏《墨桂圖》扇、《花果圖》扇、《蘭花圖》扇等。在技法上，則採取以墨筆鉤線、略加濃淡墨塗染的白描法。這種白描法的繪製，免去了調色、暈色、染色等多種程序。當然，錢載作為有較高藝術修養的文人畫家，深知「因快就簡」所造成的缺憾，於是他在創作上很注重氣韻表現，以「氣」補「簡」來求「快」。畫中物象雖多信手點染，以沒骨寫出，但行筆流暢，線條飄逸；墨色在行筆中自然顯出濃淡、乾枯的變化，從而令畫面既充實又空靈，物象亦具清雅的書卷之氣。正如錢泳在《履園叢話》[151] 中所評：錢載「工寫生，不甚設色，蘭竹尤妙，書卷之氣溢於紙墨間，直在前明陳道復之上。」[152]

2、畫學活動及其社會交遊

　　錢載享年八十六歲，長壽的生命，加之既是江南著名文人，又是清廷器重的官吏，使其具有豐富的人生閱歷和廣泛的社會交遊。據《蘀集》所記，與之相交往的文人、官吏及皇室成員約計五十位；交往的內容豐富多彩，其中僅涉及錢載題友人的畫作及藏畫、題為友人畫的畫、題友人為他畫的畫、以及自己題自己的畫作等方面的詩，就約計有一百三十五條，因此，《蘀集》是對錢載畫學思想研究的一個重要補充文獻，從中可略窺其畫學活動的方方面面。通過下列圖表，即可見到錢載的作畫目的：

詩　　名	錢載詩作時間
〈《田盤松石圖》為少宰佟公（介福）畫並賦長歌〉	己巳（乾隆十四年〔1749〕）
〈飲趙侍御（佑）齋歸畫《梅》以謝〉	壬午（乾隆二十七年〔1762〕）
〈蔣侍御（和寧）招飲先畫《梅花》以送〉	壬午
〈畫《柳枝》送蔡修撰（以台）歸覲〉	壬午
〈宋編修（弼）屬畫《秋葵》〉	壬午
〈庭菊盛開諸君過飲有賦，因寫《墨花》卷請各書之題後二首〉	癸未（乾隆二十八年〔1763〕）
〈為沈觀察（清任）畫《蘭》復屬題〉	庚寅（乾隆三十五年〔1770〕）
〈周明府（震榮）屬寫《墨花》〉	辛卯（乾隆三十六年〔1771〕）
〈伊副都統（福增格）惠海物畫《梅》以謝〉	辛卯

〈為馮少司農家海棠寫影並題〉	辛卯
〈九日馮相國招飲獨往園登高，屬作《墨菊》卷即事二首〉	戊戌（乾隆四十三年〔1778〕）
〈試院畫《杏花》〉	辛丑（乾隆四十六年〔1781〕）
〈自題畫《墨花》〉	辛丑

由以上列表可見，錢載畫畫除用以自娛、修身養性外，還以畫作為禮品來酬答友人，或是以畫贈友，聯絡情誼。事實證明，錢載的畫作在當時的確已具備一定的知名度，因為通過以上列表可見，有人主動向他求畫，其「屬畫」的行為也是對錢載畫作的認可之舉。而從以上列表中〈為馮少司農家海棠寫影〉、〈試院畫《杏花》〉等，也可推想錢載亦具備了對景寫生的功底及相應的筆墨設色能力。

關於錢載以畫贈友、聯絡情誼的目的，在其他的文獻資料中也有所反映。如乾隆二十五年（1760），五十三歲的錢載藉群賢「會試」之際，曾手繪寓意富貴的牡丹遍贈同事，得到同僚們「遂遞相題詠」的積極回應，此事後被當事人之一的紀昀作為文壇佳話予以記載，其《閱微草堂筆記》記：「庚辰會試，錢籜石前輩以藍筆畫《牡丹》，遍贈同事，遂遞相題詠。」[153]《墨林今話》中也記了一段丙戌年間（乾隆三十一年〔1766〕），五十九歲的錢載繪《蘭花圖》相贈之事，言：「乾隆丙戌春，籜翁於禮闈校士閱卷竣，偶以藍筆寫蕙花一叢。至癸卯秋，予告歸里，檢舊畫自加跋語，矜為得意之作。」[154]蔣寶齡在《墨林今話》中，還記有錢載晚年畫贈王昶一事。王昶字德甫，號述庵，一字蘭泉，又字琴德，青浦（今屬上海）人。王昶雖生於1724年，比錢載小十六歲，中進士的時間也比錢載晚二年，但錢載卻對他十分敬重，因為他天資過人，於學無所不窺。曾參加纂修《大清一統志》、《續三通》等書，著有《春融堂集》，輯有《明詞綜》、《國朝詞綜》、《湖海詩傳》、《湖海文傳》等。錢載與王昶間始終保持密切的交往。蔣寶齡記：錢載「年八十三猶為王述庵司寇《仿黃鶴山樵長林修竹》，極雨葉風枝之妙。」[155]

現存錢載以畫會友的畫作不少，北京故宮博物院所藏《墨桂圖》扇【圖25】便是其中的代表作。此扇面以中縫為界，其左側是錢載的款題和其畫的桂樹枝葉。款題：「新貴祈來香馥馥，昔年瑀屋豈能忘。明老學長折桂之兆。己酉二月一日福老八十二歲錢載。」下鈐「錢載」白文方印、「萬松居士」半朱半白印。「己酉」是乾隆五十四年（1789）。明老學長應是錢載的朋友。所繪桂樹枝葉以特寫的方式表現，構圖簡略，重點突出。葉片先以淡墨暈染，後以濃墨鈎點葉莖，由此分出畫面的筆墨深淺層次。中縫右側是唐涯為明老學長代筆寫的墨題，言：「孔稚珪風韻清疏，門庭之內草萊不剪，中有蛙鳴。稚珪曰：『以此當兩部鼓吹』。

明老四兄先屬西園弟涯。」下鈐「唐涯」（白文方印）、「晴川」朱文方印。引首鈐「雪窗」（朱文長方印）。此扇面曾為何瑗玉所藏，上鈐其收藏印「曾藏嵩山草堂」（朱文長方印）、「何瑗玉印」（白文方印）。

在錢載的《籜集》中，隱沒了錢載作畫的另外兩個目的：一是為接濟貧寒的晚年生活，以出售畫作維持生計。一是以畫進貢皇室，向乾隆皇帝邀寵。

錢載雖然為官數十載，又位居高職，但是他做人正直、為政清廉，因此沒有過多的積蓄。其好友袁枚《隨園詩話》記，他曾於乾隆五十五年（1790）到嘉興探望錢載，當時錢載八十三歲，因中風已半身不遂，其境況是「家徒壁立，賣畫為生」，袁枚為此發出「官至二品，屢掌文衡，而清貧如此，真古人哉」[156] 的感歎。蔣寶齡在《墨林今話》中也言錢載「比歸家，徒壁立，藉畫為活，依然一寒素也。」[157] 由此可見，繪畫創作在錢載晚年已成為其謀生手段。目前所見僅落錢載年款及名款、沒有題贈與上款的晚年畫作，很可能是他用於出售的商品畫。如北京故宮博物院藏其《花果圖》扇【圖26】，款題：「八十四老人錢載」，下鈐「錢載」白文方印。圖繪一折枝果實居於畫幅正中，有三兩枝葉點綴。構圖簡約，筆墨精練。先以淡墨繪果實及枝葉，然後以濃墨鉤葉莖。有線條不直、用筆發抖的現象，這當與錢載晚年半身不遂、難以把控毛筆有關。又如北京故宮博物院藏其《蘭花圖》扇【圖27】，款題：「壬子春仲八十五老人載」，下鈐「錢載」朱文聯印。圖繪一束蘭，由右向左伸展，葉片飄逸。此圖繪於不吸水的扇面質地上，一筆下去，墨自然有濃淡之分，雖為墨筆畫，但是因墨分出了層次，而顯現出蘭的生動和畫面用墨的豐富。此圖比同藏於北京故宮博物院的《花果圖》扇、《墨桂圖》扇都畫得好。這也無怪乎與錢載同年進士、博學多聞的梁同書（1723－1815，字元穎，號山舟）會認為錢氏的畫是「蘭竹第一」了。《墨林今話》記：「籜翁中年花卉雅豔淡逸，絕類甌香仿元人之作。其後獨行己意，縱筆為蘭竹雜卉，疏野瀟落，前無古人。梁山舟學士尤喜之，嘗品其所作：蘭竹第一，菊次之，枯木又次之。」[158] 對於錢載的蘭畫藝術，秦祖永在《桐蔭論畫》中也給予了高度評價，言其：「筆意奔放，兀傲不群，所寫蘭石，最為超脫，畫蘭葉縱筆仰，神趣橫溢。」[159] 事實上，錢載更喜繪桂花和梅花，為此，他專門在所居的百福巷庭院中種有桂花樹、梅花樹，以作觀賞和寫生之用。

關於錢載以畫作向乾隆皇帝邀寵的目的，後述。

通過《籜集》所錄詩文，也可見錢載與之相交往的一些畫家名字，以及錢載與他們之間的繪事活動：

圖25
清 錢載《墨桂圖》扇 1789年 紙本墨筆 18 x 56.8公分 北京 故宮博物院藏

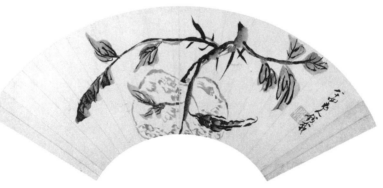

圖26
清 錢載《花果圖》扇 1792年 紙本墨筆 16.2 x 49.5公分 北京 故宮博物院藏

圖27
清 錢載《蘭花圖》扇 1793年 紙本墨筆 15.7 x 49.6公分 北京 故宮博物院藏

詩　　名	錢載詩作時間
〈題朱大（振麟）《松岩采藥圖》〉	戊申（雍正六年〔1728〕）
〈題陳丈明經（向中）《西溪書屋圖》〉	戊申
〈題蔣上舍（櫚）《觀泉圖》〉	戊辰（乾隆十三年〔1748〕）
〈題章虞部（有大）《深柳讀書堂圖》〉	戊辰
〈得張徵士（庚）《曆城書》走筆寄答〉	戊辰
〈題顧孝廉（鎮）《洞庭秋泛圖》〉	戊辰
〈題馬孝廉（榮祖）《玉進蓮圖》〉	戊辰
〈題諸編修（錦）《高松對論圖》〉	己巳（乾隆十四年〔1749〕）
〈題徐上舍（以泰）《綠杉野屋圖》二首〉	庚午（乾隆十五年〔1750〕）
〈題許秋曹（道基）《竹人圖》〉	辛未（乾隆十六年〔1751〕）
〈題韓介玉《仿董北苑山水》〉	辛未
〈題虞山相國《並頭蕙花圖》〉	甲戌（乾隆十九年〔1754〕）
〈題項東井《幻居庵雙柏圖》〉	乙亥（乾隆二十年〔1755〕）
〈題范侍郎（璨）《松岩樂志圖》〉	乙亥
〈題王編修（鳴盛）《西莊課耕圖》〉	丙子（乾隆二十一年〔1756〕）
〈寄題吳學使（華孫）《洗竹圖》〉	丁丑（乾隆二十二年〔1757〕）
〈曹學士（洛禋）畫《天下名山圖》二百四十頁題之〉	丁丑
〈題王仲山畫《溈山水牯牛》冊子八斷句〉	丁丑
〈題盧中允（文弨）《檢書圖》〉	戊寅（乾隆二十三年〔1758〕）
〈題韋舍人（謙恒）《翠螺讀書圖》〉	戊寅
〈題秦學士（大士）《種樹圖》〉	庚辰（乾隆二十五年〔1760〕）
〈題秦學士《柴門稻花圖》〉	庚辰
〈觀顧阿瑛畫《罌粟》〉	壬午（乾隆二十七年〔1762〕）
〈題陳孝廉（鐘琛）《讀書圖》〉	癸未（乾隆二十八年〔1763〕）
〈題戴編修（第元）《負米圖》即送假歸南安〉	癸未
〈題阮舍人（葵生）《秋雨停樽圖》〉	癸未
〈題顧侍御（光旭）《春風啜茗圖》〉	癸未
〈題吳秋曹（岩）畫《范氏古趣亭》冊子〉	癸未
〈題紀侍御（復亨）《滌硯圖》〉	癸未
〈題張編修（坦）《荷淨納涼時圖》〉	癸未
〈題蔣編修《歸舟安穩圖》〉	癸未
〈題王農部（昶）《三泖漁莊圖》〉	癸未
〈題吳編修（以鎮）《秋林對弈圖》〉	丙戌（乾隆三十一年〔1766〕）
〈題吳秋部（岩）《飛雲洞圖》〉	丙戌
〈題徐上舍（堅）《夏山煙靄》卷〉	戊子（乾隆三十三年〔1768〕）
〈題陳秋曹（朗）《閉門覓句圖》〉	庚寅（乾隆三十五年〔1770〕）
〈題施儀部（學濂）《九峰讀書圖》〉	庚寅

〈秦學士（大士）又作《柴門稻花圖》屬題〉	庚寅
〈題萬孝廉（光泰）《詩畫》冊〉	庚寅
〈家少司寇先生儤直之暇合元四家法作《山水》卷以與弟孝廉（維喬）裝成屬題〉	辛卯（乾隆三十六年〔1771〕）
〈題羅山人（聘）畫《鬼》二首〉	辛卯
〈羅山人為余作《探梅圖》，題以謝之〉	辛卯
〈題《歸帆圖》送羅（聘）歸揚州〉	壬辰（乾隆三十七年〔1772〕）
〈題秦郡丞（廷堃）《秋山讀杜圖》三首〉	壬辰
〈題吳州牧（璜）《蘇門聽泉圖》〉	壬辰
〈題瑤華道人所藏王翬畫十二首〉	乙未（乾隆四十年〔1775〕）
〈質郡王《梅竹》小幅謹題〉	丁酉（乾隆四十二年〔1777〕）
〈奉題皇十五子《翠岩清響圖》〉	己亥（乾隆四十四年〔1779〕）
〈題劉農部（文徽）《讀書秋樹根圖》〉	己亥
〈題韋編修（謙恒）《秋林講易圖》二首〉	己亥
〈題陳太夫人《魚籃觀音像》〉	丁未（乾隆五十二年〔1787〕）
〈題蔣明經《元龍戴笠圖》〉	丁未
〈題沈明經（振麟）《倚擔評花圖》〉	約壬子（乾隆五十七年〔1792〕）
〈題南樓陳太夫人《秋塘花草蟲魚》卷子二首〉	壬子

　　通過以上列表，可見到錢載寫了許多題畫詩，表明他與眾多畫家有著交遊來往。從列表中還可見其畫友廣泛，涉及各個階層：有皇室畫家質郡王、皇十五子，有同值宮廷的官僚畫家諸編修（錦）、劉農部（文徽）、韋編修（謙恒），還有大批的文人畫家，如徐上舍（堅）、羅聘、吳州牧（璜）等。這些畫家不僅能十分內行地欣賞錢載的畫藝，而且他們自身的繪畫藝術成就反過來也令錢載從中受益匪淺。通過觀摩他們的畫作，可以瞭解不同社會階層畫家所持有的不同審美情趣、表現手法和創作理念等，從而對錢載擴展創作思路、增強表現手法有所幫助。再者，錢載通過與這些畫家們的交遊，還有可能觀摩到當時乃至歷代的繪畫珍品，聆聽到這些畫家們對藝術的真知灼見，甚至還可以得到他們在筆墨方面的直接指點。

　　在錢載所結識的畫家中，以比錢載小二十五歲的羅聘藝術造詣最高。羅聘（1733－1799），字遯夫，號兩峰，又號花之寺僧等，原籍安徽歙縣，後寓居揚州。博聞好學，才華橫溢，詩文及人物、花鳥、山水兼善，畫法受金農、石濤、華岩等人的影響，筆力雄厚，以清奇、拙奧、生冷見長。

　　羅聘曾於乾隆三十六年（1771）、乾隆四十四年（1779）、乾隆五十五年（1790）三次由揚州至京師。錢載在羅聘首次來京期間就與之相識，並結下深厚的友誼，成為錢載在京住處木雞軒的座上客。錢載當時六十三歲，時任禮部侍郎，正是春風得意之際。他十分欣賞羅聘的詩文畫

學，常與之探討詩情畫理，筆墨唱和不斷。從錢載《籜集》中可見，當羅聘公佈其所繪、驚動京師的《鬼趣圖》[160] 後，錢載大力推崇，作〈題羅山人（聘）畫《鬼》二首〉詩以贊，並親自在畫卷的前詩塘處作題：「畫鬼畫煙雲，猶堪未敷文。曷不學阮瞻，一空此紛紜。六趣外無昐，七趣中有人。即非若馬趣，願君思公麟。壬辰春日秀水錢載題。」下鈐「載」朱文印、「坤一書畫」白文印。可見錢氏對該畫的讚賞之情溢於絹素之間。從《籜集》中還可見到，羅聘在京期間曾作畫贈與錢載，為此，錢載作〈羅山人為余作《探梅圖》，題以謝之〉一詩表現感謝。羅聘是一位在山水、花鳥、人物畫上皆有造詣的畫家，他之所以繪梅贈與錢載，是因為他尤以畫梅最為人稱道。其妻方婉儀及子允紹、允纘和女兒芳淑也均工於畫梅，當時有「羅家梅派」之稱。更重要的是，羅聘知道錢載亦喜畫梅，梅是他們共同的表現題材。羅聘的梅，有墨梅、設色梅之分，錢載則主攻墨梅。他們兩人在以墨鉤染圈點梅的表現上，有著相同的審美意趣，即：不表現枯梅、雪梅、風梅等，而是表現繁花似錦的梅樹，以及梅潔如縑素、潤若凝脂的風韻。錢載視羅聘為畫學上的知音、摯友，當乾隆三十七年（1772）秋天，羅聘畫了一幅《歸帆圖》表示要南歸時，錢載與翁方綱、錢大昕等六十餘人在陶然亭設宴贈詩送別，錢載特意作〈題《歸帆圖》送羅（聘）歸揚州〉詩，表達依依不捨之情。

3、皇宮收藏的畫作

目前所知，皇家所收藏的錢載畫作有十餘件，其中大部分是錢載為官期間獻給乾隆皇帝之作。這就不得不講到乾隆皇帝與錢載之間的君臣關係。

錢載自乾隆十七年（1752）中進士（會試第一名，殿試二甲一名，傳臚）後，便入宮成為乾隆皇帝的近臣，直至乾隆四十九年（1784）致仕回籍，共在乾隆皇帝身邊侍奉近三十年。錢載能詩擅畫，博學多才，同時又能秉公辦事，勤政廉潔，因此乾隆皇帝對他還是比較器重的。

之所以說乾隆皇帝對錢載的器重是「比較」，而不是「特別」，究其原因，主要是錢載不如錢陳群為宦精明，不善於對乾隆皇帝察言觀色，不能處處討得乾隆皇帝的歡心。其最典型的事例是乾隆四十五年（1780）的「祭告祭文事件」。關於此事件，《清史稿》[161] 有記載，錢載後裔錢霆所撰的《嘉興海鹽錢氏人物史略》中也有解釋：「乾隆四十五年，錢載奉命代表皇上祭祀歷代帝王陵墓。他查閱《呂氏春秋》、《水經注》等大量史料後，確信帝堯在位時定都平陽，死後也葬在平陽，堯陵在濮州只是史書上的傳訛。同年十二月上書乾隆，稱堯帝陵在山西平陽（現山

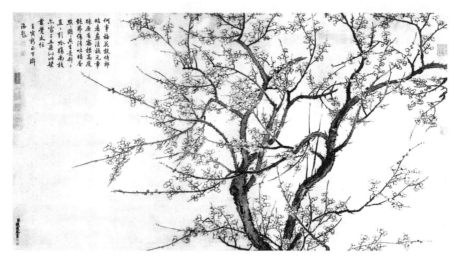

圖28 清 錢載《梅花圖》軸（又名《墨梅御題圖》軸）1782年 絹本墨筆 78.6 x 139.5公分
　　 臺北 國立故宮博物院藏

西臨汾市），不在山東濮州（現河南濮陽市）。此疏一上，立時引起軒然
大波。乾隆皇帝如果接受錢載意見，不僅要改變祭祀地點和儀式，還等
於承認此前清朝近一百五十年虔誠祭祀的不是堯帝，而是一個說不清楚
是什麼人的荒塚土丘，簡直成了千古笑話，這對於一向以博古通今自詡
的乾隆皇帝來講，無論如何是無法接受的。內閣大臣們在乾隆的授意下
紛紛上疏回駁，錢載卻書生氣十足，不知就此住手，竟再次上疏堅持己
見，遭到乾隆皇帝的嚴屬申斥。」[162] 錢載還有兩件因為替乾隆皇帝起草
祭天祈穀的祈告儀注有誤，而受到乾隆皇帝訓斥之事。總之，錢載以書生
的憨愚本性和一些小的失誤，令乾隆皇帝對他的賞識有所折扣。

　　雖然錢載沒能像錢陳群那樣達到深得乾隆皇帝寵幸的地步，但是他
的才學和秉公辦事的能力，還是得到了乾隆皇帝的積極肯定，相繼委以他
翰林院編修、內閣學士、禮部右侍郎等重要官職，並且十餘次讓他充任會
試、鄉試正副主考官，為清王朝選拔人才。同時也讓他唱和御題詩，收其
畫作為宮中藏品等等。

　　在乾隆皇帝收藏的錢載十餘件畫作中，有四件還被《石渠寶笈》著
錄，其中被《石渠寶笈三編》著錄的有《梅花圖》軸[163]（又名《墨梅御題
圖》軸）、《寫玉田詞意圖》軸、[164]《桃實芝蘭圖》軸[165]（又名《蟠桃苓芝
圖》軸）；被《石渠寶笈續編》著錄的有《喬松水仙圖》軸[166]（又名《靈僊
祝壽圖》軸）。

　　《梅花圖》軸和《寫玉田詞意圖》軸，原藏於宮中的延春閣。該閣

是紫禁城內建福宮的主體建築，為
明二暗三夾層式的樓閣建築，有
「迷樓」之稱。自嘉慶皇帝始，即
將康熙、乾隆二帝所羅致的大量古
玩異珍及其書畫等藏入其內，其珍
藏一時成為中國歷朝之最。至宣統
朝，末代皇帝溥儀從中不斷取走所
藏繪畫珍品等，而太監們趁宮中管
理混亂，也從中偷盜寶物外賣。溥
儀盛怒之下要查處行盜的太監，太
監們為使溥儀查無對證，竟於1923
年11月將延春閣燒毀，其內數以千
計的書畫作品付之一炬。幸運的
是，錢載的這三幅畫以及五代南唐
董源《瀟湘圖》卷、宋代張擇端
《清明上河圖》卷等名畫，由於事
先被溥儀從閣中取走，遂免於火
患。目前，錢載這兩幅圖均藏於臺
北故宮博物院。臺北故宮博物院還
藏有錢載的《靈儇祝壽圖》軸、
《蟠桃苓芝圖》軸和《墨梅御題
圖》軸等。

　　關於《梅花圖》軸（又名
《墨梅御題圖》軸）【圖28】，
《石渠寶笈三編》著錄：「本幅絹
本，縱二尺五寸，橫四尺四寸。

圖29 清 錢載《寫玉田詞意圖》軸 1786年
　　絹本墨筆 137.7 x 68.4公分
　　臺北 國立故宮博物院藏

墨畫梅花一枝。款：『臣錢載恭畫』，鈐印二：『臣』、『載』。高純皇
帝御題行書：『何事梅花獻侍郎，略看畫法效元章。疎原有密標高度，
豔弗傷清吐暗香。點點圈圈具生意，斜斜直直引吟腸。南枝亦寫三五
朵，似此繁叢覺太忙。壬寅新正下澣御題』。鈐寶二：『古稀天子之
寶』、『猶日孜孜』。軸內分鈐寶璽：『乾隆御覽之寶』、『乾隆鑑賞』
鑑藏寶璽（五璽全）、『寶笈三編』。」錢載落款：「臣錢載恭畫」，鈐
「臣」、「載」印。

　　此幅《梅花圖》軸純用水墨，不施任何色彩，但注意了濃、淡、
乾、濕、焦的變化，畫面給人以無色勝有色的斑斕之感。枝幹婀娜多姿，

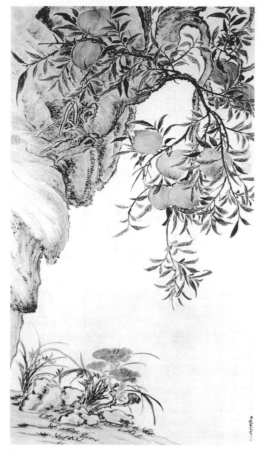

圖30
清 錢載《桃實芝蘭圖》軸（又名《蟠桃苓芝圖》軸）
絹本設色 141.8 x 79.9公分 臺北 國立故宮博物院藏

皴擦點染，技法老道。花朵兼以雙鉤和沒骨結合，用筆圓潤，墨韻高華，清氣逼人。此圖無創作年款，應早於乾隆皇帝詩題落款的「壬寅」，即乾隆四十七年（1782）。題詩時，錢載七十五歲，尚在宮中任職期間。從其嫻熟的筆墨風格推斷，應是錢載晚年佳作。

《寫玉田詞意圖》軸【圖29】經《石渠寶笈三編》著錄：「本幅絹本，縱四尺二寸九分，橫二尺一寸二分。墨畫蘭石。自題：『一片松陰外，石根蒼潤，飄飄元是清氣，撝石錢載寫《玉田詞意》，時年七十有九，丙午初夏。』鈐印三：『錢載』、『萬松居士』、『撝石書畫』。鑒藏寶璽（五璽全），『寶笈三編』。」「丙午」是乾隆五十一年（1786）。錢載是在乾隆四十八年（1783）七十六歲時以二品官銜告老還鄉的，此圖當屬他退隱之後所作。畫幅上無有向皇室敬獻的典型落款及鈐印，即無「臣錢載恭畫」款及「臣」、「載」印文。因此可見，該圖僅是錢載的消遣之作。至於此圖於何時、何種原因為皇室所藏，現已無法考證，只是由此可知，乾隆皇帝對此畫的喜愛程度，和對錢載畫風的賞識與認可，在錢載離職後，還通過民間途徑來收藏其畫作，並且將它著錄於《石渠寶笈三編》。此圖繪坡地拳石，春蘭蕙草。設景佈勢簡單，呈現錢載畫作的構圖特點。拳石以淡墨鉤輪廓，重墨點苔，石面少皴擦，清爽潔靜而又不乏堅實的力度。蘭葉以潤墨走筆，葉片肥大而不失飄逸，與拳石形成剛柔對比和穿插呼應。

《桃實芝蘭圖》軸（又名《蟠桃苓芝圖》軸）【圖30】現藏於臺北

故宮博物院，《石渠寶笈三編》著錄：「本幅絹本，縱四尺四寸，橫二尺五寸。設色畫山崖桃樹一株。懸實累累下墜。坡下芝草蘭花，鬱鬱正茂。款：『臣錢載恭畫』，鈐印二：『臣』、『載』。軸內分鈐高宗純皇帝寶璽：『避暑山莊』、『乾隆御覽之寶』。鑒藏寶璽（五璽全）『寶笈三編』。」在中國傳統的題材畫中，桃、靈芝都被賦予了長壽吉祥的寓意。以果實累累的鮮桃為主體，以靈芝、萱草為陪襯的此圖，帶有祝福長壽之意。作者構思巧妙，以鮮桃自上而下的走勢，靈芝、萱草自下而上的承接之勢，形成上下互動的咬合關係，令構圖富有空間感和節律變化。此圖入藏皇室後，沒有藏於紫禁城內，而是收貯於紫禁城以外的陪都，即第二個政治中心河北承德「避暑山莊」。

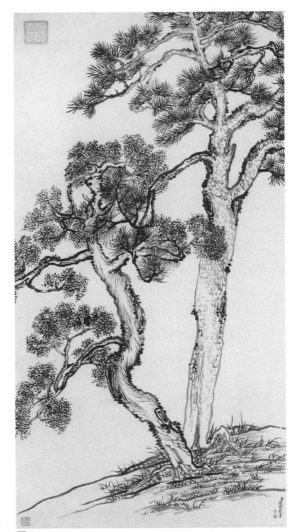

圖31
清 錢載《柏松長春圖》軸 紙本墨筆 123.5 x 65.5公分
北京 故宮博物院藏

　　收貯於避暑山莊的錢載畫作，還有《柏松長春圖》軸【圖31】和《靈芝水仙圖》軸【圖32】。它們當年均未被《石渠寶笈》所著錄，其畫幅下角處均鈐有「寶蘊樓書畫續錄」（朱文方印）印跡。1913年初，北洋政府內務總長呈報總統袁世凱，決定將瀋陽故宮及避暑山莊所藏文物運到北京，以便保護。經內務部與外交部協商後，決定從庚子賠款中撥出二十萬元，在紫禁城西華門內東側，即原明代的咸安宮遺址處，修建一棟帶有西

圖32 清 錢載《靈芝水仙圖》軸 紙本墨筆 123.6 x 65公分 北京 故宮博物院藏

洋風格的二層樓房，名為蘊集珍品的「寶蘊樓」。自1914年6月至1915年6月，歷經一年全部竣工。上述兩地的文物共三千一百五十箱、約二十三萬餘件陸續被搬入樓內。古物陳列所的工作人員對它們進行了登記、造冊等，並在文物上加蓋「寶蘊樓書畫續錄」章，以與紫禁城原藏書畫相區別。

　　《柏松長春圖》軸和《靈芝水仙圖》軸也是具有祝福長壽安康之意的吉祥圖。它們均繪於質地上好的夾宣紙上，墨款均為：「臣錢載恭畫」，並均鈐二朱文方印「臣」、「載」。在表現手法上，二圖均為白描畫法，顯現出錢載以線塑形的造型功力。《柏松長春圖》軸上，松針信筆所至，不事雕琢，與線條流暢的柏葉形成對比，令畫作倍增輕重緩急的節奏感。《靈芝水仙圖》軸表現的則是靈芝與水仙相伴而生之景，成片的水仙在構圖上形成一種氣勢，葉片交疊互映，以意到筆不到的內在神韻相連。靈芝雖僅三株，但它們俏立於水仙叢中，整個畫面為此而形散神聚。這兩幅畫均筆致鬆秀，無蒼勁之態，頗得天然逸致，與乾隆皇帝的筆墨風格相近，這應是其畫能受乾隆皇帝所賞識的原因之一。

　　被《石渠寶笈續編》著錄的《喬松水仙圖》軸（又名《靈僊祝壽圖》軸）【圖33】為「仿宣紙本，縱五尺八寸，橫二尺四寸六分。水墨畫。松下水仙靈芝叢生。款：『臣錢載恭畫』，鈐印二：『臣』、『載』，鑑藏寶璽：八璽全」，其鑑藏寶璽分別是：「乾隆御覽之寶」、「嘉慶御覽之寶」、「宣統御覽之寶」、「寶笈重編」、「重華宮鑑藏寶」等。由此可知，該圖原藏於重華宮。重華宮位於紫禁城西六宮以北，原為明代乾西五所之二所。乾隆皇帝為皇子時，初居毓慶宮，雍正五年（1727）成婚後移居此處。重華宮是乾隆皇帝登極稱帝後，應大學士鄂爾泰、張廷玉所請，將乾西二所提升為宮的，取名「重華」，源自「舜能繼承堯，重其文德之光華」之意，意在頌揚乾隆皇帝有舜之德，繼位乃名正言順，能使國家有堯舜之治。乾隆皇帝稱帝前，曾在此地潛心讀書數年，積累了深厚的文化素養。其稱帝後，仍然視此地為重要的文事活動場所，不僅將大量的書畫珍品及多卷本的《欽定古今圖書集成》收貯於此，而且自乾隆八年（1743）開始，於每年的歲朝之際，都要召集內廷大學士、翰林等人在重華宮賜茶宴聯句。重華宮所藏的重要畫作涉及各個時代，如五代周文矩《文苑圖》卷、宋代范寬《谿山行旅圖》軸、元代商琦《春山圖》卷、明代沈周《寫生花鳥圖》卷等。錢載的畫作有幸能與這些名家名作同貯一室，可見乾隆皇帝對錢載的佳作喜愛有加。

　　此圖左側繪蒼松，松幹挺拔俏立，向右出枝。松下盛開的水仙簇擁著靈芝，一派欣欣向榮的景致。水仙以雙鉤白描表現，其帶露含香的秀骨清姿被刻畫得淋漓盡致。松針的刻畫，筆筆縱橫交錯，雜而不亂，顯現出

圖33
清 錢載《喬松水仙圖》軸
（又名《靈儦祝壽圖》軸）
紙本墨筆 185.3 x 79.3公分
臺北 國立故宮博物院藏

松樹清高拔俗、自然天成的趣味。全圖淳樸稚拙而又灑脫雅逸，充分展現了錢載的畫風特色。

錢載的畫作存世量很大，僅北京故宮博物院就藏有四十餘件（套），其中除清宮舊藏外，大部分是大陸解放後（1949）由個人捐獻，或國家文物局從地方上收購、徵集後調撥給北京故宮博物院的，如《竹菊圖》軸、《花果圖》扇、《蘭花圖》扇、《蘭石圖》軸等。此外，尚有四川省博物館藏《蘭竹石圖》冊（十開）、北京市文物商店藏《花卉圖》冊（十開）、廣東省博物館藏《松石圖》軸、上海博物館藏《丁香圖》軸【圖34】、遼寧省博物館藏《八柏遐齡圖》卷、山東省博物館藏《牡丹竹石圖》軸【圖35】、廣州市美術館藏《竹石圖》軸、南京市博物館藏《牡丹蘭竹圖》軸，以及天津博物館藏《蘭花圖》卷等等。

4、秀水詩派的領袖

錢載所生活的乾隆時代是清朝詩文創作的鼎盛期，雖然此時的詩詞不比唐宋，但也擁有自己一定的特色。首先，其在創作數量上超過以往任何一個朝代，而且在反映社會生活的廣度和深度、詩歌的新意境和新領域上也都有所開拓。其次，乾隆時期的詩與當時經世致用的學風一脈相承，即由此學風導致詩作面向現實。很多人既是詩人又是學者、畫家，往往身兼數任，其詩作體現了他們的人生主張，或真實地反映了現實的生活。如與趙翼、蔣士銓合稱「乾隆三大家」的袁枚提出了「性靈說」，提倡自寫「性靈」，有感而發地抒發自己的內在情感、靈感和性情；又如鄭燮在詩文創作上，以反映市民貧苦生活

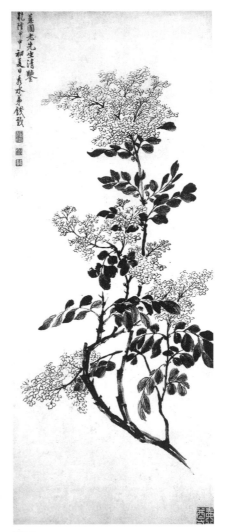

圖34
清 錢載《丁香圖》軸 1764年
紙本墨筆 91 x 36公分 上海博物館藏

圖35
清 錢載《牡丹竹石圖》軸 1780年 絹本墨筆 128 x 62公分 山東省博物館藏

為主調。再者，乾隆朝的詩壇在學術思想史上深受興起的考據學影響，許多詩人或重漢學（考據學），或宗宋學（理學），或漢、宋兼采。如當時影響較大、以沈德潛為首的「格律派」，即效法漢魏盛唐，講求詩格要高，詩調要逸，詩意要溫柔敦厚，同時強調儒學傳統的詩教性。而翁方綱的「肌理詩」以考證金石入詩，追求質實充厚的韻律，但因缺少情韻而顯得呆滯枯燥。至於以方苞、姚鼐為代表的「桐城派」，則陶醉於唐詩的格調、宋人的理意和氣骨中，詩的結構嚴密，音調鏗鏘，但卻缺少深刻的意境和時代感，而顯得缺乏情趣。

　　錢載在如此流派迭出、風格多樣的背景之下，仍以獨樹一幟的詩學享有盛譽。洪亮吉言及當時的詩壇「以錢宗伯載為第一」，[167] 錢仲聯亦認為錢載「體大思精，卓然大家，在雍乾間無敵手」。[168] 錢載傳世的著作有《蘀石齋文集》二十六卷（末卷為《萬松居士詞》）、《蘀石齋詩集》五十卷。其以詩學上的成就，與厲鶚、王又曾、袁枚、吳錫麒、嚴遂成並稱「浙西六家」，被推尊為「秀水派」最重要的代表人物。

　　秀水在明、清時屬嘉興府，以繁榮的工商業、濃郁的士人學風，成為浙江地區的文化盛地。關於「秀水派」之名目，最早見於金蓉鏡的《彪湖遺老集》，是指繼朱彝尊之後而形成以秀水之地詩人為主體的詩派。

　　秀水派實際上是由姻親網路構成的陣營，它以錢氏家族為枝幹，以姻親聯絡金氏、汪氏，形成一張以詩文互為唱和的文化大網。錢氏中，自錢陳群為啟始，他是錢載的族叔祖。錢載教授錢陳群子錢汝誠、錢汝恭。錢汝恭的孫輩是錢儀吉。錢儀吉的族兄是錢泰吉。又如金德瑛贅於汪氏，是汪仲鈖、汪孟鋗叔父，而又為汪孟鋗子汪如洋的外祖，以及錢陳群的孫子則娶金德瑛的孫女等等。

　　這些人大都是學養淵博之士，除能詩擅文外，還集畫學、鑒賞、考古等各種才學於一身。在他們的詩作中常見有關金石書畫的內容。如錢載〈題顧孝廉（鎮）《洞庭秋泛圖》〉、〈題唐子畏畫扇〉、〈題盛子昭《山水》軸〉，金德瑛〈製硯歌贈陸莆塘孝〉，汪孟鋗〈吳鶴江出觀永北彝人圖賦三十韻〉等。他們不經意間的繪畫創作和題詩，對「秀水畫派」有一定的造勢作用。

　　錢載的畫學與詩學有著一定的相通關係，如都追求一種洗淨鉛華、至樸歸真的韻味。其詩作用辭不事雕琢，簡樸而純真，深含樸厚蒼莽之氣。蔣寶齡言其「詩率然而作，信手便成，不復深加研煉。」[169] 其畫作則以不設色的墨筆白描塑形，落筆不事考究，一揮而就，因此線條生拙，並且常見筆不達意的斷筆現象，此與其詩避開「熟調」，自具一格，以生澀取勝有相近之處。

　　錢載的詩學比畫學成就大，這是因為他在詩作上能夠求新求變，形成自己既不同於古人，也不同於時人的詩風格韻。其詩作受乾嘉文化精神的影響，在博綜韓愈、蘇軾、黃庭堅、孟郊及江西詩派等，集古今之大成的基礎上自覺創變。近人錢鐘書謂錢載的詩：「洗盡鉛華，求歸質厚，不囿時習，自辟別蹊。」[170] 清人黃培芳亦云：「錢籜石先生詩大約不拘唐宋，空所依傍，生面獨開。」[171] 其詩打破正常的律句結構，有以文為詩的特色，詩風生澀苦硬，詩境變化繁多，雄健宏大中不乏幽清孤詣；風致綽約中見奇崛瘦硬。如長篇五言古體組詩〈木蘭詩〉十五首，描寫塞外風光及清帝狩獵，氣象宏偉，古樸高雅，並且表現出率意而為的詩性。錢載的詩以擁有上述的特點而不同於時人，與沈德潛、姚鼐、翁方綱以及袁枚等都有所差異。

　　相比之下，錢載在畫學上僅達到「畫熟而能」的地步，沒有進一步發展，達到「能而求變」的更高境界，也沒有像其詩作那樣形成自身特點，最終，他的畫學被淹沒在龐大的清代畫系中，而未能展露出頭角。

三、乾隆皇帝的詞臣畫家 —— 錢維城

　　之所以說錢維城是乾隆皇帝的詞臣畫家，是因為他是依照乾隆皇帝的諭旨來進行創作的內廷高官。在乾隆朝，像錢維城這樣公務、繪事兼顧的詞臣，還有董邦達、董誥、勵宗萬等人。乾隆皇帝每每命這些擅畫的高官們或圖繪各地的名勝，以作紀念；或臨摹古人名跡，以作觀賞；或為其御製詩繪寫詩意圖，以寄詩興等。這樣具有命題作文性質的畫作，往往限制了錢維城等人的發揮空間，循規蹈矩的創作模式，則使他們失去了個性的張揚，削弱了藝術感染力；然而，這同時也激發了這些詞臣畫家的繪畫潛力，使他們將傳統與寫生相結合，讓想像與現實相呼應，其繪畫在乾隆朝的宮廷繪畫中也別具特色。

　　陳書過世時，錢維城年僅十六歲，因此，他與同學於陳書的張庚、錢載相比，與陳書接觸的時間最短，受陳書的畫學影響也最小。

1、仕途坦蕩・丹青為伴

　　錢維城字宗盤，號稼軒、幼庵、茶山等，生於康熙五十九年（1720），籍貫是與錢瑞徵家族所在浙江秀水相距不遠的武進（今江蘇常州）。他是明萬曆十一年（1583）進士錢一本族的後裔，出於此族的

還有錢霖、錢養浩、錢安世、錢濟世、錢名世、錢枝衍、錢枝起、錢人龍、錢人麟、錢維喬、錢伯坰、錢履坦等，均是常州文化史上的知名人物。錢維城的父親錢人麟，字服民，號鑄庵，是康熙五十九年（1720）舉人，官浙江淳安、蕭山知縣等職，為政清廉，享有政績。乾隆九年（1744），以擅自開倉賑濟饑民被劾下獄。錢人麟著述頗多，有《毗陵科第考》、《歷代職官考》、《太湖兵防志》及《聲韻圖譜》等。

　　錢維城自幼才智過人，勵志於科舉考試，走錢家世代為官的仕途之路。他於乾隆十年（1745）二十六歲時考中狀元，可謂光宗耀祖。他當時的主試官是錢陳群，因此張庚在《國朝畫徵錄・續錄》中稱錢陳群是「其座主」。錢維城入宮後，授翰林院修撰，散館滿文察列三等。當時，他因滿文成績差，令乾隆皇帝很不滿意，經過又試漢文，才得以留任。此後，他小心應對聖旨，不敢有絲毫的大意。乾隆皇帝對他亦越發器重，先後委以重任，其官職升遷見下表：

時　間	官　職	資　料　來　源
乾隆十年－乾隆十三年（1745－1748）	修撰	《清國史館傳稿》，5786號
乾隆十二年－乾隆十五年（1748－1750）	右中允	《清國史館傳稿》，5786號
乾隆十三年－乾隆？年（1748－？）	日講起居注官（右中允充）	《清國史館傳稿》，5786號
乾隆十五年－乾隆十六年（1750－1751）	侍講學士	《清國史館傳稿》，5786號
乾隆十六年－乾隆二十四年（1751－1759）	內閣學士	《清國史館傳稿》，5786號
乾隆十七年（1752）；乾隆十九年（1754）	殿試讀卷官（內閣學士充）	《清代職官年表》，二，971；973
乾隆十九年（1754）	會試副考官（內閣學士充）	《清國史館傳稿》，5786號
乾隆十九年（1754）	教習庶起士（內閣學士充）	《清代職官年表》，二，973
乾隆二十二年－乾隆二十六年（1757－1761）	工部左侍郎	《清代職官年表》，一，613；614；615
乾隆二十二年（1757）	會試讀卷官（工部左侍郎充）、武會試正考官（工部左侍郎充）	《清代職官年表》，四，2812
乾隆二十四年（1759）	江西鄉試正考官（工部左侍郎充）	《清國史館傳稿》，5786號
乾隆二十四年－乾隆二十五年（1759－1760）	兵部左侍郎	《清代職官年表》，一，614；615

乾隆二十五年－乾隆二十七年（1760－1762）	刑部左侍郎	《清代職官年表》，一，615；616
乾隆二十六年（1761）	刑部右侍郎	《清代職官年表》，一，615
乾隆二十七年－乾隆三十七年（1762－1772）	浙江學政	《清國史館傳稿》，5786號
乾隆三十七年（1772）	尚書銜	《清國史館傳稿》，5786號

　　錢維城卒於乾隆三十七年（1772），享年五十三歲。隔年年初，乾隆皇帝賜予他諡號，《皇朝通志》記：「刑部左侍郎贈尚書錢維城，諡『文敏』，乾隆三十八年二月諡。」[172] 顯然，乾隆皇帝賜給他這個諡號，首先是對他為官政績的一種認可，其次是對他博學聰敏的一種肯定。

　　至於錢維城與錢陳群家的關係，蔣寶齡在《墨林今話》中論張庚時，言張庚是錢陳群家的「猶子」，錢維城和錢載是陳群家的「族子」，應該說，錢維城與錢陳群同屬於一個大家族，但分屬於不同的支系。

　　由於錢維城的繪畫受到陳書的教導和影響，所以他及從他學畫的後裔錢中銑、錢中鈺、錢孟鈿等，也都被歸為秀水畫派，他們作為秀水畫派中另一支家族力量，與錢瑞徵家族共同構築了秀水畫派在清前期畫壇中的地位。

　　錢維城作為乾隆皇帝倚重的文臣，具有多方面的修養造詣，除擅繪之外，還善詩。不過，其詩名為畫名所掩。著有《鳴春小草》七卷、《茶山詩鈔》十一卷、《茶山文鈔》十二卷，合為《錢文敏公全集》。

2、繪畫的學習 —— 博衆家之長

　　錢維城工於花鳥和山水畫。其畫業啟蒙老師是陳書，《墨林今話》記他：「少與稼軒尚書、籜石侍郎俱從南樓太夫人受畫法。」由於陳書比錢維城年長六十歲，陳書過世時，錢維城才十六歲，因此錢維城跟隨陳書學畫的時間不算太長。但是他憑藉機敏的才智，很快便掌握了畫學的基本要領，並且達到了較高的水準。《國朝畫徵錄·續錄》中記有錢陳群對錢維城早期花鳥畫作的點評：「稼軒自幼出筆老幹，秀骨天成。」

　　錢維城自二十六歲考中狀元後，年輕氣盛的他，倚仗超凡的天資，一心要走以政績問仕之路，因此最初並沒有將畫藝作為政治資本的補充而自炫。其繪畫才藝的展露純屬偶然。一次，他扈隨乾隆皇帝出巡，被諭令將途中所見之景描繪下來。他在迫不得已的情況下，憑藉以前從陳書學畫的功底，按時完成了這幅寫生圖。晏棣《國朝書畫名家考略》記

此事，言：「稼軒嘗遊盤
山，上命畫《盤山圖》，
閱日進覽。稼軒數日後始
畫就，進呈，天顏大悅，
賜詩三十韻。」[174] 讓錢
維城沒有想到的是，其畫
作不僅博得了周圍大臣們
的讚賞，而且還受到喜好
書畫的乾隆皇帝嘉獎。這
不僅令他感到十分欣慰，
而且也讓他意識到繪畫對
其官宦生涯的重要性。從
此，錢維城在繪畫上用功
益勤，不僅繼續加強花鳥
畫的創作，並開始注重山
水畫的學習，以彌補他初
從錢太夫人僅學畫花卉、
不甚工畫山水的缺陷，來
滿足乾隆皇帝對其多種表
現題材的要求。

　　當錢維城把繪畫視作
向皇帝邀寵的手段之一，不
再視之為滿足個人喜好、陶
冶生活情趣的閒暇活動時，
他自然要追隨畫壇潮流。在
花鳥畫上，他已不再堅守陳
書、陳淳一路的畫風，而是

圖36
清 董邦達《帆影江聲圖》軸
紙本設色 167.7 x 94公分 北京 故宮博物院藏

迎合時尚，學習畫壇上日臻盛行的惲壽平沒骨畫法。《國朝畫徵錄》記當
時家家戶戶學惲壽平畫的盛況，言：「及武進惲壽平出，凡寫生家俱卻步
矣。近世無論江南江北，莫不家南田而戶正叔，遂有常州派之目。」又說
惲氏的畫法是：「斟酌古今，以北宋徐崇嗣為歸，一洗時習，獨開生面，
為寫生正派。」[175]

　　錢維城在山水畫的學習上，亦追求畫壇時尚，以迎合皇室的審美情
趣作為自己畫藝追求的目標。他遠師「元四家」（黃公望、吳鎮、倪瓚、
王蒙），「嘗摹大癡筆意作畫冊十幅，渾雅疏散，滿紙煙雲，殆由天

圖37 清 董邦達《弘曆松蔭消夏圖像》軸 紙本墨筆 193.5 x 158公分 北京 故宮博物院藏

授」；[176] 近學皇室十分推崇的「清初四家」（王時敏、王鑒、王翬、王原祁）畫風，其筆墨、色彩不慍不火，儒雅中和。他還直接向同在宮中供職、以畫藝深得乾隆皇帝寵信的董邦達請教，董邦達也由此成為錢維城第二階段最重要的老師。

　　董邦達（1699－1769），字孚存，一字非聞，號東山，富陽（今浙江富陽市）人。雍正十一年（1733）進士，乾隆二年（1737）授翰林院編修，曾入內廷參與編纂《石渠寶笈》、《秘殿珠林》、《西清古鑒》諸書，

官至禮部尚書。諡「文恪」。董邦達年長錢維城二十一歲，錢維城於乾隆十年（1745）考中狀元、入宮中供職時，董氏已在宮中十餘年，深諳為官之道和乾隆皇帝的審美意趣，是當時著名的詞臣畫家。他的「山水源於董源、巨然、黃公望，墨法得力於董其昌，自王原祁後推為大家。久直內廷，進御之作，大幅尋丈，小冊寸許，不下數百。」[177] 其畫作被乾隆皇帝收藏數百件，有北京故宮博物院藏《帆影江聲圖》軸【圖36】、《紫雲洞詩意圖》軸、《弘曆松蔭消夏圖像》軸【圖37】等等，令當朝百官無不羨慕，初入宮中的錢維城更是如此。

　　錢維城的山水畫中，樹幹雙鉤少皴而蒼勁，石形輪廓鮮明亦堅硬，淡墨鉤皴的中鋒以及線條含蓄的細筆等，都可見董邦達的筆意。錢維城在刻苦鑽研下，很快地以畫藝頻頻稱旨，為乾隆皇帝「所重」，享有了與董氏相同的盛譽。《墨林今話》記：「錢文敏公維城，字稼軒，號茶山，畫與富陽董宗伯齊名，皆以幽深兼沈厚。蓋文敏秀骨天成，而通籍後，又得力於東山者也。兩公翰墨俱為上所重。」[178] 乾隆皇帝也開始大量收藏錢維城的畫作，僅《石渠寶笈》初編、續編和三編內登記的錢維城書畫作品，就達一百六十件之多。它們不僅藏於紫禁城各主要宮殿，如乾清宮、寧壽宮、養心殿、重華宮、延春閣、御書房、淳化軒等處，而且在皇室重要的行宮如承德避暑山莊和圓明園內也都有收藏，以滿足皇室隨時觀賞的需求。

3、繪畫的創作 ── 山水花鳥皆能

　　錢維城擅畫山水，從《石渠寶笈》所著錄的其《仿宋人山水圖》冊、《仿黃公望山水圖》卷、《仿黃公望秋山圖》軸、《仿范寬溪山春靄圖》軸等作品中可以見到，他在經營位置上獨具匠心，能夠在有限的空間內，巧妙地安排和處理人、物間的比例關係以及前後左右的位置，通過局部與整體關係的恰當把握而構築深遠的意境；同時，他也具有嫻熟的筆墨技巧，通過筆的輕重徐捷，墨的乾濕濃淡等變化，表現出繪畫中的書卷之氣。

　　從藏於臺北故宮博物院的《雲壑松泉圖》軸【圖38】、《溪橋曳杖圖》軸、《江閣遠帆圖》軸、《寒林欲雪圖》軸、《夏山欲雨圖》軸、《高巒遠吹圖》軸、《雪浦歸帆圖》軸、《觀泉圖》軸，廣州市美術館的《山閣雲彌圖》軸、《山村石壁圖》軸，吉林省博物館藏《江天秋霽圖》卷以及天津博物館藏《漁村煙艇圖》軸【圖39】等作品中可見，錢維城對文人山水畫的筆墨表現有著新的詮釋，《國朝畫徵錄・續錄》因此認為他的「山水

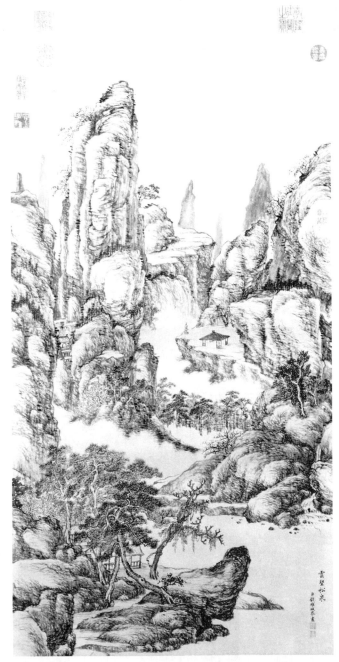

圖38
清 錢維城《雲壑松泉圖》軸 紙本墨筆 122.2 x 60.3公分 臺北 國立故宮博物院藏

丘壑幽深，氣暈沉厚，迴不猶人。」[179] 錢維城既是身居高官的乾隆皇帝寵臣，也是有著深厚傳統繪畫功底的文人畫家，他以一種積極入世的態度面對山水，因此其筆下的荒林野水、寒山蕭寺、茅屋書齋等，展示的是一種人與自然間融洽的內在關係，以及「智者樂山，仁者樂水」的意涵。這種創作旨趣完全符合清皇室的審美取向，所以其畫能為清皇室所賞識，也就不足為怪了。

圖39 清 錢維城《漁村煙艇圖》軸 紙本墨筆 178.6 x 96公分 天津博物館藏

藏於北京故宮博物院的《涵岑閣詩意圖》軸、《寄暢園詩意圖》卷，錦州市博物館的《大小龍湫圖》卷，廣東省博物館的《孤山餘韻圖》軸以及臺北故宮博物院的《盤山圖》軸、《棲霞全圖》軸、《借山齋圖》軸【圖40】、《畫千尺雪圖》卷、《會善寺圖》軸、《泰山圖》軸等，是錢維城基於實地寫生的山水畫。這些作品於乾筆鉤勒、濃淡墨烘染中，筆墨渾然一體，不僅真實地點染出自然界的景觀，而且大幅得「勢」，小幅得「趣」，體現出幽深、寂靜、高逸的審美情調。這類作品對於研究乾隆時期一些著名的山形地貌等，提供了較為準確、直接的形象資料，它們以其寫生的手法與寫實的技巧，表現出較高的史料價值，頗為世人所重。

圖40
清 錢維城《借山齋圖》軸 紙本設色 63.7 x 31.8公分 臺北 國立故宮博物院藏

錢維城留存下的大量畫作，除山水畫外，便是花卉畫了。如北京故宮博物院藏《仙圃恒喜圖》軸【圖41】、《丹季海棠圖》、《蔬果雜卉圖》，廣東省博物館藏《菊石圖》軸【圖42】，天津博物館藏《花卉圖》，南京市文物商店藏《花卉圖》以及臺北故宮博物院藏《春花三種圖》軸【圖43】、《竹石寫生圖》軸、《夏花四種圖》軸、《花卉圖》冊、《畫梅茶水仙圖》、《菊花雁來紅圖》軸等等。他的花卉畫屬於工寫結合的小寫意，具有江南文人畫工而巧的格調。其筆墨秀潔工致，常以中鋒行筆，幹練圓潤的線條富有表現力；設色鮮麗而不俗媚，冷暖色調搭配和諧且不失雅趣；物象安排疏密得體，注重遠近、高低等各種呼應關係的對比。他在花卉畫方面的深厚功底，與他少年時期受教於陳書是分不開的。

錢維城作為詞臣畫家，在其山水或花鳥畫的署款、鈐印上，均嚴格按照「臣」字款的格式。如落款文：「臣錢維城恭畫」、「臣錢維城」，鈐印「臣」、「敬畫」等。關於「臣」字款，在宋代的院畫上已有，但其署款格式並無嚴格規定；明代的宮廷畫上則無此例。清代時，則制訂了嚴格的樣式，即在畫幅的左或右下角書寫縱向墨款，名款前先書以「臣」字，其字型大小要比名款的小，以表示對皇室的謙卑。名款一律以筆法工整秀麗、字型結構緊密的館閣體書寫全名，通常為「某某某恭畫」；款識的下方必須鈐以齊正規矩的正方形印一或兩方。印文一般為「臣某某某」、

圖41
清 錢維城《仙圃恒喜圖》軸
紙本設色 138 x 63.5公分 北京 故宮博物院藏

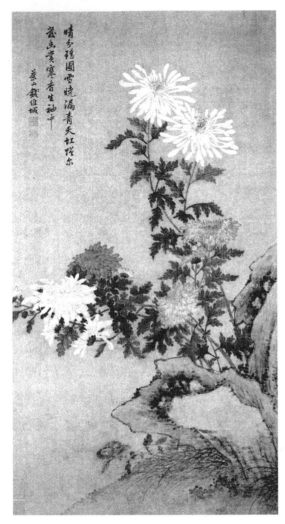

圖42
清 錢維城《菊石圖》軸 絹本設色 66.8 x 35.5公分
廣東省博物館藏

「恭畫」或者「臣」等字樣，以此說明該圖為進御之作，不同於自娛或應酬畫。這種款、印格式，失去了文人畫家可以根據個人意願，以不同的書體隨意書寫款文以及在落款上不僅可以寫名款，還可以寫年款、籍款的自由。

錢維城的畫作被《石渠寶笈》初編、續編和三編所著錄的就有一百六十幅之多，此外，還有大批入藏皇宮而沒被著錄的作品，以及沒有入藏皇宮而流散於民間的畫作，這些作品加在一起是一個很龐大的數字。錢維城青年得志，二十六歲便考中狀元，從此，擔當侍講學士、內閣學士和禮、工、刑部侍郎等要職，五十三歲便因病早逝。他短暫而繁忙的一生何以會留下數以百計的畫作？對此，徐邦達先生在《古代書畫鑒定概論》中論及「作偽的方法」時，提到了錢維城畫作多的原因，即認為他的畫作有人為之「代筆」。徐邦達先生在文中為「代筆」下的定義是：「找人代作書畫，落上自己的名款，加蓋印記，叫做『代筆』。」並且說：「明清以來名畫家代筆較多的，董其昌是領先的一人……其他如文徵明、唐寅、楊文聰、王時敏、王鑒、王翬、王原祁、蔣廷錫、董邦達、錢維城等人，所見代筆的作品也很多。」

在清宮中，位居高職而又有畫名者，已無閒暇滿足他人的索畫之

圖43
清 錢維城
《春花三種圖》軸
紙本設色
113 x 80.1公分
臺北 國立故宮博物院藏

求，於是找人代筆作畫，這種現象很普遍。如徐先生所提到的，與錢維城同時期的蔣廷錫、董邦達都是如此。蔣廷錫（1669－1732），字揚孫，一字酉君，號南沙、青桐居士等。康熙四十二年（1703）進士，官至大學士，諡文肅。他向皇室進呈的畫作中，很多工筆重彩花鳥畫是由他的門人馬元馭、馬逸代筆。關於董邦達的代筆人，《兩浙名畫記》、《嘉興府志》記「不求聞達，絕意功名」的吳國梅曾為其代筆。

　　目前已知為錢維城代筆的畫家有潘有為、張玉川和錢維喬。潘有為字卓臣，號毅堂，番禺（今廣州）人。生卒年不詳，僅知於乾隆三十七年（1772）考中進士，官內閣中書。性情耿直，不事權貴，任職期間並不很得意。他博學多聞，醉心於搜羅古錢、古印、書畫、彝鼎等珍藏。據《墨香居畫識》以及《番禺縣誌》、《潘氏詩略》等可知，他為翁方綱入室弟子，善設色花卉，武進錢維城嘗屬其代筆。不過潘有為考中進士入宮供職的那一年，正好錢維城病逝，因此兩人接觸的時間不會很長；潘氏代筆，

也只是代他所擅長的花卉題材畫。他應該不是錢維城的主要代筆人。

張玉川是由吳湖帆先生考證出的錢維城代筆人，《吳湖帆論畫》記：「張玉川嘗為錢維城代筆，我見過一二軸。」這一記述過於簡略，因此，只能作為一個現象在此提出來，今後還得以更多的文獻或實物加以佐證。

錢維城的主要代筆人，應該是與其畫風大體相仿的錢維喬。文獻記載，錢維喬作為錢維城的胞弟，從年輕的時候就為錢維城代筆，以致於屬自己本款的作品傳世不多。

四、乾隆皇帝的知心「故人」── 錢陳群

錢陳群不擅繪事，僅工於書法。然他官居高職，歷事康熙、雍正、乾隆三朝，又曾任經筵講官，深得乾隆皇帝的尊寵，被倚為元老儒臣，知心「故人」。其德高望重的政治地位，對於錢氏家族在書畫界的影響起著積極的作用。

1、生平 ── 學而優則仕

錢陳群字主敬，又字集齋，號香樹、修亭，晚年號柘南居士。是陳書與錢綸光的長子，清康熙二十五年五月二十九日（1686年7月19日），出生於嘉興清波門外白苧村。他名「陳群」，是表示對其外祖母陳實的感恩之情。雍正十三年（1735），他在請求皇帝貤封其外祖母的〈懇請貤封疏〉裡，談到其中的緣由。《香集》記：「竊臣幼嬰疢疾，孤露無依。外祖母陳實憐憫之，見臣失乳，恐旦夕不保，遂從繦褓中抱與俱歸。延醫調治，百計生全，筆難罄述。自一歲至八歲，無日不在提攜之內。臣年七、八歲時，以臣為錢氏宗子，割愛遣歸居，無何陳亦即世。臣以撫育之恩，分難遺棄，日夜號泣，幾不欲生。時臣祖年八十餘，病臥床第間，鑒臣斯志，命臣於名字內得存『陳』字，以志不忘此。臣『陳群』所由名也……。」[180] 錢陳群的弟弟們則仍按照傳統的習俗，取單字名，大弟名峰、二弟名界。

錢陳群一生走的是「學而優則仕」、光宗耀祖的官宦之路，他在《香集》中回憶了如何在母親陳書的督促下刻苦學習的情景：「不孝少居鬧市，習嬉戲，讀書不能沉潛，又自恃資性，輒事強記。繼而陶先生（私塾先生）即世。所居讀書處，有樓三楹。太淑人在樓下紡織聲相答，或

聞讀書聲輕浮，嘗潛登梯級覘之，則不孝弟兄俱越席以嬉讀成誦書塞責也。於是大撻至流血。數月又如之，一日召不孝於家廟中跪，竟日不令飲食。太淑人亦痛哭自責，絕食者兩日。不孝泣曰：『請母勿自傷，兒自是當攻苦讀書矣。』乃手錄朱子讀書法數則，榜於座隅，置《字彙》等書於紡車旁曰：『是吾師也。』並命不孝課兩弟。不孝每夜讀《易》一卦，據所見疏之，太淑人手自披閱。……」[181] 雍正三年（1725），錢陳群請海寧鄭璵畫了幅《夜紡授經圖》，表現的正是其母督促他們兄弟學習的情景，以作紀念。

錢陳群在母親陳書的嚴厲教誨下，憑藉聰慧和矢志不渝的刻苦攻讀，很快便實現了「學而優則仕」的理想。他八歲讀四書，一日四十行；九歲讀《尚書》，一日一百二十行，皆數遍成誦；十一歲時便已顯現出超眾的文采，曾即興賦五言〈積雨詩〉一首，令嘉興名士朱彝尊、彭孫遹、李士良等人讚歎不已；十四歲舉童子試，得第一；十六歲舉縣試，再得第一；十七歲以優貢生資格入國子監。康熙六十年（1721）考中進士（二甲六名）。從此，他深得雍正和乾隆皇帝的賞識，不斷擢升，尤其被乾隆皇帝頻頻委以重任。如乾隆三年（1738）任順天府學政，命南書房行走；乾隆六年（1741）任太僕寺卿；乾隆七年（1742）任內閣學士、刑部侍郎、殿試閱卷官、《大清會典》副總纂官；乾隆八年（1743）任刑部左侍郎、經筵講官；乾隆十年（1745）任會試副主考官、殿試閱卷官；乾隆十二年（1747）任江西鄉試主考官；乾隆十五年（1750）再任江西鄉試主考官；乾隆十六年（1751）任殿試閱卷官，首次扈從南巡。直至乾隆十七年（1752），年屆六十七歲的他才引疾歸鄉，優遊故里，結束了長達三十餘年的官宦生涯。

錢陳群任職期間，參與編纂了《大清一統志》，之後又與沈德潛總纂了清前期重要的政令會典和歷史文獻《大清會典》。

錢陳群在出任順天府學政、鄉試主考官和會試副主考官時，為清政府發現和培養了阿桂（1717－1797）、紀昀（1724－1805）、錢大昕（1728－1804）、翁方綱（1733－1818）等一批棟樑之才。

錢陳群任職期間，還積極出謀獻策，其上疏的〈建議朝廷疏請廣勸種植樹木〉、〈疏請嚴治匿名揭帖〉等請奏章，多被雍正、乾隆皇帝准奏。雍正皇帝曾經多次在群臣面前稱錢陳群是「安分讀書人」，「不獨文章好人也好」；私下裡則對錢陳群說：「我早知汝不負我也」，以示對他的信任。錢陳群因為知識淵博，精於詩詞書法，常年在南書房行走，所以也與乾隆皇帝結下了深厚的君臣之誼。他每每有佳作獻呈，乾隆皇帝必親筆回贈，並以「故人」相稱，對此，于敏中在為錢陳群所撰的〈墓誌銘〉

中，特別加以提到：「賜詩必並稱曰『大老』，屢曰『故人』。」[182] 錢陳群因病告退鄉里，乾隆皇帝則特批准他仍享受原職俸祿，由此可見乾隆皇帝對錢陳群的厚愛不同一般。本書「引子」所記錢陳群被恩賞於宮中騎馬之事，便是一例。

錢陳群卒於乾隆三十九年（1774）春正月初七日午時，享年八十九歲，同年十二月，葬在武原生坊南化城之沈蕩鎮的韋馱蕩。乾隆皇帝聞之逝世後，痛苦不已，特意為他的喪事頒詔旨、賜賞銀等，給予了他很高的評價：「在籍加刑部尚書銜錢陳群老成端謹，學問淵醇……優遊林下者二十餘年，為東南縉紳領袖……儒臣老輩中能以詩文結恩遇、備商榷者，沈德潛故後惟錢陳群一人而已……今驟聞溘逝，深為悼惜，著加恩晉贈太傅，入祀賢良祠，並於浙江藩庫內賞銀一千兩經理喪事。」[183] 並賜諡「文端」。數年之後，乾隆皇帝又將錢陳群列為自己的五詞臣之一。

乾隆朝大學士嵇璜在為錢陳群撰寫的〈神道碑銘〉中，記述了其子孫的情況：「子七人，汝誠戶部侍郎、汝恭安慶府同知、汝愨太學生、汝隨平羅縣縣丞、汝豐中牟縣知縣、汝弼增貢生、出嗣汝器欽賜舉人。女子九人，孫男十五人，孫女十四人，曾孫二人。」[184] 雖然錢陳群的子孫眾多，但其中沒有以擅繪事而聞名者。錢陳群的九個女兒不知名號，《年譜》只記載她們分別嫁與程國祥、蔣日炳、姜廷槐、朱鑒昌、蔣大勳、王汝璧、李秉衡、王興元、盧閭。他們作為與錢家門當戶對的文人，其中倒不乏工於畫者。如王汝璧曾「繪《長水讀書圖》」[185] 等。

2、畫學鑒賞及交遊活動

錢陳群一生為官，不以擅畫聞世，但他始終與繪畫保持著親密接觸，處於書畫鑒藏與創作的文化圈內。他在鑒藏上，與清初最有影響力的民間收藏家安岐交往頻繁，同時又與擁有數萬件繪畫藏品的乾隆皇帝保持著十餘年的君臣之交。這使他有機會目睹了許多名品佳構，開闊了視野，增強了繪畫的鑒賞能力。

錢陳群與安岐的交往見於《年譜》的記載。康熙五十九年（1720），錢陳群「舉兩世葬事，既竣，無以為養。乃復北上，仍客津門。麓村安氏精鑒賞，凡樺李項氏、河南卞氏、真定梁氏所蓄古跡，均傾貲收藏，圖書名繪，甲於三輔。聞公至，悉出珍秘，求品第甲乙，且從公學詩授書法。公因得流覽鑒廚，遇前賢名翰，輒心摹手追，下筆神似。」「麓村安氏」即安岐（1683－？），字儀周，號麓村，別號松泉道人，天津（一說是朝鮮）人。以經營鹽業為主，家資巨富。曾將相繼謝世的著名鑒

藏家「槜李項氏」、「河南卞氏」、「真定梁氏」所藏精品「傾貲收藏」，其儲藏之豐甲於一時，著《墨緣匯觀》，為同行所推重，稱他為「**博雅好古之士**」。安岐除精於鑒藏書畫外，還好舉辦雅集活動，各地名流大儒到天津後，都喜歡在他的宅園內品書論畫，吟詩譜詞。一時間，其宅園與查為仁的水西莊成為天津地區南北文人聚集之地。名重一時的史學家及詩壇領袖，如陳儀、英廉、陳元龍、杭世駿、吳廷華、萬光泰、厲鶚等，或往來於水西莊，或寄居於安岐家。錢陳群每每由老家嘉興北上京師，於路過天津時，常在安岐家停頓數日，感受那裡賓主聚首的文化氣息。

擅長詩文及書法的錢陳群在安岐家受到了最高的禮遇，正如《年譜》所記，他向安岐等人傳授寫作及書法創作的筆法，安岐則「悉出珍秘，求品第甲乙」，這無疑表明了當時的錢陳群已具備一定的鑒賞能力，否則深諳鑒藏之道的安岐不會「悉出珍秘」，讓他來品評優劣。錢陳群在鑒賞活動中，通過「流覽鑒廚」進一步增強了書畫鑒賞能力，也加強了對繪畫技法、傳派、畫家的瞭解，這對其繪畫素養的提高有著巨大的幫助。更為重要的是，好客的安岐還為錢陳群提供了臨摹古畫的機會，令他「遇前賢名翰，輒心摹手追」，這又進一步提高了錢陳群動手臨摹的實踐能力，有助於他從運筆施墨中領會前賢們的創作真諦。從文中所記「下筆神似」可知，青年時期的錢陳群就已擁有一定的繪畫功底，否則不會達到其摹品與原物「神似」的地步。

乾隆皇帝對繪畫的偏好，也使得錢陳群在宮中為官期間，與繪畫保持著近距離的接觸。乾隆皇帝是中國歷史上最大的皇族收藏家，他對書畫珍玩的喜愛、嗜好，曾使大量藝術珍品匯入宮中，乾隆時期，內廷收藏的歷代法書名畫曾達數萬件之多，存世的晉、唐、宋、元名畫幾乎搜羅無遺，可謂盛極一時。

乾隆皇帝比錢陳群小二十五歲，他們君臣共事十七年，彼此間惺惺相惜，互為知己。有時，乾隆皇帝令人將宮中的古畫取出數件，邀請錢陳群、沈德潛等文臣一同欣賞；有時，乾隆皇帝還恩賜錢陳群在他的藏畫上題詩作跋，如他曾讓錢陳群和沈德潛在元人黃公望款的《富春山居圖》上寫跋。雖然這件畫作後來被證明是件贗品（世人稱為「子明卷」），但是在當時乾隆皇帝的眼中，它可是一件無價之寶。有時，乾隆皇帝將自己的御筆畫作賞給錢陳群，使之直接感受到來自帝王的畫風。如乾隆二十五年（1760）恩賞御筆《橋梓圖》及御筆《仿文徵明畫》；乾隆二十九年（1764）恩賞御筆《石芝圖》；乾隆三十五年（1770）恩賞御筆《雀梅圖》一卷等。

錢陳群在官、私藏家們的薰陶下，也開始有意識地進行書畫收藏。

他在退隱還鄉後，曾給畫家董邦達寫過一封求畫收藏的信，寫道：「曾拜惠《朱竹》一箋為懷袖珍玩。昨為好事者乞去，尚能再寄小幅一紙為娛老清供。……」[186] 張庚在《國朝畫徵錄・續錄》中也記有錢陳群如何向鄒小山藉機索畫之事：「……少司寇錢香樹嘗偕小山遊盤山，時杏花盛放。香樹出藏紙索寫《盤山杏花圖》。小山即於花下點染屋宇垣墉，山嵐花氣，一一入妙。」[187] 錢陳群不光收藏同輩畫家們的作品，也收藏古代的名品佳作。他是如何收藏的不得而知，只知《年譜》記乾隆二十六年辛巳（1761），時逢皇太后七旬萬壽，當時已退隱在家九年的錢陳群特意進京恭祝，其獻禮中便有他的藏畫：「公恭進唐張南本畫《華封三祝圖》。」此年譜又記：乾隆三十五年庚寅（1770）八月，時逢乾隆皇帝六旬萬壽，「公恭進《千文頌》附呈王淵《梅雀報春》橫卷。」[189]

錢陳群與繪畫的近距離接觸，還表現在他始終處於書畫創作的文化圈內，與許多書畫家有著密切的交遊往來。其中既有與之有血緣關係的母親陳書、祖父錢瑞徵以及弟弟錢界，也有與之意趣相投的文人，如張庚、查慎行、仇兆鰲等人，還有與之一同謀職於朝廷、兼有擅繪之長的官宦畫家，如蔣廷錫、董邦達、鄒小山等人。

錢陳群自幼受親屬擅繪的影響，所以很早便步入了這個文化圈。《年譜》記少年時的錢陳群：「（康熙）三十六年丁丑十二歲……一日，王父畫《墨松》，命（錢陳群）題識，信筆獻詩云：『攜來一疋胡威絹，寫出千枝陶令松』。王父稱善。」[190] 此段雖是讚賞十二歲的錢陳群能「信筆獻詩」，具有聰慧敏捷的文思，但從中也透露出他從小所處的畫學環境，即隨時能觀摩祖父錢瑞徵作畫，受其薰陶，已經具備一定的審美能力，所以他寫出的詩能貼近畫意，博得其「王父稱善」。

在這個文化圈中，錢陳群與張庚的交遊時間最長。他們彼此相差一歲，從小便在一起讀書識字，有著同窗之誼。《年譜》記：「廉江公命張浦山徵士（庚）與公同塾讀書。《年譜》殘稿云：『是歲仍從陶先生學。廉江公以同里張徵士（庚）少孤奉母孝，與公年相若，命同肄業』。」[191] 錢陳群與張庚年長後雖然選擇了不同的人生道路，一個出仕為官，一個布衣逍遙，但是彼此間的友情仍持續到晚年。《年譜》記：「公少與張瓜田徵士（庚）同學，切劘最久。陳太夫人撫之如子，暇輒教以畫法。至是往還唱酬，晚交益密。」[192] 從張庚晚年為安慰錢陳群失弟之痛，而「追繪」《桐蔭把卷圖》也可略見一斑。錢陳群題此圖：「予與瓜田讀書其下，兩弟皆肩隨焉。今五十餘年，兩弟先後歸道山，瓜田見予痛不能釋，追繪是圖，灑淚題之。」[193]

在錢陳群與張庚吟詩會酒、切磋學問，情同手足的交往中，既擅畫

圖44
清 錢陳群《癸巳春帖子詞》卷（局部） 1773年 紙本墨筆 17.2 x 107.6公分 北京 故宮博物院藏

又工畫學理論的張庚，對錢陳群的繪畫創作有一定的幫助與影響，錢陳群對張庚的畫藝水準也極為認可。晚年時臨摹張庚的《柚圖》便是一例。

　　目前還沒見到署錢陳群款的畫作傳世，但是據《年譜》記載，錢陳群還是曾進行過繪畫創作。如前所述，他曾在安岐家「遇前賢名翰，輒心摹手追」，臨摹古畫。此外，他在乾隆二十二年（1757年，七十二歲）時，有過兩次畫事創作。一次是他摹張庚的《柚圖》，《年譜》記：「盛孝廉省親於粵東官舍，啖柚而甘，取其子歸而種之。十數年成樹。今年結柚二，大可受升許，徑二圍，有奇視粵產有加焉。柚，橘類也。橘逾淮而枳，柚遷地而橙。獨此柚越五千里不殊本性，見者異之。孝廉以其一餉予，又以其一遺張瓜田外史，明日，張為圖，所遺者作詩識之，攜以示予。予不能畫，乃展張畫於几，諦視三日，信筆摹之。」[194] 另一次是他為好友盧雅雨（名見曾）[195] 畫《松梅圖》：「盧雅雨都轉於丙子暮春製屏十二，畫者皆年七十以上，致絹乞公畫，公為畫《松梅》。」[196]

　　錢陳群現存的書法作品很多，與畫相比，其詩文、書法更為有名。其書法擅作行書體，筆致圓潤而少露鋒芒，意趣蘊藉含蓄。筆法飄縱、妍媚動人，從中透露出深厚的書學功底。北京故宮博物院藏有他八十八歲立春時節進獻給乾隆皇帝的《癸巳春帖子詞》卷【圖44】，此卷上書五絕一首、七絕二首，應是他現存創作中時間最晚的一件作品，筆力猶為工穩，實屬難得。乾隆皇帝拿到該應制頌聖之作後，十分高興，諭令在詞卷上鈐「乾隆御覽之寶」、「乾隆鑑賞」、「三希堂精鑑璽」、「宜子孫」等諸方璽

印，同時論令在《石渠寶笈》著錄。

　　錢陳群的書法主要集中在北京故宮博物院，絕大部分是清宮舊藏之物，除《癸巳春帖子詞》卷外，還有他書寫的記乾隆皇帝弘曆巡幸各地的詩冊，如《幸盤山各體詩》冊、《幸木蘭古今體詩》冊、《幸熱河各體詩》冊、《幸熱河各體詩》冊、《避暑山莊百韻詩》冊等；亦有他恭和乾隆皇帝的詩冊，如《和弘曆詩》冊、《和弘曆東巡記》冊、《和弘曆熱河詩》冊、《和弘曆避暑山莊各體詩》冊等；也有他為乾隆皇帝代筆抄錄的御製詩，如《書御製紀恩堂記》冊、《書御題鄒一桂畫詩》冊、《書御製巡幸天津詩》冊等；以及他與宮廷畫家合作的成扇，如《錢陳群書蔣廷錫梅花》成扇【圖45】、《方琮山水錢陳群書詩》成扇、《方琮山水錢陳群書瑞樹歌》成扇、《王炳畫山水錢陳群書遊金山寺詩》成扇、《王炳畫山水錢陳群書雨中游平山堂詩》成扇、《徐揚畫人物錢陳群書柳條邊詩》成扇、《徐揚畫山水錢陳群書長江夕照歌》成扇、《錢陳群書玉盤謠董邦達山水》成扇【圖46】、《錢陳群書花門行錢維城畫山水》成扇【圖47】等等。此外，還存有錢陳群寫給友人的信劄，如《致懋德兄弟手劄》冊、《致固廬劄》冊等。從錢陳群的這些書法作品中，也可以看到他與許多畫家尤其是宮廷畫家相交遊的蹤跡，他們在宮廷皇權的授意下，甚至還有書畫互應的合作。

圖45
清 錢陳群《書蔣廷錫梅花》成扇 紙本墨筆 16.7 x 45.5公分 北京 故宮博物院藏

圖46
清 錢陳群《書玉盤謠》（題於董邦達《山水》成扇）紙本墨筆 16.2 x 47公分
北京 故宮博物院藏

圖47
清 錢陳群《書花門行》（題於錢維城《畫山水》成扇）紙本墨筆 16.3 x 47.1公分
北京 故宮博物院藏

伍. 錢氏家族其他畫家

錢氏部分成員的畫名雖不若陳書顯赫，
但在錢氏繪畫藝術的影響上，
仍起著積極的作用。

　　在錢氏家族成員中，還有一些人雖然畫名沒有陳書、錢載、錢維城等人顯赫，但他們作為錢氏家族的成員之一，對擴大錢氏家族的繪畫藝術影響，仍是起著積極的作用。

一、錢瑞徵家族

　　錢瑞徵家族是錢氏家族繪畫創作中最重要的生力軍，該家族不僅擁有錢氏家族在繪畫上最具代表性的人物陳書，同時還擁有在政治上與宮廷有密切聯繫的錢陳群。因此，錢瑞徵家族對錢氏家族藝術形象的樹立和藝術影響力的擴大，起著不可低估的作用。

1、錢瑞徵

　　錢瑞徵字鶴庵，一字野鶴，號髯翁（一作髯公），錢綸光父，陳書的公公。生於明萬曆四十八年（1620），卒於康熙四十一年（1702），享年八十三歲。他面對明清兩朝之際動盪不安的社會，頗想有所作為，但卻仕途坎坷，直至康熙二年（1663）四十四歲時才考中舉人。他於是由兒子錢綸光陪伴著，在遠離家鄉的陝西西安，擔任著官職低微的教諭文職。他對自己的職責盡心竭力，毫不懈怠。《年譜》記：「鶴庵以舉人授西安教諭，持行嚴謹，訓士必以禮法，尤勤講課，所拔名士，皆先後成進士。」[197]
　　錢瑞徵興趣廣泛，詩文、書畫及篆刻樣樣涉獵。其書法既學唐人顏真卿筆法，字體結構於端莊中不失張揚之勢，同時又法趙孟頫的筆意，注重字形結體的寬博沉穩，以及運筆的酣暢與圓潤。其繪畫好作松石題材，筆墨揮灑自如，獨抒性靈而又不失雅致。畫畢，或將作品送友人把玩，或自家收存。因此，當錢瑞徵過世十年後的康熙五十二年（1713），錢載初到錢家時，還能見到錢瑞徵的畫作留存，於是在其《籜石齋文集》中有「高叔祖髯公畫松」之記。錢瑞徵的印章篆刻，在家中也有所保留。其孫子錢陳群在乾隆十七年（1752）致仕在籍後，曾將錢瑞徵生前篆刻的「瑞日祥雲」、「和風甘雨」二枚印章作為新年貢品，敬獻給乾隆皇帝，受到了皇帝的賞識。乾隆皇帝為此還巧借印文，作了首祝願新春佳兆的詩，曰：「迎春貼子進南方，先以家藏古篆章。『瑞日祥雲』兆歲美，『和風甘雨』卜農慶。休徵敢謂時斯應，善頌還嘉規不忘。願共吾民沐新社，春祺甚甚萃方昌。」錢瑞徵的詩作有《忘憂草》、《南樓詩草》傳世。

　　應該說，錢瑞徵是位博學多才的文士，可是他的藝術水準，與才華橫溢的江浙一帶文人相比還略顯不足，因此在他生前死後並沒有引人注目。他的社會影響，遠不如他性格耿直的堂兄錢嘉徵。

　　錢嘉徵（1589－1647），字孚於。明熹宗天啟元年（1621）中順天副榜，充貢留北京。他目睹宦官魏忠賢獨斷專權，倒行逆施，極為憤懑。明思宗稱帝後，錢嘉徵遂上疏劾魏忠賢十大滔天罪狀，每條罪狀下均列事實，要求皇帝將魏忠賢繩之以法，以雪天下之憤。他與當時嘉善地區的魏大中 以反對魏忠賢而受到了世人的敬重與愛戴，享有較高的聲譽。

2、錢元昌

　　錢元昌是錢瑞徵家族早期繪畫創作階段中頗為重要的一員。他生於康熙十五年（1676），卒於乾隆十九年（1754），字朝采，號埜堂，又號一翁，浙江海鹽人。從輩份上排，他是陳書的族孫，即陳書之子錢界的族侄，但實際上他只比陳書小十歲，而比錢界大三十歲左右。他與錢陳群家的關係屬於遠親，因此錢載在回憶初到錢家，感觸錢家「諸從無不工畫，其時實有家風矣」時，也將錢元昌歸在錢家擅繪者之列，與陳書的公公「高叔祖髯公」錢瑞徵、女兒「馮氏祖姑名壽」馮壽，以及陳書的三子「施南叔祖」錢界並列。其曰：「載六歲，曾叔祖廉江公攜之上學堂，是年始至中錢祖居，見太夫人畫。其時港北埜堂世父以花卉名，高叔祖髯公畫松、馮氏祖姑名壽，幼即學太夫人花卉，施南叔祖暨承啟堂東西諸從，時皆見其作畫。」[199]

　　錢元昌因為與錢陳群家的親屬關係，所以與同樣為錢家親屬並小他十歲的張庚相識，並且結下了深厚的友誼。也因此，見於文獻中對錢元昌的記載，以張庚所著的《國朝畫徵錄》最全面、最具有可靠性和文獻價值。書中記錢元昌：「天資穎敏有雋才，工詩善書畫，弱冠即以三絕名京師。好作折枝花，其法得自南沙而獨行己志，能以拙取媚，以生取致，超脫矜貴，饒書卷氣。」[200] 又記錢元昌：「嘗為余作《折枝牡丹》，題云：『象形者失形，守法者無法。氣靜則神凝，意淡則韻到』，誠名言也。」[201] 並記：「埜堂於山水雖不畫，然論『六法』，能入微妙。」[202] 由此可見，錢元昌不拘所學，在宗法蔣南沙（即蔣廷錫）的基礎上，能「獨行己志」，追求「超脫矜貴」的書卷氣。他關於花卉畫「象形者失形，守法者無法」的見解也十分深刻。

　　《國朝畫徵錄》記：錢元昌「平生少有許可，惟推張石樓為知畫理者。」[203] 張石樓名嶔，初名崟，泰州人。《國朝畫徵錄》記他：「美丰姿

雅，好古玩器。名公卿多折節交之。以資為郎當授州牧，後竟不仕，畫
筆最有聲。」[204]

　　錢元昌流傳至今的畫作並不多，他在康熙四十一年（1702）考中
舉人，官貴州督糧道。其職責是「掌監察兌糧，督押運艘，而治其政
令」，該官職雖然不大，但事務性的工作繁多，因此他任職後再難以抽
出時間創作，每當有人求畫時，便找人代筆，為此，《國朝畫徵錄》記他
「筆墨應酬，多倩筆矣」。[205]

　　目前，北京故宮博物院藏有錢元昌《蔬菜圖》冊【圖48】和《梅花山
茶圖》軸【圖49】。《蔬菜圖》冊本幅無款識，鈐白文長方印「取□同學
翁」和朱文方印二：「埜堂」、「元昌」。畫頁對開題《玉堂詩話》一則，
記宋太宗命蘇易簡講《文中子》「楊素遺子《食經》，羹藜含溲」之事，
署款：「己丑十月埜堂錢元昌並書」，下鈐「元昌之印」白文方印、「朝
采」朱文方印。「己丑」是康熙四十八年（1709），錢元昌時年三十四
歲。畫面構圖極其簡單，其主體是以花青色暈染的三、二片菜葉。葉片之
間繪一株小黃花，不僅點綴了畫面，而且以暖色調增強了畫作的亮度。葉
片下方是以墨筆點畫的一排小草，它們以厚重的色調和大面積的排列，對
畫面起到了穩定的作用。

3、錢界

　　錢界是陳書的三個兒子中，唯一被畫史記載曾從陳書學過畫的兒
子。錢界字主恒，號曉村，陳書第三子，錢陳群、錢峰之弟。《年譜》記
錢陳群六歲時，「是年公弟主恒先生（界）生」，[206]因此錢界應比錢陳群
小六歲，生於康熙三十六年丁丑（1697），比二哥錢峰小二歲。

　　錢界兄弟三人自幼在陳書的嚴厲督促下刻苦讀書，陳書和私塾先生
根據他們年齡的差異制訂了不同的學習科目，如當十歲的錢陳群被授以
《春秋》時，錢峰被授以《孟子》，錢界則被授以《小學》。兄弟三人經
過數年的發憤用功，學業大進。錢陳群言他「年十五粗通《五經》，弟峰
年十三能背誦《四經》，弟界年十一熟《三經》。……」[207]《年譜》中曾
記有錢界如何與兩位兄長發憤於南樓的情景。他們為了專心攻讀，命人將
上下樓的梯子去掉，一日三餐用繩索吊上去，除夕時方能下樓，其意志與
毅力令人敬佩。

　　錢界於雍正七年（1729）以諸生舉授醴泉知縣，他曾由兄長錢陳群
保舉，任寶雞、吉水、廬陵等縣的知縣，於乾隆二十三年（1758）正月卒
於施南府同知任上，享年六十二歲。他為政期間政績清明，受到百姓的擁

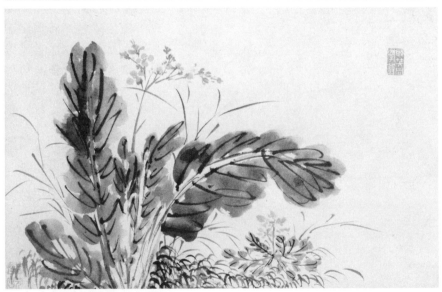

笑而然之
　右王荋詩話一則巳丑
十月墅堂錢元昌并書
欲作冰壺先生傳因循未果上
界儻廚鸞脯鳳胎殆恐不及屢
藎盂連茹㽻根臣此時自謂上
半呴燥中進明月殘雪中覆二
美臣憶一夕塞甚擁爐痛飲夜
無豈味適口者珍臣知藎汁為
說上司尚食品何物冣珍對曰物
有楊素遺子食經美藎舍糜之
宋太宗命藎易簡講文中子

圖48 清 錢元昌《蔬菜圖》冊 1709年 紙本設色 18.3 x 28.5公分 北京 故宮博物院藏

戴。卒後，埔圻百姓為他立祠祀之。[208]
　　錢界與錢陳群和錢峰不同，他除了像他們一樣在父母的督促下刻苦讀書，準備參加科舉考試外，他還對母親陳書的繪事創作十分感興趣，平日裡也喜歡繪繪花花草草。陳書見狀十分鼓勵，常教他一些筆墨用法，

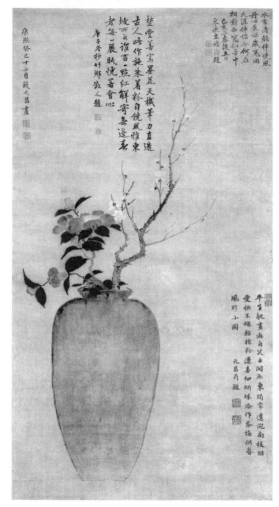

圖49
清 錢元昌《梅花山茶圖》軸
絹本設色 95.5 x 51公分 北京 故宮博物院藏

他因此而成為錢家直系中唯一受過陳書親自指點者。《年譜》記:「界工繪事,得母陳之傳,與同郡張庚並稱……」,但錢界由於科舉考試的壓力,沒能持之以恆地堅持繪畫。《墨林今話》記:「錢曉村界字主恒,香樹司寇胞弟。幼習寫生,不竟其業。」[210] 不過,錢界始終沒放棄對繪畫的偏好,他成年後,一旦有空閒,仍不免操筆施墨進行創作,見到心儀之作時,還主動臨摹,廣泛學習。蔣寶齡記當錢界見到元代著名畫家倪瓚繪製的細竹怪石時,「愛而習焉」;又記他的竹石畫「生硬多逸致,絕無煙火氣。披賞間令人心氣俱靜。」[211] 顯然,他掌握了倪瓚的畫風特點,從而表現出與倪瓚相同的「令人心氣俱靜」的審美意趣。此外,錢界還能繪梅花和水仙,《國朝畫徵錄》言:「界,亦善花草。」《墨林今話》記:「吳竹堂進士見其作水仙、梅花,亦云:『疏著淡墨清芬絕塵。』」[212] 這當與陳書的畫風相同。

4、錢與齡

錢與齡是專學陳書花鳥畫法、並對陳書的繪畫藝術崇拜至極的女性

畫家。她字九英，錢汝恭女，錢陳群的孫女。她的生卒年僅見於吳藕汀《近三百年嘉興印畫人名錄》，其云：「錢與齡，字九英。嘉興人。錢陳群孫女。吳江蒯嘉珍室。道光七年卒，年六十五。」「道光七年」是1827年，由此向前推六十五年，錢與齡應生於1763年，此時陳書已過世二十七年。

錢汝恭是錢陳群次子，曾任江蘇鎮江府丹徒縣知縣。其管教子女甚嚴，要求他們刻苦讀書，積極參加科舉考試，以謀取官名。為此，他在家中建有模仿科舉考場的貢院號舍數間，每年鄉試、會試的日子，幾個兒子都要進「模擬考場」，就連年僅十二歲的小兒子也不例外。最終其四個兒子中，錢豫章、錢開仕、錢福祚三人先後考中進士，錢復考中舉人。錢汝恭要求女兒錢與齡也要學有所長，像其祖母陳書那樣成為一名畫家，因此他鼓勵錢與齡從小就操習筆墨，進行繪畫訓練。

錢與齡在繪畫上雖然沒有得到陳書的直接教誨，但是她在藝術創作上始終沒有離開陳書的影響。她所聞是人們對陳書繪畫藝術的高度讚譽，所見是家族中保存的陳書畫作。因此，她自幼以陳書的筆墨藝術為自己學習的目標，為了表示對陳書的敬仰之情，還請著名文人馮金伯為她的畫室題寫匾額，曰「仰南樓」。

錢與齡年長後嫁給吳江蒯嘉珍為妻。蒯嘉珍，生卒年不詳，字鐵崖，江蘇吳江之犁里人。工詩文，能書畫，曾任廣西太平府同知，因官運不暢，未滿四十歲便退官隱居。此後，他每日與錢與齡陶冶於筆墨之間，筆墨相長，其樂融融。《墨林今話》記：「嘉珍閨中唱酬之暇，以繪事相娛樂」，並記蒯嘉珍晚年的畫風是「落拓不羈，畫筆愈形奇特」。[213]

錢與齡工於花鳥寫生，且專學陳書的畫法，在臨摹的基礎上，又拜曾得到陳書真傳的錢載為師，畫藝日進。在她不懈的努力下，終於達到酷似陳書筆意的地步。《墨香居畫識》評其畫：「工寫生，酷摹曾王母筆意。又得從兄籜石宗伯指授，藝日益進。」[214]《墨林今話》評其畫：「夫人寫生尤清逸，絕去閨閣纖媚柔弱之態，從兄籜石侍郎亦極稱之。尺幅寸縑得者珍為瑰寶焉。」[215]

目前，錢與齡的傳世作品見北京故宮博物院藏《千岩紅桃圖》軸【圖50】、蘇州市文物商店藏《雜畫圖》冊（二十四開，紙本設色，尺寸不詳）等。

5、錢楷

錢楷是錢瑞徵家族後裔中最有影響力的畫家。他字宗範，號裴山，一作棐山。生於乾隆二十五年（1760）（《藝林年鑒》作1757年）。他的

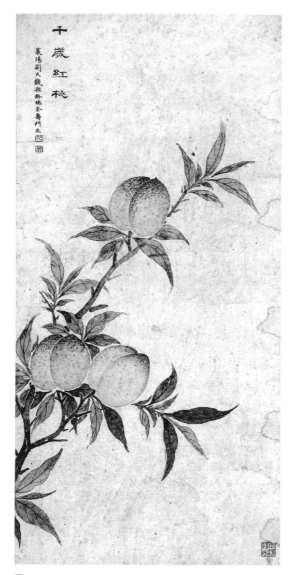

圖50
清 錢與齡《千岩紅桃圖》軸 紙本設色 65.3 x 31.2公分
北京 故宮博物院藏

曾祖是陳書的次子錢峰，祖父是錢汝鼎，父親是錢浚。《歷代畫史匯傳》記他嘉慶十七年（1812）卒於任上，享年五十餘歲。生有一子，名承志，一女名德容。

錢楷自幼機敏聰慧，苦讀群書，順利地通過了不同級別的科舉考試：乾隆三十六年（1771）縣學生；乾隆四十二年（1777）選貢；乾隆四十八年（1783）順天鄉試舉人；乾隆五十四年（1789）考中二甲進士第一，從此正式步入仕途，時年不過三十餘歲。《清史稿》記他中進士後一直擔當重要官職，如翰林院庶起士、散館改戶部主事、充軍機章京。嘉慶三年（1798）典四川鄉試，督廣西學政，回京仍直軍機。後又遷禮部郎中，調刑部，甚受眷遇。截取京察當外用，予升銜留任。十一年歷太常寺少卿、光祿寺卿；十二年授河南布政使；十四年任護理巡撫，暫署河東河道總督。擢授廣西巡撫、尋調湖北。

錢楷一生為官，公務繁忙，但是在書畫上亦頗為用心。其書法工於篆書和隸書，繪畫工於山水。到了錢楷這一代，以陳書為首的錢家畫學傳統已到了衰微至無的地步，所以他在筆墨上便已缺少親炙家學的機會，而

圖51 清 錢楷《靈岩山圖》冊 1808年 紙本墨筆 26.2 x 38.7公分 北京 故宮博物院藏

完全憑自己的興趣進行摹仿和學習。

　　錢楷在山水畫上，法宋元人筆意以及清代王鑒、王原祁的筆墨，與二王不同的是，二王強調筆墨技法，主張筆筆有古意，以元人筆墨，運宋人丘壑，澤以唐人氣韻，乃為大成。而他在承襲傳統筆墨的同時，還注重寫生。據文獻記載，他在典試蜀中時，曾遍寫所經山水，曰《紀勝圖》，將所見的名山勝水，一一用畫筆描繪下來。

　　錢楷的山水，運筆沉著穩健，施墨淡而厚，實而清，特別強調文人畫的書卷氣，從北京故宮博物院藏其《靈岩山圖》冊[216]及《松溪山閣圖》軸[217]可見一斑。《靈岩山圖》冊【圖51】近景繪山石坡地，其上林木相伴而生。中景繪塔廟隱現的山澗谷地和孤舟靜水。遠景繪突兀起伏的數座山峰。全幅乾筆濕墨並用，景致前後錯落，留白處的雲氣則起到了貫通細碎景致的作用。款題：「攜得江南好山色，合仿米家書畫船。靈岩咫尺我未到，夢游恍惚如雲煙。嘉慶戊辰三月鹵差城行舍，為松嵐同年大兄擬寫《靈岩山圖》，漫識裴山小弟錢楷。」下鈐朱文方印「悲盫」。左下角鈐朱文長方印「大雅」。「戊辰」是嘉慶十三年（1808），錢楷時年約四十九歲。由款題可知，錢楷沒有到過蘇州的名勝靈岩山，而是根據自己的想像創作了此圖。雖然這件畫作並非具象寫實之作，但是卻畫出了他心目中靈岩山煙雲飄緲的溫濕地貌，同時也帶有文人畫逸筆草草、不求形

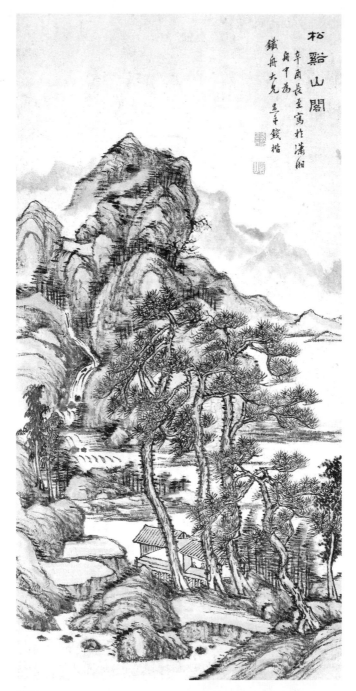

圖52
清 錢楷《松溪山閣圖》軸 1801年 紙本設色 80 x 38公分 北京 故宮博物院藏

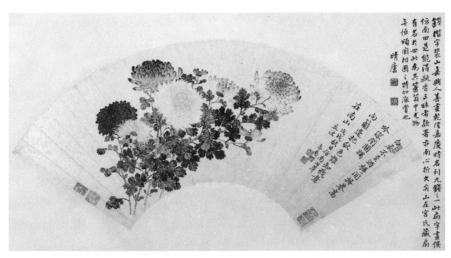

圖53 清 錢楷《菊花圖》扇 1778年 紙本墨筆 18 x 52.5公分 北京 故宮博物院藏

似、聊以自娛耳的特徵。《松溪山閣圖》軸【圖52】是錢楷四十餘歲創作的山水畫，款：「松谿山閣，辛酉長至寫於瀟湘舟中，為鐵丹大兄。愚弟錢楷。」「辛酉」是嘉慶六年（1801），錢楷時年應在刑部尚書任上。此圖老辣自如的筆墨，顯現出錢楷在中年時期已具備了較深厚的傳統畫學功底。

　　在花卉創作上，錢楷則更加遠離了自陳書始專仿於陳淳筆墨的家學畫風，而是追求畫壇時尚，以惲壽平的寫生花卉法作畫。這從他於乾隆四十三年（1778）所作的《菊花圖》扇【圖53】[218] 得以看出。此圖表現的是惲氏最常創作的菊花題材，繪紫、紅、白三色菊花爭芳鬥豔的景致。色調鮮亮明快，畫面洋溢著歡快的喜慶氣氛。花為雙鉤填色，在極工中求意趣，葉為沒骨暈染，不用筆鉤線，直接上色點染，具有典型的惲氏沒骨法風格。此圖的款字也完全學惲氏的筆法，即在宗褚遂良書風的基礎上，得纖疏清逸的意趣，從而與其高雅秀邁的畫風相得益彰。此圖的表現主題是惲壽平的七言詩意，畫扇左側墨題：「白衣不至酒尊間，掩卷高吟深閉關。獨向籬邊把秋色，誰知我意在南山。」署款：「戊戌秋日仿南田草衣法。亦南楷。」下鈐白文方印「楷」和朱文方印「亦南」，引首鈐白文長方閒章「游於藝」。此圖從畫風到書風、再到意境，已是一派毗陵風采，而已絕少秀水氣息。

　　此圖的鑒藏印有三方，其中有徐郙（字頌閣，歷任禮部侍郎、禮部尚書等職）鈐「頌閣心賞物」等印。畫扇的裱邊有惠均（字孝同，號松

溪、晴廬、柘湖等，湖社畫會理事）介紹錢楷和此畫的墨題，下鈐「孝同秘玩」印。

6、錢泰吉

錢泰吉是錢瑞徵家族中熱衷於學術教育者，在書法上有一定的修養。他字輔宜，號警石、深廬。出生於乾隆五十六年（1791），是錢陳群的曾孫、貢生，官海寧訓導近三十年，日與生徒講學，引經據典，深受歡迎。離任後，當地人對他思慕不已，又請他主講安瀾書院數年。咸豐十年（1860）春，太平軍攻克杭州、佔領嘉興地區後，錢泰吉去安慶，寓居於其次子錢應溥處，同治二年（1863）卒於安慶，享年七十三歲。他自幼刻苦學習，與兄弟錢儀吉以學業相勉，有「嘉興二吉」之稱。

錢泰吉工於書法，但其書法作品留存的並不多，北京故宮博物院現藏有他具一定筆墨造詣的《隸書七言詩》聯。錢泰吉最為世人稱道的是好藏書。他在海寧任訓導時，將先世遺書萬餘卷盡攜於海寧學舍中，每遇善本，必極力購藏，學舍中一堂二屋盡為藏書。其藏書室名「冷齋」，取「官冷身閑可讀書」之意。錢泰吉還精鑒賞，擅校勘。他常借他人之善本及前輩評點書籍，校讀寫注，勘校數周，一字之舛，旁求眾證。經其手校的書，亦多成善本。

錢泰吉著作頗豐，撰《曝書雜記》（三卷），詳記古籍版刻的源流以及收藏傳寫始末，具有文獻價值。他居於海寧多年，熟悉地方文獻、掌故，所纂《海昌備志》（五十二卷），取材恰當完備，世稱精本。其著作還有《甘泉鄉人稿》、《甘泉鄉人邇言》、《清芬世守錄》、《頤合室合稿》、《海昌學職禾人考》等。

7、錢韞素

至二十世紀初，錢陳群家族後裔中較有影響力的女性畫家是錢韞素。她字定嫻。生卒年不詳，約活動於清宣統至民國時期，卒年七十八歲，錢陳群的元孫女。

錢韞素具有廣泛的愛好，除通經史文辭，工書、善畫外，對醫學也略有所知。年長後，嫁上海閔行的文士李尚璋為妻。夫妻恩愛，對月吟詩，窗下作畫。夫妻倆合撰《優盋羅室詩稿》，於宣統元年（1909）出版。她獨自著的《月來軒詩稿》，於民國二十九年（1940）出版。她傳世的作品極少，這可能與她更傾心於詩文創作有關，也與她家貧課徒，將更

多的時間和精力用於傳授詩文、書畫有關。

其書摹唐孫過庭《書譜》，以行草體書寫，筆勢流美飛揚。其畫承襲家學，尤其推崇陳書的畫法，因陳書號「南樓老人」，便取號「又樓」，以表示對陳書的敬仰之情。其畫作筆墨灑脫，別有一種疏朗秀勁的情韻。

二、錢維城家族

錢維城家族是錢氏家族中創作人員最少，影響力相對也弱於錢瑞徵與錢載家族的家族。其輝煌期僅在錢維城和其弟錢維喬活動的乾隆朝，隨著他們的過世，該家族的藝術光彩也如同流星般轉眼即逝。該家族之所以沒有繼續發展下去，與其子嗣早亡、缺少後代的繼承有很大的關係。

1、錢維喬

錢維喬是錢人麟之子，錢維城的胞弟，也是錢維城的山水畫代筆人、錢氏家族在戲曲領域造詣最高者。他字樹參，一字季木，小字阿逾，取號頗多，常隨生活環境的改變取不同的號，如乾隆三十年（1765）他在如皋「露香草堂」講學，便依據堂前種有青竹數叢，自號竹初居士、半竺道人、林棲居士等；嘉慶八年（1803）購得唐宇昭住宅舊園的一半作為居所，因此晚年遂號半園、半園逸叟等。

錢維喬生於乾隆四年（1739），比錢維城小十九歲。於嘉慶十一年（1806）病逝，享年六十八歲。他自幼聰慧機敏，興趣廣泛，品詩論畫，彈琴觀戲等，樂此不疲。乾隆二十七年（1762）二十三歲時考中舉人，謀得鄞縣知縣微職。此時其兄錢維城已是乾隆皇帝最寵信的文臣之一，位居侍郎高職。

錢維喬早歲即工翰墨，專繪山水，受錢維城的影響，亦推崇元黃公望、吳鎮、倪瓚、王蒙以及明沈周、清王翬等諸家的繪畫風格，強調筆墨技法，追求蘊藉平和的審美意趣，以筆筆有古意為創作的宗旨。因此他的許多畫作上都特意標明是仿古之作，如北京故宮博物院藏《山水圖》扇頁【圖54】，款：「兼用子久、仲圭畫法，維喬」；《松高晏坐圖》扇【圖55】，款：「松高晏坐。己未（嘉慶四年〔1799〕，錢維喬時年六十一歲）七月擬石田老人意，為慎齋仁兄清賞，錢維喬」；《春山煙靄圖》扇【圖56】，款：「夏山煙靄。嘉慶己未（嘉慶四年〔1799〕）新秋擬烏目山人意，於小林棲，竹初喬」；《擬倪黃山水圖》扇，款：「嘉慶乙丑（嘉慶十年

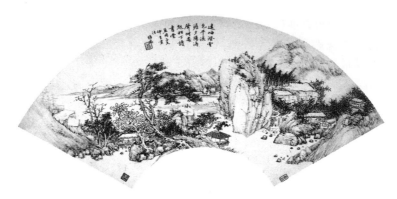

圖54
清 錢維喬《山水圖》扇頁 1783年 紙本墨筆 21 x 59.8公分 北京 故宮博物院藏

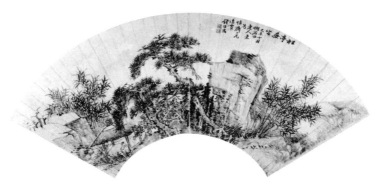

圖55
清 錢維喬《松高晏坐圖》扇 1801年 紙本墨筆 17.1 x 50.7公分 北京 故宮博物院藏

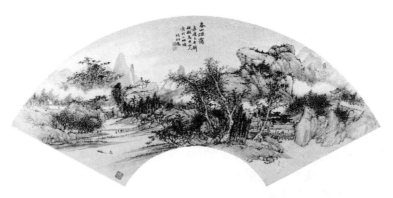

圖56
清 錢維喬《春山煙靄圖》扇 1801年 紙本墨筆 17.2 x 50.5公分 北京 故宮博物院藏

〔1805〕，錢維喬時年六十七歲，自稱六十八歲）*七夕前日，竹初老人時年六十有八，得倪黃諸大家神韻，當於筆墨外求之*」等。

　　錢維喬自標仿古之作，還有河南省博物館藏《仿王蒙竹籟松濤圖》軸、[219] 廣州市美術館藏《倪黃筆意圖》軸[220] 等。錢泳《履園叢話》記錢維喬曾為他畫了幅《寫經樓圖》，其「*氣韻頗似元人*」。由此看來，錢維喬追仿元人的筆墨功力，已達到了一定的水準。在無有畫本可參照的寫生圖中，已能自然地帶出元人的筆墨氣韻了。

　　錢維喬的畫作乾筆、濕筆並用，水墨與淺絳同染，多以細筆皴擦山石樹木，畫面構圖繁密，意境華滋渾厚，如從上海博物館藏錢維喬的《天光雲影圖》軸【圖57】、《秋江帆影圖》軸【圖58】、《江山秀絕圖》，天津博物館藏其《溪山無盡圖》，常州市博物館藏其《空山雲影圖》以及首都博物館藏其《竹初庵圖》卷中，可見一斑。錢維喬整體的畫風與錢維城的相近，因此人們將他與錢維城並稱「常州二錢」。錢維城在政務繁忙、無暇創作時，也常請他代筆作畫，令人難辨真偽。目前所見到的錢維城款山水畫中，有許多便是出自錢維喬之手。這種由家屬或門人代筆作畫的現象在中國畫壇上很普遍，距清朝不遠的明代董其昌，便是被公認為擁有最多代筆人的畫家。就是乾隆皇帝自己，也常找宮中擅書法的張照、梁詩正等大臣為之代筆，書寫御製詩、文等。因此，乾隆皇帝對於蔣廷錫、董邦達以及錢維城等文臣們獻上來的代筆之作，並不加以深究，治以「欺君之罪」。可以說，這種寬容的行為，助長了宮廷大臣們的代筆之風日盛。

　　錢維喬晚年雖雙目日漸昏花，但其繪畫技法則日趨精熟，筆墨更加隨意揮灑，氣韻也更顯得蒼老渾厚。但由於其用筆過於圓熟，點染物象繁多，往往壅塞整個畫面，構圖缺少疏密對比的空間層次。

　　值得一提的是，錢維喬在山水畫之外，於文學戲曲上也頗有造詣。乾隆三十三年（1768），三十歲的錢維喬遭受髮妻病故之痛，為悼念亡妻，他取古詩〈孔雀東南飛〉所詠劉蘭芝與夫婿相別離的故事，作《碧落緣》傳奇二卷。後又根據《聊齋・阿寶》故事，作《鸚鵡媒》傳奇二卷，其以別緻的藝術表現手法演述了孫荊與王寶娘的生死之戀，受到了江南名士的賞識。乾隆三十四年（1769）後，錢維喬考據了明代著名才子張靈（夢晉）生平，作《虎阜緣》（又名《乞食圖》）傳奇二卷，演述了張靈與才女崔瑩之間的愛情悲劇。其故事雖屬才子愛佳人的傳統題材，但是因情節生動，又帶有一定的真實性，而頗受當時士林與梨園的欣賞，成為傳奇常演的劇碼之一。此劇主人公與《西廂記》的張生、崔鶯鶯同姓，故亦有《後崔張》之名。錢維喬晚年又將此劇與《碧落緣》、《鸚鵡媒》兩部傳奇合刊，稱《竹初樂府》，有多種刻本傳世，豐富了清代戲曲文學的戲

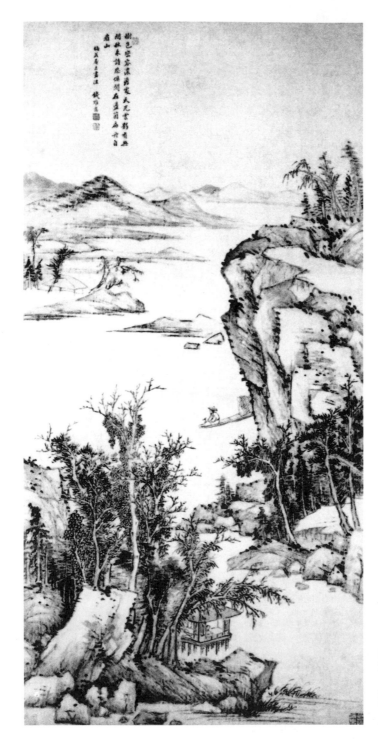

圖57
清 錢維喬
《天光雲影圖》軸
紙本設色
132.4 x 64.6公分
上海博物館藏

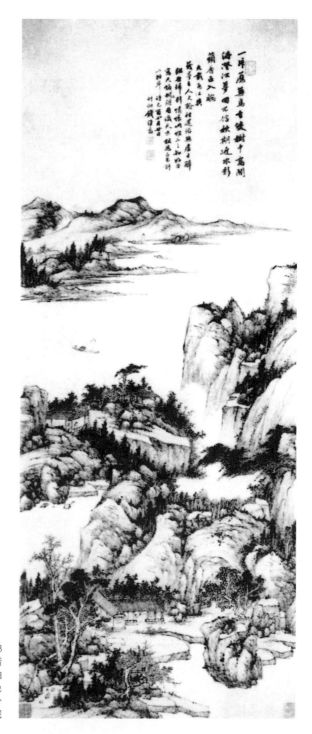

圖58
清 錢維喬
《秋江帆影圖》軸
1789年 紙本設色
121 x 47.6公分
上海博物館藏

目。錢維喬還有《錢竹初山水精品》、《竹初文抄》及《竹初詩稿》著作等傳世。

2、錢中鈺

錢維城家族中的擅畫者除錢維城、錢維喬外，子輩中最有成就者當屬錢中鈺，可惜他英年早逝。

錢中鈺生卒年不詳，字守之，是錢維城次子，錢中銑弟，官至中書科中書。有關其生平的介紹，僅見錢泳《履園叢話》記載：「業師金安安先生外孫中銑、中鈺，具家文敏公稼軒司寇之公子。乾隆甲午，余年十六，在安安先生家見之。時中銑已得內閣中書，中鈺亦議敘中書科中書，兩公子俱年二十外，狀貌魁梧，聰明絕世，能詩，工六法，真善承家學者。不數年後，均無疾而死，中銑死於舟中，中鈺死於車中。」雖然這段記載簡短，但是因錢泳直接點明他在其老師金安安家與錢中銑、中鈺兄弟相會之事，而具有真實性。由「乾隆甲午（1774），余年十六」及「兩公子俱年二十外」而知，錢中鈺應生於1754年之後。又由錢中銑、中鈺兄弟「能詩，工六法，真善承家學者」而知，其「工六法」的畫學修養來自於家學的薰陶，即錢維城的指授。對錢泳的說法表示認同的是蔣寶齡，他在《墨林今話》亦言：「文敏次子中鈺，畫承家法。」[212]

《墨林今話》記錢中鈺的繪畫「以筆力見長，不多皴」。[222] 其畫一方面重在用筆，通過筆的提、按、急、緩變化，以及線條的粗細、頓折來表現物象形態；另一方面，其畫作也因缺少皴擦點染而有失墨韻。

錢中鈺「年三十餘歿，故其畫世不多見。余僅從吳江計氏見二幀」，[223] 這則記載見於《墨林今話》。蔣氏生於1781年，比錢中鈺小二十餘歲，應該算作與錢中鈺同時代的人，他在當時就難得見到錢中鈺的畫作，可見錢氏創作的畫作不多，現今能夠留存下的作品則更少。

在乾隆皇帝諭令編撰的書畫著錄專籍《石渠寶笈續編》中，著錄了錢中鈺的《花卉圖》卷。此卷曾作為乾隆皇帝的藏品被收入宮中，並且藏於紫禁城內重要的御所御書房內。著錄記：「本幅宣紙本。縱一尺二寸六分，橫一丈八尺八寸九分，設色。畫四季花卉六十三種。款：『錢中鈺謹寫』。印二：『錢中鈺印』、『守之』。鑑藏寶璽：八璽全。」[224] 從款識和印章推斷，此圖沒有自署「臣」字，不太可能是獻給乾隆皇帝之作。

3、錢孟鈿

　　錢孟鈿是錢維城最疼愛的女兒，也是錢維城家族最具詩畫修養的女性。她字冠之，號浣青，取「欲兼浣花、青蓮而一」之意，錢維城長女，錢中銑、錢中鈺姐。生於乾隆四年（1739），卒於乾隆三十七年（1772），享年四十四歲。自幼聰慧機敏，從錢維城讀書識字、寫詩作畫，具有全面的文化修養。

　　錢孟鈿所生活的時代，雖然還是女性居於社會第二性的封建時代，但女性的文學、藝術已逐漸受到世人重視，一時湧現出許多以能詩或擅畫著稱的女性，如席佩蘭、張絢霄、周月尊、廖雲錦、蔣淑、惲冰等。錢維城作為開明的知書達理文人，一直積極地教導錢孟鈿學習畫藝和寫詩作文，使錢孟鈿自幼受到良好的教育，尤其在文學和史學上打下了堅實的功底。據吳文溥《南野堂筆記》記載，錢孟鈿「幼讀書，涉覽不忘，尚書為授《史記》、《通鑒記事本末》，遂能淹通故事；又授以《香山詩》一編，曰：此殊不難。試為之，清言霏霏，如寫露珠，冥搜懸解，已足方駕元和也。」[225]

　　錢孟鈿年長後，由錢維城作主，嫁與進士崔龍見為妻。崔龍見字曼亭，山西省永濟人，曾任巡道、四川順慶知府等職。亦負才名，以擅作詩文而為人稱著。錢孟鈿除平日裡視崔龍見為閨中知己，與之唱和應對外，還常與親朋好友以詩文雅集。袁枚《隨園詩話》[226]記：錢維城任職刑部侍郎，居北京綠雲書屋時，錢孟鈿與丈夫崔曼亭、叔父錢維喬、戚里莊忻和管世銘亦僑居於此。他們白天以詩歌唱和，待錢維城辦完公務退朝後，便將自己所作的詩文呈獻給錢維城，以評定優劣，這無疑對錢孟鈿詩作水準的提高有著極大的幫助。

　　乾隆朝日漸開化的文化環境，產生了許多像錢孟鈿一樣能寫詩作畫的才女，但是像錢孟鈿那樣能以擅作詩文遠近聞名的女性並不多。這除了因她出身高貴，來自狀元之家，本身就受到世人的額外關注外，還與袁枚對她的大力讚賞和宣傳有關。袁枚與錢維城有著同年之誼的密切關係，因此袁枚對錢孟鈿呵護有加，不僅收她為隨園女弟子，而且還不加掩飾地對她清麗婉約、雋永可誦的詩作大加欣賞，讚其「絕妙金閨詠絮才，一生詩骨是花裁」，「天為佳人常破例，清才濃福兩無妨」，並且親自為其詩冊題詩。錢孟鈿著有《浣青集》、《紉秋詩草》等。

　　錢孟鈿長期熱衷於詩作創作，以致早年從父所學的畫藝日漸荒廢，畫名亦為詩名所掩，目前已難以見到其畫作留存。

　　由於錢孟鈿擅詩文與陳書擅繪事一樣有名，因此，當有人作〈錢姓宗祠通用聯〉時，將她的事蹟引為聯句，與陳書並列，曰：「崔恭人浣青留草；陳賢母夜績授經。」

　　錢孟鈿與錢維城之間有著深厚的父女情，她九歲時，為了給錢維城
治病，毅然「刲臂療父疾」，此舉不僅令錢維城深深感動，也令時人感歎
不已。她也因為此事而被收入《清史稿》之「烈女傳」，成為令人敬仰的
孝女。

4、錢伯坰

　　錢伯坰在錢維城家族中，以工於書學和詩學而聞名。《清史稿》記他
是「尚書維城從子」，[227] 即錢維城的同宗遠房親戚。

　　錢伯坰字魯斯，號僕射山人、見南居士等，江蘇陽湖（今常州）
人。生於乾隆三年（1738），比錢維城小十八歲。卒於嘉慶十七年
（1812），享年七十五歲。

　　錢伯坰為國子監生，主工書法及詩文，不擅繪事。其書法宗董其
昌、黃庭堅，直追李邕、顏真卿筆意。以羊毫筆作正楷、行書，為時人所
重。其書寫用筆「虛小指，以三指包管外，與大指相拒，側毫入紙，助
怒張之勢。指腕皆不動，以肘來去，斥古今相承撥鐙之說。」[228] 其流宕
轉折、筆意勁達的書法，自劉墉後，被論者推為第一。

　　錢伯坰擅詩文，從桐城文派大師劉大櫆學習古文義法，並將劉氏的
文章理念介紹給惲敬、張惠言。惲敬、張惠言遂在汲取桐城文派優點的
基礎上，盡棄考據駢儷之業而專力為古文辭，調和漢、宋之學，兼采古
文、駢文之長，創造出與桐城文派分庭抗禮的另一種風格文體，即「陽湖
派」。錢伯坰有《僕射山莊詩集》傳世。

　　錢伯坰生前好交遊，先後走訪了京師、山東、湖南、浙江、江蘇、
安徽等地。每到一處，不僅與當地的名士如包世臣、劉大櫆、惲敬、張惠
言等人結為摯友，而且往往應朋友之邀，於酒酣之時揮毫作書，因此其書
跡遍佈各地。現存的有：北京故宮博物院藏《行書》軸、《草書》軸，[229]
南通博物苑藏《行書》軸，[230] 上海朵雲軒藏《行書遊松江詩》卷，[231] 以
及私人鄭逸梅先生所藏《五言》聯【圖59】等等。

三、錢載家族

　　錢載家族是錢氏家族中最龐大的家族，參與繪畫創作的人員最多，
從錢載開始歷經數代，均有人以工於繪畫為能事，他們對錢氏家族繪畫的
傳播起著重要的作用。

1、錢善楊

錢善楊是錢載家族晚輩中藝術修養最全面者，不僅能書，還工於篆刻和繪畫。他字順父，又作順甫、慎甫，號幾山、麀山。錢載之孫，錢世錫子。生於乾隆三十年（1765），卒於嘉慶十二年（1807），享年四十三歲。他出生時，錢載五十八歲，正在京師參與《四庫全書》的編纂工作。乾隆四十八年（1783），七十六歲的錢載辭官回鄉時，錢善楊正值十九歲，處於廣泛學習、積極進取的青春期。但錢載退隱後逍遙自得的生活狀態直接影響到錢善楊的人生觀，使他不再以科舉取仕為人生目的，而在祖父的指導和影響下寫書作畫，吟詩刻印。

錢善楊的篆刻仿學秦漢，於蒼茫豪放中追求古雅，在疏密處理上別出心裁，但作品流傳極少。錢善楊的繪畫直接受到了錢載的影響，工繪竹石花卉及山水畫，尤其以擅畫梅最得錢載筆意。《歷代畫史匯傳》記他：「花卉得祖法，為梅傳神尤佳。」[232]《墨香居畫識》亦記他：「花卉得祖法而為梅傳神，尤稱妙

圖59
清 錢伯坰《五言》聯
紙本墨筆 91 x 18.2公分 鄭逸梅藏

手。」[233] 錢載晚年畫作有錢善楊代筆之嫌。錢善楊於書法上推崇明末以來盛行的董其昌字體，其佈局閒適舒朗，蕭散自然；結字神采高逸，古雅平和，得「極似」董字之譽。錢善楊除上述才學之外，還長於金石考據，並精於鑒別，著有《麀山吟稿》。

錢善楊留存的畫作不多，主要有藏於上海博物館的《墨竹圖》軸（絹本墨筆）、藏於浙江省嘉興市博物館的《嘉禾六穗圖》軸（紙本設色，作於嘉慶九年〔1804〕）等。北京故宮博物院藏有他於嘉慶八年（1803）三十九歲時創作的《萬玉圖》軸【圖60】。[234] 此圖款題：「《萬玉圖》，癸亥秋八月，錢善楊寫。」下鈐「錢善楊」（朱文方印）、「麀

山」（白文方印）。圖繪在淡茶色紙地上繁花密蕊，瓔珞紛呈，千條萬玉的景致。梅花的畫法承襲了錢載清潤秀雅的畫風，以墨筆圈線，不著任何顏色，自有一種清爽不凡的韻致；其畫境頗得金朝趙秉文所作《墨梅圖》的詩意：「畫師不作粉脂面，卻恐傍人嫌我直。相逢莫道不相識，夏馥從來琢玉人。」

　　錢善揚的繪畫創作是錢載一族畫風的最好繼承者，可惜他興趣過於多樣，沒有全身心地專注於繪畫創作；同時，他在繪畫藝術還沒達到更高境界的時候，便英年早逝，因此他在畫壇上的影響力也遠不如錢載。關於他的文獻記載，見於《清畫家詩史》、《秀水縣誌》、《廣印人傳》、《墨林今話》、《虞山畫志》。

2、錢昌齡

　　錢昌齡是位有著較高的繪畫天賦，但是又始終不以繪畫為能事的人。他字質甫，一字子壽，號恬齋，改名寶甫。生於乾隆三十六年（1771），卒於道光七年（1827），享年五十七歲。錢世錫子，錢載孫。錢世錫（1733－1795），字慈伯，號百泉、雨樓，是錢載的長子。他出生時，錢載二十六歲。他的成長期，正逢其父錢載熱衷於科舉考試、個人追求仕途發展的階段。他每日看到的是錢載懸樑刺股般的刻苦學習，而看不到錢載對月吟詩、窗下揮毫作畫的景象。因此，他沒有受到錢載的畫學

圖60
清 錢善揚《萬玉圖》軸 1803年
紙本墨筆 132 x 31.5公分 北京 故宮博物院藏

薫陶，反倒受到錢載奮發讀書、謀取功名的影響。他自幼在錢載的教育下讀《四書》、背《五經》，也一門心思地參加科舉考試。終於在他三十六歲時，即乾隆三十三年（1768）考中舉人，四十六歲時考中三甲第二十四名的進士，官翰林院檢討等職，成為清宮重臣。事見光緒《嘉興府志》（卷五十二）。著有《麂山老屋詩集》傳世。

比較而言，錢昌齡要比他的父親錢世錫有出息。他不僅像錢世錫那樣考取了功名，而且他沒耽誤對繪畫的學習，具有一定的畫學修養。

錢昌齡在嘉慶四年（1799）二十九歲時，便考中了進士。他及錢世錫、錢載，一家三代同登金榜，在當時傳為佳話。陳康淇特地在所著《郎潛紀聞初筆》中記一條「三世翰林」，言：「嘉慶己未，高郵王引之、秀水錢昌齡、汾陽曹汝淵，同入翰林。是三家，皆三世翰林矣。科第清門，衣冠盛事，王定保《摭言》未有也。」[235] 錢昌齡步入仕途後，改庶起士，授編修，並擔任山西布政使、雲南布政使等職。

錢昌齡的繪畫教育直接來源於錢載。乾隆四十八年（1783）他十三歲時，錢載七十六歲，辭官回鄉。祖孫從此朝夕相處，其樂融融。錢載每日閒情賦詩，潛心繪畫，錢昌齡則忙前跑後，為他抻紙研磨。受到錢載潛移默化的影響，致使錢昌齡對繪畫產生了極大的興趣。1793年錢載逝世時，錢昌齡二十三歲，此時他已掌握了繪蘭竹的技法，世人稱其所繪「深得家法」。

因為錢昌齡始終將繪畫視為他的個人愛好，所以其畫作留存不多。在《墨香居畫識》、《畊硯田齋筆記》、《進士題名碑錄》等書籍中，可見到對他能畫的簡略介紹。

3、錢善章

錢昌齡的弟弟錢善章自幼受家庭的影響也擅畫。他字文江，錢世錫子，生於乾隆四十五年（1780），卒於嘉慶二十年（1815），享年三十六歲。他出生時，錢載已七十三歲高齡，錢載八十六歲過世時，錢善章不過十四歲，應該說，錢善章在繪畫創作上得到錢載親自指點的機會並不多，更多的是來自對錢載畫作的臨摹。

錢善章工繪蘭草，《畊硯田齋筆記》、《清代畫家生卒表》和《歷代畫史匯傳》均記載，他畫蘭恪守家學。目前，錢善章的畫作沒有留存，因此很難判斷其筆墨特點、審美情趣以及對家學畫風承襲如何。只能根據錢載的蘭草畫特點大致推斷，其畫應為錢載擅長的寫意畫，運筆迅捷，構圖簡練概括，蘭葉錯綜有致，於蕭散中見工整。畫風疏曠清潤，具有較強的

書卷氣等等。

　　包括錢善章在內的錢載兒孫們，由於自身天賦的局限，或是在世時間的短暫，在繪畫藝術上均沒有超過錢載的水準，因此並未引起世人關注。關於錢載後代擅畫的記載，大都只見於文獻的隻言片語，這也是今日難以尋求到實物作為佐證的原因之一。

4、錢善言

　　錢善言是錢載家族中能以書法筆意入畫的畫家。他字岱雨，號樂甫，錢載孫。生於乾隆四十六年（1781），卒於咸豐三年（1853）。有關他的記載很少，僅在《墨林今話》、《清朝書畫家筆錄》、《桐蔭書畫錄》、《清朝書畫家筆錄》、《分州書畫錄》等畫史書籍中有互為相近的記載：他能書工畫，善蘭竹花卉，尤工放逸之筆。做畫如草書，極盡淋漓瀟灑之致。書法亦卓然超群。

　　「蘭竹花卉」是錢家的傳統繪畫題材，自錢載始均有所表現。顯然，錢善言在畫作的選材上承襲了家學傳統。但是他在該題材的表現上，則呈現出與家學有所不同的畫風。他出生時，錢載已七十四歲高齡。當他十二歲時，錢載便故去了。因此他在繪畫風格的形成期沒能得到錢載的指點，更多是自己的摸索，於是在承襲家風的基礎上又有所變化。如其運筆施墨要比家學的寫意畫更加豪放和張揚，有「做畫如草書，極盡淋漓瀟灑之致」之謂。

　　雖然錢善言享年七十三歲，但是他留存的作品並不是很多，現今南

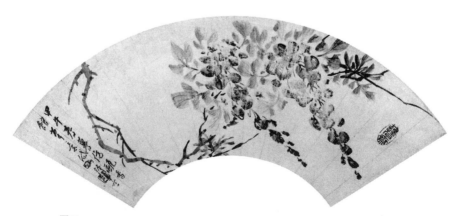

圖61
清 錢善言《紫藤圖》扇 1834年 紙本墨筆 18 x 56公分 北京 故宮博物院藏

京博物院藏有他六十六歲創作的《菊花圖》橫幅（紙本設色，款：「丙午」），浙江省嘉興市博物館藏有他與江南畫家郁春木合作的自畫像，即《錢岱雨像圖》軸（紙本設色，郁春木署款：「嘉慶二十五年」，即1820年），以及北京故宮博物院藏《紫藤圖》扇【圖61】、[236]《菊花圖》軸【圖62】等。《紫藤圖》扇款：「甲午春暮仿甌香館筆意，岱雨錢善言。」鈐印二：「善言之印」朱文方印，另一白文方印模糊不辨。「甲午」是道光十四年（1834），他時年五十四歲。此圖扇作弧形的構圖，花的枝幹沿著扇面下部的邊緣，作向上彎曲狀。在畫法上，正使用了如自題所言「仿甌香館筆意」，運用惲壽平的沒骨法表現物象，花朵以飽含水份的紫色直接點染，花葉則以黃綠色暈染。在水與色的自然交融中，展現出花色的嬌媚。畫畢後，錢善言本人應該對此圖也比較滿意，因此在畫幅的空白處加蓋一朱文橢圓形印「蘀石齋」。文獻記載，凡錢善言自感得意的畫作，都要加蓋上此章，以示家學和對祖父錢載的敬重。

　　錢善言還有一些作品見於本世紀初的拍賣會，如：中國嘉德國際拍賣有限公司於2002年秋季拍賣會，上拍其《菊石圖》軸（絹本設色，縱134公分、橫33公分），款識：「靖節不來秋色暮，東籬空對夕陽天。霞泉大兄大人教正。岱雨錢善言。」鈐「錢樂甫」、「錢善言印」、「蘀石齋」印。又，浙江一通拍賣有限公司於2003年

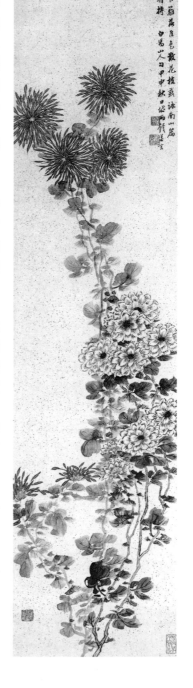

圖62
清 錢善言《菊花圖》軸 1846年
紙本墨筆 130.2 x 30.7公分 北京 故宮博物院藏

8月上拍其《花卉圖》軸（紙本設色，縱133公分、橫37公分），款識：「含情如欲語，嬌豔不勝春。壬寅夏五月，仿白陽山人筆意於粉壁堂西。岱雨錢善言。」鈐「善言」、「錢樂甫」、「蘀石齋」、「岱雨書畫」諸印。「壬寅」是1842年。又北京東方藝都拍賣有限公司於2006年6月「春季書畫拍賣會」，上拍其《梅花圖》鏡心（紙本設色，縱136公分、橫32公分），款識：「店香風起夜，村白雨休朝，唐人句。辛卯中元節前三日岱雨錢善言寫。」鈐「善言私印」、「錢岱樂甫」印。「辛卯」是1831年。

5、錢聚瀛

　　錢聚瀛是位興趣廣泛、於繪畫、書法以及詩文均有所涉獵的女性。她幼名錢十三，字斐仲，號餐霞女史，雨花女史。是錢載的曾孫女，錢昌齡女，德清諸生戚曼亭（號士元）妻。生於嘉慶十四年（1809），卒於道光三十年（1850），享年四十二歲。

　　錢聚瀛聰慧機敏，自幼受父親工於畫的影響，亦喜好揮毫作畫，擅花卉，深得畫中三味。張鳴珂《寒松閣談藝瑣錄》言她，所「作花卉超逸有致，論者謂有南樓老人之遺風也。」[237] 她的畫在當時受到了時人的追捧。

　　錢聚瀛亦工小楷、善作詞，這主要是婚後受其丈夫戚曼亭的影響。戚曼亭能書擅詞，與錢聚瀛婚後，夫妻隱居南湖數十年，彼此互為知己，寫詞作賦，唱和融融。

　　張鳴珂《寒松閣談藝瑣錄》論錢聚瀛的書法：「小楷秀逸，題畫作行書，又復蒼渾，與花卉相襯」，[238] 表明她有著較為深厚的書法功底，既能「秀逸」、「又復蒼渾」；在題畫中，款字與畫風相互呼應，達到珠聯璧合的地步。其小楷在參仿唐代小楷範本《靈飛經》的基礎上，形成了自己秀逸的筆風。

　　錢聚瀛的詞輕清婉約，思致絕佳。正如金鴻佺所評：「祖玉田、白石，獨尚清真。不為豪放語，亦不蹈近時尖新之弊。世人爭購其畫，不知其詞之工也。」[239] 她刻有《雨花盦詩餘》一卷，卷後附有《雨花盦詞話》，有四位文人為她寫了題詩，第一位是金鴻佺作〈西堂行並序〉，其次是魏謙升作〈齊天樂〉、楊錦雯作〈清平樂〉、張炳堃作〈高陽臺〉。

　　金鴻佺的〈西堂行並序〉很重要，不但說明了他為什麼要作〈西堂行〉，而且把錢聚瀛的一生都概括在這首詩裡，成為研究錢聚瀛生平的重要資料。

　　錢聚瀛由於在世時間較短，加之又工於書法和詩詞，過多地分散了

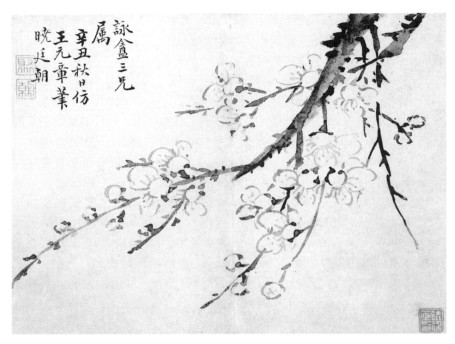

圖63 清 錢聚朝《梅花圖》冊 紙本墨筆 15.3 x 20.7公分 北京 故宮博物院藏

她用於繪畫創作的精力，因此她存世的畫作極少。

6、錢聚朝及其子女

在錢載的後裔中，以錢聚朝為中心曾形成了一個小型的家庭式創作中心，雖然其名氣遠遜於錢載等前輩，但他們仍不失為錢氏家族後期創作中的一個亮點。

錢聚朝，字曉庭，錢載曾孫，錢善楊子。生於嘉慶十一年（1806），卒於咸豐十年（1860），享年五十五歲。錢聚朝性情耿介，崇尚氣誼，在仕途上並不很得意，道光十五年（1835）（一作1824年）才考中舉人。其大部分時間是繼承家學，鋪紙研磨，寫字作畫。曾一度為生活所迫，賣畫維生。他承襲的是錢氏家族擅繪花卉的傳統，所繪花卉深得士夫氣，即便是畫扇面以小景寫花卉，也不失宏暢之致。他在花卉畫中最為人稱道的是畫梅，從北京故宮博物院藏《梅花圖》冊【圖63】中可見一斑，其筆法在轉折變化中虛實相映，枯濕相間，深得梅花千花萬蕊之致，一洗疏香冷豔之習。著有《養真齋詩集》、《梅邊吹笛詞稿》。

　　受錢聚朝潑墨揮毫潛移默化的影響，他的兒女們也紛紛援筆作畫，承襲了錢家的繪畫傳統，只是他們的藝術成就如同他們的父親一樣，已再難於與前輩陳書或其曾祖錢載相提並論。

　　錢聚朝之子名錢卿鈢（一名清鈢），字伯聲，生於道光九年（1829），卒於光緒八年（1882），卒年五十四歲。咸豐八年（1858）考中舉人，任蘇州、常州等知府。工書善畫，尤以花卉、山水為長。關於錢卿鈢的文獻記載，主要見於其好友張鳴珂所撰《寒松閣談藝瑣錄》：「錢伯聲卿鈢，秀水人，擇石先生裔孫曉廷丈之子。畫承家學善花卉。登戊午賢書以知府分發江蘇，權常州、蘇州，均有政績。君與予同庚，猶憶避兵石佛寺，同賃馬氏宅而居，送抱推襟，雅相得也。出山後，嘗權稅常熟，為予述虞山劍門之勝，至今猶想像焉。」[240] 張氏同里吳受福附識云：「伯聲中年後，喜效戴文節山水，出筆秀雅，氣味逼真。每自矜許，得意時輒以所獲『習苦齋』原印鈐之，見者幾不辨楮葉。」[241] 戴文節名熙（1801－1860），字醇士（一作蓴溪），號榆庵、松屏，別號井東居士等。浙江錢塘（今杭州）人，道光十一年（1831）進士，十二年翰林，官至兵部侍郎。後引疾歸。於咸豐十年（1860）洪秀全領導的太平天國軍攻克杭州時，死於兵亂。諡號「文節」，著有《習苦齋畫絮》傳世。他工繪山水、花卉、人物，筆墨皆雋妙，享有較高的畫壇聲譽，成為眾多習畫者的榜樣。錢卿鈢便是學其山水畫而得其畫神韻者，以致吳受福言道，當錢卿鈢在自己得意畫作上鈐戴熙的「習苦齋」印時，令「見者幾不辨楮葉」，難以分辨真偽了。

　　錢聚朝的兩個女兒亦工於繪畫。一名錢卿藻，字佩芬，餘姚朱逌然之妻。一名錢卿籛，字佩華，沈緯寶妻，是沈鈞儒的祖母。她們的畫作承襲了花卉畫傳統，「饒有家風」。2004年2月，北京嘉德拍賣過一本錢卿籛畫的《花卉圖》冊，共十二開，因為錢卿籛的畫名太小，距今時代又不遠，所以僅拍得2420元人民幣。目前嘉興博物館館藏有錢聚朝與錢卿籛合繪的《花卉圖》扇面，畫上鈐一方半朱半白的「秀水錢氏」印，並有沈保儒、錢駿祥的題跋。

　　關於錢聚朝及其子女的事蹟，參見李修易《小蓬萊閣畫鑒》、蔣寶齡《墨林今話》、張鳴珂《寒松閣談藝瑣錄》及吳藕汀的《近三百年嘉興印畫人名錄》、《清代畫家生卒表》、《中國近現代人物名號大辭典（續編）》等書。

陸. 受錢氏家族繪畫影響的畫家

錢氏家族在畫壇上的地位，
得到許多異姓人氏的追隨，
當中以兩位女性畫家最為有名。

圖64 清 俞光蕙《上林春色圖》卷 1748年 紙本設色 尺寸不詳 甘肅省蘭州市博物館藏

　　由於錢氏家族在畫壇上具有一定的繪畫影響，以致有許多異姓的人氏紛紛拜他們為師，在畫學上深受其影響。其中最有名者是陳書的弟子俞光蕙和張庚的弟子汪亮這兩位女性畫家。

一、俞光蕙

　　俞光蕙（？－1750），字滋蘭，浙江海鹽人，俞兆晟女。俞兆晟字叔穎（一作叔昔），號穎園。康熙四十五年（1706）傳臚，官內閣學士。他工書善畫，水墨花卉兼得陳道復、項聖謨兩家之勝。俞光蕙從小受父親影響，對繪畫有著濃厚興趣，並顯現出一定的天賦，《國朝畫徵錄・續錄》記她：「**性好畫，年七歲，寫折枝花於壁，司農見而異之。**」[242]

　　俞光蕙年長後嫁給于敏中為妻。于敏中（1714－1780），字叔子，一字仲常，號耐圃，金壇人，乾隆二年（1737）狀元，與其堂兄于振合稱「兄弟狀元」，授修撰，官至文華殿大學士，諡「文襄」。

　　俞光蕙的族姐為錢陳群的繼室。于敏中比錢陳群小二十八歲，兩人私交甚好，錢陳群過世後，于敏中為他撰〈墓誌銘〉，給予他高度的評價：「**公性穎敏，輒能貫穿經籍**」[243]等。他們同為乾隆皇帝的寵臣，又先後娶俞氏家族的女子為妻，因此兩家往來十分密切。

　　陳書因為兒媳的關係，也與俞家過往密從，俞光蕙伺機得以向陳書

討教畫藝。《國朝畫徵錄・續錄》記俞光蕙「受法於錢太夫人陳書，太夫人子司寇，司農侄女倩也，以親串往來指授，自是益進，筆致清穎古秀，佈置亦大雅。」[244]姜怡亭《國朝畫傳編韻》對此也有著相近的記載。據《國朝畫傳編韻》記載：她「工花卉。得受法於錢太夫人陳書，筆致清雋古秀，佈置亦大方。乾隆庚午春，卒於浙江學使署。」[245]「乾隆庚午」是1750年，根據俞光蕙嫁于敏中為妻，以及于敏中生於1714年推算，她享年約三十六歲。

目前，俞光蕙的作品已難以見到，僅見北京故宮博物院藏其紙本墨筆的《蔬果圖》卷和甘肅省蘭州市博物館藏其於「乾隆戊辰」（乾隆十三年〔1748〕）創作的紙本設色《上林春色圖》卷【圖64】。其筆致清雋古秀，與文獻所論及的畫風特點相符。

二、汪亮

張庚在雲遊四方期間，為了糊口，曾以詞文、字畫授徒為生，客觀上傳播了秀水畫風。張庚好友蔣泰在為其《國朝畫徵錄》序中記：「余從妹倩湯子南溪、余從侄潞，相率問業於居士。」蔣泰一家生活在河南省睢陽縣，今商丘一帶。

張庚所傳授的弟子中，最有名的是女性從學者汪亮。汪亮字映輝，

號采芝山人。安徽休寧人，占籍浙江桐鄉，僑居嘉興天代橋，吳興費雨坪室。她自幼喪父，由母親孫太君撫育，見她好讀書，德性溫淑，於是「延師課讀，究覽經傳。女紅之餘學為詩。」[246] 其詩文受到了錢陳群的讚譽，稱之「無有巾幗習氣」。[247]

　　汪亮在作詩之暇，還深受祖父汪文柏的影響，喜作繪畫。汪文柏（字季青，號柯庭，一作柯亭，康熙年間任兵馬司指揮）工詩文、精鑒賞，家有古香樓，收藏書、畫甚豐。同時，他自身能畫，繪墨蘭雅秀絕俗，點綴坡石，落落大方。山水蕭疏簡淡，意境清幽。汪亮除向祖父學習外，為提高繪畫水準，還私淑著名畫家清暉老人王翬，並且拜張庚為師。《清代閨閣詩人徵略》記：汪亮「能詩兼擅山水，學於張徵君瓜田，盡得其妙。因徵君得受業於錢太傅文端公為詩弟子，詩學益進。」[248] 錢陳群《香集續鈔》亦記：「亮所從師徵士張君庚。」又言：「庚詩筆高古，尤精繪事。幼時同予讀書邏水舊居，因得從予母陳太夫人授筆法。畫有宋元諸大家家數。亮亦師承焉。」[249] 汪亮所繪山水，筆墨雅致秀潤，具有文人畫的氣韻。張庚對他的這位女弟子十分讚賞，在所著的《國朝畫徵錄‧續錄》中，稱其畫「輕雋秀潤，設色淡雅，其一種清逸之致，頗覺出塵自得。」[250] 卒年七十餘歲。

柒．結語

錢氏家族世世公卿，代代染翰，
在書畫史上寫下了濃墨重彩的一筆。

　　嘉興，它不僅有著秀美的景致，豐富的物產，深厚的文化底蘊，繁忙的商業貿易，它還擁有著一個以擅書畫而聞名的錢氏家族群。他們世世公卿，代代染翰，在以畫筆展示自己才華的同時，也為世人留下了一件件精美的作品，在書畫史上寫下了濃墨重彩的一筆。

　　翻開錢氏家族的書畫史，它興起於明末清初，由錢瑞徵、錢綸光、陳書、錢元昌等人首開其先河，其中最有影響力者是女性畫家陳書。陳書作為錢綸光之妻，刑部尚書錢陳群之母，以精湛的繪畫藝術和賢德的人品成為錢氏家族的楷模。在畫業上，她不僅是位既能人物又能花鳥、兼工山水的全才畫家，而且是錢氏家族在繪畫上的技藝導師乃至精神領袖，同時也是另兩個錢氏家族分支的繪畫領袖 —— 錢維城、錢載的啟蒙者。她固然不可能在家族世系上領銜於錢氏家族，但卻在擴大錢氏家族的繪畫組織及其影響力上起著不可低估的作用。

　　錢氏家族的發展期在清中朝，代表人物便是曾受教於陳書的錢維城和錢載。他們在宗法陳書文人畫的基礎上，隨著藝術視野的開闊，人際交遊範圍的擴大，以及仕途的變遷，在畫學上則不斷地汲取諸家之所長，力求變化，於是形成了自己的畫風特點，同時也發展了錢氏家族的繪畫體系。如錢維城作為位居要職的乾隆皇帝詞臣畫家，在文人畫中摻入了宮廷繪畫的表現手法，形成既注重「形」又強調「神」，既「工」又「寫」的詞臣畫風。又如錢載作為在詩文上有頗高造詣的詩人及「秀水詩派」的代表人物，他在文人畫中更注重詩與畫的結合，追求詩中有畫，畫中有詩的意境等，從而顯現出畫面之外的文學素養。

　　錢氏家族在書畫業上的衰敗期，在清代中晚期，即嘉道年間。其敗落的原因有多方面，最主要的有兩點：一是家族中再沒有出現像陳書、錢維城、錢載一樣具有才華的畫家；二是當時整個畫壇隨著國勢的衰敗而衰敗，既沒有湧現出卓有影響力的畫家，也沒有標新立異的新畫風出現。錢氏家族的畫家們身處如此日漸沉淪的封建社會後期，其筆墨自然也失去了往日的光彩。

註釋.

1. [明] 柳琬，《嘉興府志》，收入[清] 紀昀編，《四庫全書總目提要》，卷七十三，史部二十九，頁1935。河北人民出版社，2000年3月版。

2. [清] 錢文選，《錢氏家乘》。上海書店重印，1995年版。

3. [現代] 許懋漢，〈「海鹽錢氏」古今談〉。《錢氏聯誼》網站資訊中心提供。

4. 同上註。

5. 同註2。

6. [清] 蔣寶齡，《墨林今話》，卷三，收入《中國書畫全書》，冊12，頁952。上海書畫出版社，1998年4月版。

7. 族子：同族兄弟之子。[漢] 司馬遷，《史記‧五帝本紀》：「高辛於顓頊為族子。」[晉] 陳壽，《三國志‧魏志‧張繡傳》：「張繡，武威祖厲人，驃騎將軍濟族子也。」[唐] 韓愈，〈送水運陸使韓侍御歸所治序〉：「六年冬，振武軍吏走驛車詣闕告饑，公卿廷議以轉運使不得其人，宜選才幹之士往換之，吾族子重華適當其任。」

8. [宋] 黎靖德，《朱子語類》，卷八十五，頁2201。中華書局，1986年3月版。

9. 同註6，頁952。

10. [清] 張庚，《國朝畫徵錄‧續錄》，收入《中國書畫全書》，冊10，頁455。上海書畫出版社，1996年10月版。

11. [清] 錢儀吉、錢泰吉，《錢文端公年譜》，卷中，頁24。光緒二十年（1894）刊本。

12. [清] 錢載，《蘀石齋詩集》，卷九，頁4。嘉慶年（1796－1820）刻本。

13. 同註12，卷十一，頁9。

14. [清] 錢陳群，《香樹齋文集》，卷七，頁14。乾隆二十九年（1764）刻本。

15. 同註8，頁2200。

16. 同註11，卷下，頁1。

17. 同註11，卷上，頁19

18. 同註11，卷中，頁41。

19. 女紅，亦作「女功」、「女工」。指女子所做的紡織、縫紉、刺繡等技藝及其成品。它在舊時女性生活中佔有重要的地位，是評判女子聰明、賢慧的重要標準，也是女子婚嫁的重要籌碼。

20. [清] 許宛懷，《宛懷韻語》。出版資訊不詳。

21. 同註14，卷二十六，頁7。

22. 同上註。

23. 同上註。

24. 方維儀（1585－1668），名仲賢，字維儀，桐城（今屬安徽）人，著名學者方以智姑姑。她自幼喜歡揮毫作畫，以家藏宋代名畫家李公麟《過海揭缽》為樣本，日日臨摹，刻苦練習，終成一代不以色渲染、僅以線痕墨跡表現宗教畫的白描大師。

25. 程景鳳（生卒年不詳），字侶仙，江蘇長洲人，彭蘊燦箊室。彭蘊燦雖不

是畫家，卻是位書畫收藏者和畫史學家，曾從一千兩百六十三種文獻資料中采輯並根據家中書畫藏品，編撰出《歷朝畫史傳》（簡稱《畫史匯傳》）。程氏以家中的藏畫為範本，悉心描摹，潛心鑽研。清代李玉棻《甌缽羅室書畫過目考》言她：「刺繡於春暉樓，見家藏名跡，描寫輒佳，尤於南樓酷肖。曾笙巢侍御藏有《臨甌香紫薇》小幀，秀麗動人。」

26. 楊麗卿（名瑞雲，生卒年不詳），是江蘇省吳縣人汪職方（字認荂）的侍姬。張鳴珂《寒松閣談藝瑣錄》言，當時：「認荂歌兒素雲欲習寫生，時有單嶽書嚴工惲家法，因延致之，俾素雲學已浹辰尚茫然。麗卿旁睨皴染之法，會其微旨。」楊氏的繪畫所得，純屬於無心插柳之舉，其畫作水準如何，張鳴珂又記：她曾經臨摹家中虞山蔣文素的《宜男花》條幅，「諦視久之，輒申藤吮翰，點渲合度。認荂極為獎借」。

27. 蔣淑（生卒年不詳），字又文，蔣廷錫女，蔣季錫的侄女，華亭王敬妻。她自幼秉承家教，擅繪花鳥，常與父親和兄長蔣溥探討畫理，受益匪淺。

28. 「惲氏家族」包括：惲冰、惲青、惲懷英、惲懷娥、惲蘭溪等人，她們都是清初山水、花鳥畫名家惲格（字壽平，號南田）的後裔，她們是一支在造型上生動活潑、渲染點綴清潤明麗、風格秀朗的花鳥畫生力軍。

29. [現代] 石光明編，《乾隆御製文物鑒賞詩》，頁241。書目文獻出版社，1993年7月版。

30. 同註29，頁243。

31. 同註14，卷二十六，頁2。

32. 同註11，卷上，頁9。

33. 同上註。

34. 同上註。

35. 同註11，卷中，頁8。

36. 同註14，卷二十六，頁14。

37. [清] 秦祖永，《桐蔭論畫》，附錄，頁2。梁溪秦氏刊本，同治三年（1864）。

38. [清] 姜怡亭，《國朝畫傳編韻》，收入《中國書畫全書》，冊10，頁950。上海書畫出版社，1996年10月版。

39. 同註11，卷下，頁16。

40. 同註37，附錄，頁2

41. [現代] 故宮博物院編，《故宮已佚書籍書畫目錄四種》，記其文物編號是「靜字一百七十三號」。

42. 同註11，卷下，頁46。

43. 陳書《花卉圖》冊（十二開）紙本設色 廣東省美術館藏。款：「雍正己酉秋九月聽松閣摹古。南樓老人陳書。」「己酉」是雍正七年（1729）。

44. 陳書《桃花繡球圖》軸 絹本設色 廣東省美術館藏。款：「乙卯」是雍正十三年（1735）。

45. 陳書《花鳥圖》軸 紙本設色 上海博物館藏。款：「庚戌」是雍正八年（1730）。

46. 陳書《梅鶴圖》軸 紙本設色 上海博物館藏。

47. 陳書《花卉草蟲圖》冊（十開） 紙本設色 首都博物館藏。

48. 陳書《三友圖》軸 紙本設色 無錫市博物館藏。款：「辛亥」是雍正九年
　　（1731）。

49. 王蒙（1308－1385），字叔明，浙江湖州（今浙江吳興）人，因棄官隱居於
　　臨平黃鶴山（今浙江杭州餘杭縣區臨平鎮）中而取號黃鶴山樵。他以能
　　獨到地表現高山密林繁茂的景象而稱譽畫壇，並與黃公望、倪瓚、吳鎮
　　合稱「元季四家」。

50. [現代] 故宮博物院編，《故宮已佚書籍書畫目錄四種》記：1923年11月20日
　　賞溥傑陳書《羅浮疊翠圖》（永字四百四十四號）。

51. [明] 謝肇淛，《五雜組》，卷七，頁141。遼寧教育出版社，2000年1月版。

52. [唐] 張彥遠，《歷代名畫記》，卷一，收入《中國書畫全書》，冊1，頁120。
　　上海書畫出版社，1993年10月版。

53. 錢陳群跋陳書《歷代帝王道統圖》冊（十六開） 絹本設色 33.5 x 37.3公分
　　北京 故宮博物院藏。

54. 同註14，卷二十六，頁13。

55. [南齊] 謝赫，《古畫品錄》，收入《中國書畫全書》，冊1，頁1。上海書畫
　　出版社，1993年10月版。

56. 同註11，卷下，頁77。

57. 同註14，卷二十六，頁8。

58. 同註11，卷上，頁21。

59. 同註14，卷十八，頁12。

60. 錢陳群跋陳書《四子講德論圖》卷 絹本設色 30.2 x 81.5公分 北京 故宮博物
　　院藏。

61. [宋] 內廷奉敕，《宣和畫譜》，卷二十，收入《中國書畫全書》，冊2，頁129。
　　上海書畫出版社，1993年10月版。

62. 同註11，卷上，頁25。

63. 同註11，卷上，頁8。

64. 《夜紡授經圖》由海昌鄭君（璇）繪製，成於雍正乙巳（1725），參見註
　　11，卷中，頁78。

65. 同註11，卷中，頁77。

66. 同上註。

67. 同上註。

68. 同上註。

69. 同註11，卷中，頁79。

70. [清] 李元度著，《國朝先正事略》，卷十五，頁449。嶽麓書社出版社，
　　1991年5月版。

71. 同上註。

72. 錢陳群跋陳書《歷代帝王道統圖》冊，北京故宮博物院藏。

73. [清] 張照、梁詩正等編撰，《石渠寶笈初編》，頁758。上海古籍出版社，
　　1991年版。

74. 同註29，頁239。

75. 同上註。

76. 同註29，頁241。

77. 同上註。

78. 金廷標，生卒年不詳，字士揆，浙江烏程（今湖州）人。工畫人物、山水兼寫真、花卉，亦能界畫。乾隆二十五年（1760）弘曆南巡，金廷標進《白描羅漢圖》冊，稱旨，得入內廷供奉。《石渠寶笈》著錄其八十一幅畫作。

79. 同註29，頁243。

80. [清] 張照、王傑等編，《秘殿珠林石渠寶笈合編》（全十二冊）之《石渠寶笈續編》，冊6，頁3028。上海書店影印出版，1988年10月版。

81. 同上註。

82. [清] 錢陳群，《香樹齋文集續鈔》，卷一，頁11。乾隆二十九年（1764）刊本。

83. 汪砢玉（1587－？），字玉水，號樂卿，自號樂閑外史。建「凝霞閣」，以富藏古籍、字畫著稱。

84. [明] 汪砢玉，《珊瑚網畫錄》，收入《中國書畫全書》，冊5，頁713。上海書畫出版社，1992年10月版。

85. 冼玉清（1894－1965），廣東南海西樵人，是位著名的畫家、文獻學家、女博學家，被譽為「千百年來嶺南巾幗無人能出其右」的傑出女詩人。長期關注於廣東文化，撰寫了大量相關的論著，《廣東女子藝文考》是其中重要的一部，1941年7月由商務印書館出版。該書著重介紹了十八世紀前後廣東地區女性文學藝術的情況，具有較高的學術價值。

86. [明] 姜紹書，《無聲詩史》，收入《中國書畫全書》，冊4，頁861。上海書畫出版社，1992年10月版。

87. 同上註。

88. 同註38，頁955。

89. [清] 陳文述，《畫林新詠・補遺》，收入《中國書畫全書》，冊14，頁578。上海書畫出版社，1999年10月版。

90. 同註38，頁953。

91. 同註38，頁948。

92. [清] 錢謙益，《列朝詩集小傳》，閏集，頁731。上海古籍出版社，1983年版。

93. [現代] 胡文楷，《歷代婦女著作考》，頁723。上海古籍出版社，1985年7月版。

94. 袁枚（1716－1797），字子才，號簡齋，晚年自號蒼山居士，錢塘（今浙江杭州）人。乾隆、嘉慶朝重要的詩人、詩論家，與趙翼、蔣士銓合稱為「乾隆三大家」。

95. [民國] 關冕鈞，《三秋閣書畫錄》，卷下，頁44。蒼梧關氏鉛印本，1928年版。

96. [清] 竇鎮，《國朝書畫家筆錄》，卷四，收入《清代傳記叢刊》，冊82，頁469。明文書局印行，1986年5月版。

97. 同註6，頁952。

98. 同註11，卷上，頁18。

99. 同註6，頁952。

100. 同註11，卷上，頁18。

101. 同註11，卷下，頁1。

102. 同註11，卷中，頁12。

103. 同註6，頁952。

104. 同註6，頁952。

105. 同註11，卷下，頁12。

106. 張庚《品爐圖》軸 紙本設色 69.7 x 42.9公分 北京 故宮博物院藏。

107. 同註6，頁952。

108. 張庚《設色山水花卉圖》冊（十開） 紙本設色 23 x 31.7公分 北京 故宮博物院藏。

109. 張庚《花鳥山水圖》冊（十開） 紙本墨筆 22.2 x 30.3公分 天津博物館藏。

110. 同註6，頁952。

111. 同註82，卷二，頁25。

112. 同註6，頁952。

113. 張庚《夏山煙靄圖》扇 紙本墨筆 20 x 56公分 北京 故宮博物院藏。

114. 張庚《仿董源山水圖》扇 紙本墨筆 16 x 46.5公分 北京 故宮博物院藏。

115. 同註6，頁952。

116. 同上註。

117. 同註37，卷下，頁10。

118. 同註6，頁952。

119. [清] 張庚，《國朝畫徵錄》，收入《中國書畫全書》，冊10，頁423。上海書畫出版社，1996年10月版。

120. 同註10，頁454。

121. 同註10，頁455。

122. 同上註。

123. [清] 紀昀編，《四庫全書總目提要》，卷一百八十五，集部三十八。河北人民出版社，2000年3月版。

124. 同註10，頁455。

125. [清] 袁枚，《隨園詩話》，卷七，頁229。北京人民文學出版社，1982年9月版。

126. 同上註。

127. 同註10，頁454。

128. 同註119，頁423。

129. 同上註。

130. 同上註。
131. 同上註。
132. 同註123，卷四十八，史部四，頁1325。
133. 同註11，卷中，頁77。
134. 同註11，卷上，頁24。
135. 同註14，卷七，頁14。
136. 同註6，頁952。
137. 同註11，卷上，頁24。
138. 同上註。
139. 同上註。
140. 同註11，卷中，頁8。
141. 同上註。
142. 同註11，卷上，頁24。
143. 同註11，卷下，頁40。
144. 同註11，卷中，頁8。
145. 同註12，卷十二，頁4。
146. [清] 馮金伯，《國朝畫識》，收入《中國書畫全書》，冊10，頁654。上海書畫出版社，1996年10月版。
147. 同註12，卷十四，頁4。
148. 同註10，頁454。
149. 同註38，頁869。
150. 同註6，頁953。
151. 錢泳（1759－1844），原名鶴，字立群，號梅溪居士，金匱（今江蘇無錫）人。出身於名門望族，博學多才，卻不事科舉。著有《履園叢話》、《履園譚詩》等。《履園叢話》是錢泳晚年潛居履園，於灌園之暇，就耳目所睹聞，自為箋記的筆記，以資料翔實、文筆流暢而著稱。涉及人物軼事、典章制度、金石考古、文物書畫、詩詞小說、鬼神精怪等許多方面內容，堪稱包羅萬象，蔚為大觀。
152. [清] 錢泳，《履園叢話》，頁299。中華書局，1979年12月版。
153. [清] 紀昀，《閱微草堂筆記》，卷二十，頁500。上海古籍出版社，1980年9月版。
154. 同註6，頁953。
155. 同上註。
156. [清] 袁枚，《隨園詩話・補遺》，卷一，頁24。北京人民文學出版社，1982年9月版。
157. 同註6，頁953。
158. 同上註。
159. 同註37，卷下，頁15。
160. 羅聘《鬼趣圖》卷 紙本設色 35.5 x 約2500公分 香港私人收藏。
161. [民國] 趙爾巽等修，《清史稿》，列傳九十二，頁10515。清史館鉛印本，

1927年版。

162.　[現代] 錢霆，〈嘉興海鹽錢氏人物史略〉。《錢氏聯誼》網站資訊中心提供。

163.　[清] 張照、王傑等編，《秘殿珠林石渠寶笈合編》（全十二冊）之《石渠寶笈三編》，卷五，頁2377。上海書店影印出版，1988年10月版。

164.　同上註，頁2378。

165.　同上註，頁2378。

166.　同註80，冊20，頁259。

167.　[清] 洪亮吉，《北江詩話》，卷一，頁13。中華書局，1985年5月版。

168.　[現代] 錢仲聯，《夢苕庵詩話》，收入《清詩紀事》，頁1354。鳳凰出版社（原江蘇古籍出版社），2004年4月版。

169.　同註6，頁953。

170.　[現代] 錢鐘書，《談藝錄》，頁176。中華書局，1984年3月版。

171.　[清] 黃培芳，《香石詩話》，收入《續修四庫全書》，冊1706，卷三，頁168。上海古籍出版社，1995年。

172.　[清] 稽璜、劉墉等撰，《皇朝通志》，卷五十二，頁6。浙江書局刻本，清光緒八年（1882）。

173.　同註10，頁455。

174.　[清] 晏棣，《國朝書畫名家考略》，收入《中國書畫全書》，冊11，頁675。上海書畫出版社，1997年4月版。

175.　同註119，頁433。

176.　同註6，頁953。

177.　同上註。

178.　同註6，頁952。

179.　同註10，頁455。

180.　同註14，卷二，頁17。

181.　同註14，卷二十六，頁10。

182.　同註11，卷上，頁5。

183.　同註11，卷下，頁73。

184.　同註11，卷上，頁3。

185.　同註11，卷下，頁41。

186.　同註14，卷八，頁4。

187.　同註10，頁455。

188.　同註11，卷下，頁20。

189.　同註11，卷下，頁49。

190.　同註11，卷上，頁11。

191.　同註11，卷上，頁19。

192.　同註11，卷下，頁1。

193.　同註11，卷下，頁12。

194.　同註11，卷下，頁7。

195. 盧見曾（1690－？），字抱孫，號雅雨山人，山東德州人，盧道悅之子。康熙六十年（1721）進士。勤於吏治，累官至兩淮鹽運使。好與四方名流結交，極一時文酒之盛。著《中州集例》、《雅雨堂詩》八集。

196. 同註11，卷下，頁7。

197. 同註11，卷上，頁2。

198. 魏大中（1575－1625），字孔時，號廓園，嘉善人。明萬曆四十四年（1616）進士，歷任工、禮、戶、吏各科給事中等職。正直剛毅，因反對魏忠賢而遭殘害。

199. 同註11，卷上，頁24。

200. 同註119，頁444。

201. 同上註。

202. 同上註。

203. 同上註。

204. 同上註。

205. 同上註。

206. 同註11，卷上，頁6。

207. 同註11，卷上，頁14。

208. 同註11，卷下，頁12。

209. 同註11，卷中，頁12。

210. 同註6，頁953。

211. 同上註。

212. 同上註。

213. 同註6，頁998。

214. 同註146，頁727。

215. 同註6，頁998。

216. 錢楷《靈岩山圖》冊 紙本墨筆 26.2 x 38.7公分 北京 故宮博物院藏。

217. 錢楷《松溪山閣圖》軸 紙本設色 80 x 38公分 北京 故宮博物院藏。

218. 錢楷《菊花圖》扇 紙本設色 18 x 52.2公分 北京 故宮博物院藏。

219. 錢維喬《仿王蒙竹簌松濤圖》軸 紙本設色 95 x 46公分 河南省博物館藏。款：「乾隆庚子」，即乾隆四十五年（1780）。

220. 錢維喬《倪黃筆意圖》軸 紙本墨筆 122 x 46公分 廣州市美術館藏。款：「乙巳」，即乾隆五十年（1785）。

221. 同註6，頁953。

222. 同上註。

223. 同上註。

224. 同註8080，3函23冊，頁154。

225. [清] 吳文溥，《南野堂筆記》，頁碼不詳。味蘭居刊巾箱本，嘉慶元年（1796）。

226. 同註125，卷十三，頁456。

227. 同註161，列傳二百九十，頁13893。

228. 同註161，列傳二百九十，頁13894。

229. 錢伯坰《草書》軸 紙本墨筆 北京 故宮博物院藏。作於清乾隆五十三年（1788）。

230. 錢伯坰《行書》軸 紙本墨筆 江蘇南通博物苑藏。作於清嘉慶三年（1798）。

231. 錢伯坰《行書遊松江詩》卷 紙本墨筆 上海朵雲軒藏。作於清嘉慶五年（1800）。

232. [清] 彭蘊燦，《歷代畫史匯傳》，收入《中國書畫全書》，冊11，頁123。上海書畫出版社，1997年4月版。

233. 同註146，頁654。

234. 錢善楊《萬玉圖》軸 紙本墨筆 132 x 31.5公分 北京 故宮博物院藏。

235. [清] 陳康祺，《郎潛紀聞初筆》，卷八，頁163。北京中華書局，1997年12月版。

236. 錢善言《紫藤圖》扇 紙本設色 16.7 x 52公分 北京 故宮博物院藏。

237. [清] 張鳴珂，《寒松閣談藝瑣錄》，收入《中國書畫全書》，冊14，頁144。上海書畫出版社，1999年10月版。

238. 同上註。

239. 金鴻佺，生卒年不詳，字希偓，號蓮生，秀水人。候選訓導。

240. 同註237，頁113。

241. 同上註。

242. 同註10，頁459。

243. 同註11，卷上，頁2。

244. 同註10，頁459。

245. 同註38，頁948。

246. 同註82，卷二，頁25。

247. 同上註。

248. [現代] 施淑儀輯，《清代閨閣詩人徵略》，頁152。上海書店出版，1987年5月版。

249. 同註82，卷二，頁25。

250. 同註10，頁459。

附錄.

附錄一　《石渠寶笈》、《秘殿珠林》著錄的陳書作品

※ 大致按作品創作年代排序

序號	作品名稱	《石渠寶笈》、《秘殿珠林》著錄	藏地	備註
1	《山水圖》軸	《石渠寶笈續編》：上下二幅。宣紙本。同縱七寸四分、橫一尺一寸四分。上幅水墨畫溪山雜樹，一人倚柯。下幅松籬秋菊，二人把盞，一人負瓶來。無名款。鈐印三：陳氏、錢書。米珠。有錢綸光題：余生也晚誇奇事，親見停雲館主人。又題：把杯對菊非難事，送酒堪思此韻人。鈐印三：綸、光、廉江氏。鑑藏寶璽：八璽全。	【原貯】養心殿 【現藏】臺北國立故宮博物院	
2	《雜畫圖》冊	《石渠寶笈續編》：宣紙本。六幅。縱七寸五分、橫一尺一寸五分。陳書畫，錢綸光題。一水墨畫梅花水仙。鈐印二：陳氏、錢書。（下五幅同）。題：羅浮洛浦具仙骨，團聚從容紀歲寒。鈐印二：主靜、錢綸光印。御題行書：漫議托根草木差，凌波疏影共橫斜。月明林下青邱句，早識豐標是一家。二設色畫荷花。題：今年種藕花偏少，銷暑還憑翰墨香。鈐印二：窗雪、廉江。御題行書：外直中通性本空，遠香輕度鯉魚風。女夷賦色初無意，此白終湏勝彼紅。三淺設色畫蘆荻漁舟。題：浮家我若隨漁父，也愛蘆花淺水邊。鈐印二：山樓、綸光。御題行書：一片秋江澄不波，蘆花沙渚颯婆娑。扁舟浮去止亦可，莫認漁名是張志和。四設色畫流泉清賞。題：梧竹流泉聲和苔，幽人洗耳賞心時。鈐印二：無他技、西原季子。御題行書：竹梧清籟石流泉，唱和無心出自然。傾耳宮商以外聽，小哉屬詠穎師弦。五水墨畫芙蓉寒雀。題：拚令傍人嫌冷淡，不將脂粉畫芙蓉。鈐印一：遁吟。御題行書：木芙蓉繼水芙蓉，一片秋蟾印晚風。蘆荻飄蕭下水鳥，來參異異與同同。六設色畫吉祥花、蠟梅、百合、柿。（落款）陳氏錢書製。題：開圖佳識朝朝見，不比燈花與鵲聲。廉江漫題。鈐印三：千尺松齋、綸、光。御題行書：吉祥草綠蠟梅黃，蔬果憑占百事昌。香樹軒中家慶藹，歲朝圖出好韶光。甲辰嘉平，御題。每幅分鈐寶：寫生、乾隆宸翰、澄觀、比德、朗潤、幾暇臨	【原貯】重華宮 【現藏】臺北國立故宮博物院	

		池、得佳趣、會心不遠、德充符、古稀天子、猶日孜孜。引首：御筆、連璧。鈐寶一：古希天子。鑒藏寶璽：八璽全。		
3	《秋塍生植圖》軸	《石渠寶笈續編》：絹本。縱三尺一寸、橫九寸。設色畫秋蟲雜卉。款：康熙庚辰五月，陳氏錢書摹古。鈐印三：女史、陳書、上元弟子。鑒藏寶璽：八璽全。	【原貯】御書房 【現藏】臺北 國立故宮博物院	康熙庚辰為1700年，陳書年四十歲
4	《摹古圖》冊	《石渠寶笈初編》：素箋本。凡八幅。第三幅、第四幅、第七幅墨畫。餘俱著色畫。末幅款云：陳氏錢書摹古。	【原貯】養心殿 【現藏】臺北 國立故宮博物院	
5	《荷花圖》軸	《石渠寶笈續編》：宣紙本。縱三尺九寸二分、橫一尺六寸二分。設色畫荷塘菱草。款：避暑藕舫即景十幅之一。陳氏錢書。鈐印四：女史、陳書、米珠、上元弟子。御題行書：濯漣色不妖，微露香都淨。能底神韻傳，伊人本蓮性。乾隆丁丑春御題。鈐寶二：乾隆宸翰、幾暇臨池。鑒藏寶璽：七璽全，淳化軒、淳化軒圖書珍秘寶、乾隆宸翰、信天主人、古希天子、壽、八徵耄念之寶。	【原貯】淳化軒 【現藏】不詳	乾隆丁丑為1757年
6	《出海大士像圖》軸	《秘殿珠林續編》：素箋本。縱二尺二寸二分、橫八寸八分。淺設色畫觀音大士坐磐石上。款：上元弟子，仿左門孫山人筆法，敬畫普門大士出海像。時康熙五十二年仲春三日。鈐印二：陳、書。有其子陳群跋：萬里波濤萬里平，萬年自在萬年清。十方善信同瞻仰，無縫天衣一筆成。敬題臣母陳書所畫出海觀音像。臣錢陳群恭進。時年八十有六。鈐印二：宮傳尚書、臣錢陳群。御題行書：崔嵬晏坐貝多平，天水空涵石竹清。示現漫雲出海像，如來如是本圓成。癸巳仲春月。御題。鈐寶二：幾暇怡情、得佳趣。鑒藏寶璽：八璽全。	【原貯】乾清宮 【現藏】臺北 國立故宮博物院	康熙五十二年為1713年，陳書年五十三歲
7	《寫生圖》冊	《石渠寶笈續編》：宣紙本。推篷式。十幅。每幅縱六寸八分、橫一尺四寸。設色畫。一山桃竹枝。二柳枝鸚鵒。三海棠玉蘭。四蒲萄。五蝴蝶花薔薇。六荷花慈姑。七疏果籃菊。八鳳仙瓦雀。九松竹山禽。十臘梅天	【原貯】養心殿 【現藏】不詳	康熙癸巳為1713年，陳書年五十三歲

		竹。款：康熙癸巳九月。陳氏錢書製。每幅分鈐印：秀州女子、陳氏錢書、米珠、書愧南貞、白陽家學、傳神、上元弟子、佩珠、補紡、衛管夫人皆我師、品十齋居口中、陳氏錢書。鑒藏寶璽：八璽全。		
8	《花卉圖》冊	《石渠寶笈初編》：素箋本。著色畫。末幅款識云：康熙丁酉長至日，上元弟子陳書。冊計十幅。	【原貯】養心殿 【現藏】臺北 國立故宮博物院	康熙丁酉為1717年，陳書年五十七歲
9	《寫生圖》冊	《石渠寶笈續編》：宣紙本。十幅。縱七寸、橫一尺八分。淺設色畫。一蘭石。（御筆行書題詩）「寫花倚石亦恒為，獨以幽蘭乃覺宜。屈子之香孫氏介，相親氣味具深思。」二桃花。（御筆行書題詩）「淺紅嫩綠鬱相扶，畫則趙昌詩則吳。含蕾多於放英者，意之不盡在斯乎。」三虎耳草。（御筆行書題詩）「團葉居然似雙耳，芳叢何礙寫於菟。設如絜矩履其尾，三四之間凶吉殊。」四紫薇、梔子、翠鳥。（御筆行書題詩）「薇紅厄白各為觀，生意斑爛正未闌。誰謂六根泯禽類，一枝托處愛林蘭。」五湖石、石竹、萱花。（御筆行書題詩）「石竹金萱各冶榮，一峰側畔托秋清。西風斜日相過處，颯遝猶聞金石聲。」六荷花。（御筆行書題詩）「不為工致為瀟灑，面目本來卻飾修。設以濂溪定名論，應於隱逸傳中求。」七蟹藻。（御筆行書題詩）「蒲塘霜後正酣肥，勃窣平沙樂晚暉。介士名稱高位置，可知亦有橫行譏。」八蓼花、遍地金、宿蝶。（御筆行書題詩）「秋意寥蕭到蓼汀，玉腰小住喜丁星。看他栩栩如方醒，便合南華試著經。」九紅葉、棲鳥。（御筆行書題詩）「一枝楓樹已經霜，好鳥來非矞乃翔。試問杜家得句者，於斯究竟孰閑忙。」十水仙。（御筆行書題詩）「洛神賦裡得神餘，皎皎如兼淡淡如。結構總無巾幗氣，知伊人特醉詩書。己酉新正月。御題。」每幅分鈐印一：書。末幅款：康熙丁酉仲春。陳書畫。鈐印四：秀州、女子書、夢湘樓、臣平。每幅分鈐寶：乾隆	【原貯】乾清宮 【現藏】臺北 國立故宮博物院	康熙丁酉為1717年，陳書年五十七歲 乾隆己酉為1789年

		宸翰、幾暇臨池、妙意寫清快、個中自有玉壺冰、筆端造化、匊水月在手、寫生、落花滿地皆文章、體仁、卍有同春、用筆在心、寓意於物、中心止水靜、大塊假我以文章、古稀天子、猶日孜孜。鑒藏寶璽：八璽全。古希天子、天恩八旬、八徵耄念之寶。		
10	《四子講德論圖》卷	《石渠寶笈續編》：絹本。縱一尺一寸六分、橫二尺三寸三分。設色畫。王褒論意。款：四子講德圖。南樓老人陳書製。雍正二年，兒子陳群奉余歸浙，舟泊聊攝，聞兒輩讀文選。仿文衡山筆法。鈐印三：陳書、復庵、上元弟子。引首御筆：慈教傳芬。鈐寶一：古希天子。後幅錢陳群書：四子講德論。並跋：四子講德論（並序），王子淵（四子謂：微斯、文學、虛儀夫子、浮游先生陳邱子也）。褒既為益州刺史王襄作中和樂職宣佈之詩。又作傳，名曰四子講德。以明其意焉。微斯文學問於虛儀夫子曰：蓋聞國有道，貧且賤焉，恥也。今夫子閉門距……（略）太夫人工繪事，愛讀書。山水花頭，具臻神妙。尤喜畫古來帝王及名賢圖像。得者珍同拱璧。每圖一幅，必取針懸於屏間。數日復易他幅。曾畫殷高宗夢帝賚良弼，數易稿，最後於殿陛旁。列環衛武臣十餘人，睡熟如聞鼾聲者。則曰：是吳道子畫鍾馗捉鬼，抉用胕指法也。今道統圖貢內府，蒙恩御筆，題：入神品。太夫人，曾畫四子講德圖，十餘年中，計四五幅。此圖屬馮氏妹，亟請乃得之。為錄王子淵論於卷末。付裝池，裝成。每一展卷，覺山川明秀，竹樹清麗，雲氣暗藹，人物古茂，車馬安閒，禽鳥飛集，蓋煙雲供養，生意盎然，得於天者深，即使衡山見之，當許為瑜亮也。乾隆二十五年四月三日朔。男陳群敬題。鈐印七：香樹居士、陳群、集齋、遠聞佳士輒心許老見異書猶眼明、金陛坊長、一生思慮無由衰、勤能補拙。鑒藏寶璽：八璽全。五福五代堂、古稀天子寶、八徵耄念之寶、成性存存、典學勤政。	【原貯】乾清宮 【現藏】北京故宮博物院	雍正二年為1724年，陳書年六十四歲 乾隆二十五為1760年
11	《仿王蒙筆意圖》軸	《石渠寶笈初編》：宣德箋本。墨畫。款識云：清暉山人曾示余仿黃鶴山人《華山松壑》、《鳴泉》二圖束本，本領絕佳。後見家長孺仿松壑、	【原貯】乾清宮	雍正四年為1726年，陳書年六十六歲

		鳴泉，疏老蒼秀，覺清暉猶有名家習氣。秋窗無事，偶為合景，然終以未見黃鶴山人真跡為恨也。南樓老人陳書並識。雍正四年九月既望。下有：陳書之印、上元弟子二印。前有：米珠一印。左方下有：香樹齋一印。軸高三尺二寸七分、廣一尺二寸九分。	【現藏】不詳	
12	《歷代帝王道統圖》冊	《石渠寶笈初編》：素絹本。著色畫。凡十六幅。末幅款云：嘉禾郡女史陳書恭畫。下有：女史陳書、補繪二印。左方錢陳群書贊。第一幅署伏羲龍馬負圖。贊云：道統開天，遇聖而授，設位成能，立極惟後，丹圖五五，羅星錯繡，蓄秘儲精，神物孰寇。河流渾渾，龍駒昂昂，赤文綠甲，背負騰光，考序作卦，觀變陰陽。文口未立，理蘊巳彰。後署：仿鐘繇筆意，五字。第二幅，署神農遍嘗百草。贊云（略），後署：仿王羲之筆意，六字。第三幅：署黃帝畫井制畝。贊云（略），後署：仿王獻之筆意，六字。第四幅，署帝堯欽若授時。贊云（略），後署：仿索靖筆意，五字。第五幅：署帝舜鳳儀麟舞。贊云（略），後署：仿虞世南筆意，六字。第六幅：署：夏禹隨山刊木。贊云（略），後署：仿褚遂良筆意，六字。第七幅，署：後稷教民稼穡。贊云（略），後署：仿歐陽詢筆意，六字。第八幅，署：成湯網口三面。贊云（略）。後署：仿柳公權筆意，六字。第九幅，署：殷高宗夢賚良弼。贊云（略），後署：仿顏真卿筆意，六字。第十幅，署：周文王廢政施仁。贊云（略），後署：仿李邕筆意，五字。第十一幅，署：周武王訪箕衍疇。贊云（略），後署：仿孫過庭筆意，六字。第十二幅，後署：周成王葛年定鼎。贊云（略），後署：仿蘇軾筆意，五字。第十三幅，署：漢高帝太牢祀聖。贊云（略）。後署：仿黃庭堅筆意，六字。第十四幅，署：漢光武錫封褒德。贊云（略）。後署：仿米芾筆意，五字。第十五幅，署：唐太宗屏書刺史。贊云（略），後署：仿蔡襄筆意，五字。第十六幅，署：宋太祖洞開重門。贊云（略），後署：仿趙孟頫筆	【原貯】重華宮　【現藏】北京故宮博物院	乾隆八年為1743年

| | | 意，六字。款云：錢陳群敬贊並書。前副頁磁青箋本。泥金篆書歷代帝王道統之圖八字。後副頁灑金箋本。陳群自書恭進畫冊箚子云：臣錢陳群謹奏，為恭進畫冊事。竊臣母陳氏，粗曉文義，兼工染翰，山水、人物、花鳥，具魯口心。獨運精思，間合古法，茲有家藏臣母所畫歷代帝王道統圖，上自五帝，下逮唐宋，或德啟文明，或功侔造化，或撮其一事，或采其一言。莫不優入聖閫，遠承道望道未見之心。收學古有獲之效。周情脈。欽惟皇上質備生知，志深時敏，以孔思，與日月而邁征，作聖述明實後先而同揆。蓋典籍所傳。羹牆可見，然與其散在圖書，心藏而景慕，不若列之幾硯，目睹而道存，余以集群聖之成，豈獨觀古人之象，謹將臣母所畫冊子計十六幅，臣不揣弇陋，每幅謹製圖贊一首，另潢成冊，並呈御覽。臣不勝戰慄隕越之至。謹奏，幅高一尺三分，廣一尺一寸六分。御筆題簽，下注：錢陳群所進伊母陳氏畫，十字。簽上有乾隆御覽之寶一璽。外函簽同。按，此冊為刑部侍郎臣錢陳群之母所畫。陳群於乾隆八年冬十二月進呈，並撰贊語十六章呈御覽。此箚中所謂每幅謹製圖贊一首，另潢成冊也。嗣陳群奉命書於畫冊左方，並錄進奏原箚於尾。 | | |
| 13 | 《長松圖》軸 | 《石渠寶笈三編》：紙本。縱二尺六寸五分、橫九寸五分。設色畫長松一株，下陰水閣，中一人攤書而坐。款：閣外長松，三百年物也。暇即圖之。陳氏錢書。鈐印二：女史、陳書。高宗純皇帝御題行書：壁畫長松三百年，真松窗外綠參天。兩翁不識誰兄弟，照影疑如立鏡前。甲申仲秋月。御題。（又題）三百年松挐古枝，寫形女史壁間披。若論窗外真松古，相對還應弟視之。甲辰季夏。御題。玉池，御筆續題：岩松壁畫各軒軒，霞舉答相謏籟翻。女史古圖經屢詠，笑予於此未忘言。庚戌季夏。御題。（又題）江南塞北原無涉，室裏山中若有期。女史或知此意否，七章佛偈早言之。癸丑季夏。御題。軸內分鈐寶璽：惟精惟一、乾隆宸翰、古稀天子、猶日孜孜、八徵耄念之寶（重二）、自彊不息（重一）、乾隆御 | 【原貯】避暑山莊

【現藏】北京故宮博物院 | 乾隆甲申為1764年

乾隆甲辰為1784年

乾隆庚戌為1790年

乾隆癸丑為1793年 |

		覽之寶、古希天子、避暑山莊。鑑藏寶璽：五璽全、寶笈三編。		
14	《羅浮疊翠圖》卷	《石渠寶笈續編》：宣德箋本。縱一尺二寸三分、橫二丈一尺。水墨畫雲山溪樹，村田樓觀。款：羅浮疊翠（八分書）。嘉禾女史陳書寫。鈐印二：女史陳書、南樓。鑑藏寶璽：八璽全。	【原貯】養心殿 【現藏】北京故宮博物院	
15	《仿王蒙黃山雲海圖》卷	《石渠寶笈三編》：紙本。縱八寸三分、橫七尺七寸。淺設色畫。岡連嶺接，千頃雲容。款：仿黃鶴山樵黃山雲海圖筆意。女史陳書。鈐印三：陳、書、復庵。卷內分鈐高宗純皇帝寶璽：乾隆御覽之寶、乾隆鑑賞。鑑藏寶璽：五璽全。寶笈三編。	【原貯】延春閣 【現藏】臺北 國立故宮博物院	
16	《仿陳淳水仙圖》卷	《石渠寶笈續編》：宣紙本。縱九寸、橫八尺四寸五分。水墨畫水仙。偏反疏密相間。點綴竹石藤蘿。款：家白陽有水仙墨卷。雨窗仿之，頗得放筆之趣。南樓老人陳書。時年七十又五。鈐印二：陳、書。鑑藏寶璽：八璽全。	【原貯】御書房 【現藏】日本東京國立博物館	雍正十二年為1734年，陳書年七十五歲
17	《畫荷花圖》軸	《石渠寶笈續編》：宣紙本。縱三尺、橫九寸六分。水墨畫荷花一莖二葉。水鳥啄蓮實。款：藕亭即景。摹家白陽陳氏錢書。鈐印二：陳氏、錢書。鑑藏寶璽：八璽全。	【原貯】重華宮 【現藏】臺北 國立故宮博物院	
18	《山窗讀易圖》軸	《石渠寶笈續編》：宣紙本。縱三尺二寸五分、橫一尺七寸。水墨畫疊嶺曲流，竹樹中茅齋展卷。自識：握管欲仿叔明山窗讀易圖，而信手所之，忽帶石田翁筆法。至其靜氣幽僻處，三伏懸之，可以忘暑。復庵陳書，時年七十又五。鈐印一：陳氏書。御題行書：欲仿叔明讀易圖，不期筆法石田具。幀中下半忽齊截，易理無窮寓此乎。按，是幀下半，樹屋坡石，截然以止。紙幅之窮，尚餘十分寸之三，似有意止之以齊者。或老人因易理無窮，作畫時故留有餘，以寓書不盡言，言不盡理之旨乎。乾隆乙巳冬，御識。鈐寶二：古稀天子、猶日孜孜。（又題）：細觀此圖，究因紙幅已窮，不可再佈景，然而截然而止，不為缺欠，老人立意奇矣。鈐寶二：古稀天子之寶、猶日孜孜。鑑藏寶璽：八璽全、古希天子、八徵耄念之	【原貯】重華宮 【現藏】臺北 國立故宮博物院	雍正十二年為1734年，陳書年七十五歲 乾隆乙巳為1785年

		寶、寓意於物。（和珅、梁國治、董浩三人題詩，文不錄）		
19	《夏日山居圖》軸	《石渠寶笈三編》：紙本。縱一尺九寸八分、橫一尺三寸四分。設色畫。秧畦柳岸，岩畔書齋。款：仿唐子畏《夏日山居圖》。復庵陳書。時年七十有五。鈐印二：陳、書。高宗純皇帝御題行書：山明水秀碩人寬，幾架溪亭俯碧波。不禁漁翁把釣往，時來幽士問書過。麥針已撲香風滿，柳線猶含弱意多。若日山居仿子畏，知為首夏尚清和。丁亥初夏上澣御題。鈐寶四：乾、隆、乾隆御覽之寶、乾隆鑑賞。鑑藏寶璽：五璽全。寶笈三編。	【原貯】延春閣　【現藏】臺北 國立故宮博物院	雍正十二年為1734年，陳書年七十五歲　乾隆丁亥為1767年
20	《歲朝吉祥如意圖》軸	本幅絹本。縱108.3公分，橫49.7公分。詩塘紙本，縱33.3公分，橫49.7公分。設色畫。自題：新春如意事事吉祥（隸書）。款：「雍正乙卯上元日。南樓七十有六老人陳書」。鈐印二：陳、書。詩塘：嘉慶庚辰御製詩（姚文田以行楷體錄。詩略）。鑑藏寶璽：周甲延禧之寶、自強不息、石渠寶笈初編。五璽全。宣統御覽之寶。收傳印記：壽同金石。	【原貯】藏地不詳　【現藏】臺北 國立故宮博物院	雍正乙卯為1735年，陳書年七十六歲　嘉慶庚辰為1820年
21	《山靜日長圖》軸	《石渠寶笈續編》：宣紙本。縱二尺八寸八分、橫一尺六寸八分。水墨畫：岩岫深覆，舍宇軒敞，堂中有對談者。款：山靜似太古，日長如小年。際此升平無事，結廬最深，讀書聽泉，非人境喧豗所能擾其清寐也。南樓老人陳書仿。鈐印二：陳、書。御題行書：子西佳句叔明法，恰合南樓仿老人。筆裏有詩聊寓畫，幀中無處不傳神。幽居深藉松屏護，翠巘層鋪荷葉皺。為想當年勤課荻，集成香樹果清新。乙巳孟夏中澣。御題。鈐寶二：古稀天子之寶、猶日孜孜。鑑藏寶璽：八璽全。	【原貯】乾清宮　【現藏】臺北 國立故宮博物院	乾隆乙巳為1785年
22	《花草寫生圖》卷	《石渠寶笈三編》：紙本。縱六寸三分、橫一丈三尺六寸五分。水墨畫四季花卉。款：仿白陽山人花草三十種。女史陳書。鈐印三：女史陳書、補紉、品在濟尼口中。卷內分鈐高宗純皇帝寶璽：乾隆御覽之寶、乾隆鑑賞。鑑藏寶璽：五璽全。寶笈三編。	【原貯】毓慶宮　【現藏】不詳	

23	《仿王蒙夏日山居圖》軸	《石渠寶笈三編》：紙本。縱三尺六寸、橫一尺八寸。水墨畫。層巒灌木。款：仿黃鶴山樵《夏日山居圖》。復庵陳書。鈐印二：陳、書。高宗純皇帝御題行書：詩冊書來圖並陳（注：指陳群呈進詩冊並進是圖），王家荷葉宛同籹。盤中此畫得其所，卻我無端憶故人。壬寅暮春御題。（又題）山軒古畫復觀陳，疊疊雲岩葉葉籹。香樹賡吟隨進者，撫餘歡鮮論詩人。丁未暮春月上澣御題。（又題）王氏名跡陳仿之，重陰如蓋四鄰披。山莊避暑弗居此，詩本看時同在茲。己酉三月御題。（又題）春朝重看夏山圖，綠樹濃陰足靜娛。但得精神契倪笀，底須景概較同殊。辛亥季春御題。（又題）邇年避暑必山莊，長幅當前滿意涼。香樹獻詩兼獻畫，回思談學浙雲茫。癸丑三月御題。軸內分鈐寶璽：古稀天子之寶（重一）、猶日孜孜（重一）、乾隆御覽之寶、靜寄山莊、古稀天子、八徵耄念之寶、自強不息、八徵耄念。鑑藏寶璽：五璽全。寶笈三編。	【原貯】延春閣 【現藏】臺北 國立故宮博物院	乾隆壬寅為1782年 乾隆丁未為1787年 乾隆己酉為1789年 乾隆辛亥為1791年 乾隆癸丑為1793年
24	《看雲對瀑圖》軸	《石渠寶笈三編》：紙本。縱二尺四寸九分、橫一尺六寸一分。水墨畫。岩間飛瀑，松際虛亭，一人坐亭中仰睎。自題：煙雲供養，指端靈氣，方能辟此奇境也。復庵陳書。鈐印二：陳書、香樹齋。軸內分鈐高宗純皇帝寶璽：乾隆御覽之寶、乾隆鑑賞。鑑藏寶璽：五璽全。寶笈三編。	【原貯】御書房 【現藏】臺北 國立故宮博物院	
25	《春山平遠圖》卷	《石渠寶笈三編》：紙本。縱六寸四分、橫八尺五寸八分。水墨畫。煙雲暗靄，岩岫森沉。款：由澉湖入萬蒼山，登山樓，宿雨初晴。仿曹雲西筆意。復庵陳書寫。時年七十有七。鈐印二：女史陳書、南樓。卷內鈐高宗純皇帝寶璽：乾隆御覽之寶。鑑藏寶璽：五璽全。寶笈三編。	【原貯】延春閣 【現藏】（北京）中國國家博物館	乾隆元年為1736年，陳書年七十七歲

附錄二　陳書及錢氏家族活動年表

西元	年號	活動事由
1620	明泰昌元年 （庚申）	錢瑞徵生 李士達卒 陳元素與劉原起合作《蘭石圖》軸 藍瑛作《飛雲千山圖》軸 神宗朱翊鈞病逝 光宗朱常洛病逝
1655	清順治十二年 （乙未）	錢綸光生 惲向卒 黃向堅作《秋山聽瀑布圖》 侯方域卒
1660	順治十七年 （庚子）	陳書生 弘仁作《陶庵圖》、《黃海松石圖》 髡殘作《蒼翠淩天圖》 查士標作《幽谷松泉圖》 孫承澤《庚子消夏記》成書 宋應星卒
1676	康熙十五年 （丙辰）	錢元昌生 程正揆卒 吳歷作《湖天春色圖》 程邃作《山水圖》 查繼佐卒
1685	康熙二十四年 （乙丑）	張庚生 項聖謨卒 龔賢作《木葉舟黃圖》 石濤作《山水圖》 納蘭性德卒 清軍在黑龍江雅克薩戰敗俄軍，是為雅克薩之戰 始設江、浙、閩、粵海關
1686	康熙二十五年 （丙寅）	錢陳群生 汪士慎生 張宗蒼生 鄒一桂生 《清太祖高皇帝實錄》成書 命纂修《大清一統志》
1700	康熙三十九年 （庚辰）	陳書作《秋塍生植圖》（圖5）（《石渠寶笈續編》著錄，臺北故宮博物院藏） 高其佩作《指畫人物圖》 王翬作《夏木垂蔭圖》 禹之鼎作《王士禎放鷳圖》 陳恭尹卒
1702	康熙四十一年 （壬午）	錢瑞徵卒 嚴繩孫卒

		袁江作《驪山避暑圖》 馬元馭作《花卉圖》 萬斯同卒
1703	康熙四十二年 （癸未）	陳書作《花蝶圖》（上海博物館藏） 高士奇卒 彭定求等奉敕纂輯《全唐書》成書
1704	康熙四十三年 （甲申）	陳書作《花卉圖》軸（北京故宮博物院藏） 康熙皇帝頒佈禁行開礦政策
1708	康熙四十七年 （戊子）	錢載生 蔣溥生 康熙皇帝作〈御製佩文齋書畫譜序〉，《佩文齋書畫譜》成 書 禹之鼎作《國門送別圖》 滿漢分類辭典《清文鑒》修成 汪灝等編撰《廣群芳譜》成書
1709	康熙四十八年 （己丑）	錢元昌作《蔬菜圖》冊（圖48）（北京故宮博物院藏） 禁民間結會、方術及淫詞小説 朱彝尊卒 陳奕禧卒
1713	康熙五十二年 （癸巳）	陳書作《出海大士像圖》（圖16）（《秘殿珠林續編》著 錄，臺北故宮博物院藏） 陳書作《寫生圖》（《石渠寶笈續編》著錄，原貯養心殿， 現藏地不詳） 宋犖卒 王原祁作《仿黃公望夏山圖》 殿版王原祁、宋駿業繪，朱圭刻《萬壽盛典圖》刊行 始封班禪為額爾德尼。額爾德尼，滿語為「寶」 《御製律呂正義》成書
1716	康熙五十五年 （丙申）	陳書作《梅鵲圖》（上海博物館藏） 毛奇齡卒
1717	康熙五十六年 （丁酉）	陳書作《花卉圖》冊（《石渠寶笈初編》著錄，原貯養心 殿，現藏地不詳） 陳書作《寫生圖》冊（《石渠寶笈續編》著錄，原貯乾清 宮，現藏地不詳） 王翬卒 冷枚、徐玫、顧大駿、金昆、鄒文玉、李和等十四人作 《康熙萬壽盛典圖》
1718	康熙五十七年 （戊戌）	錢綸光卒 吳歷卒 李光地卒 孔尚任卒
1720	康熙五十九年 （庚子）	錢維城生 王宸生 魯得之卒

1721	康熙六十年（辛丑）	錢汝誠生 厲鶚《南宋院畫錄》成書 童鈺生 北京南堂改建 梅文鼎卒 王頊齡等奉敕纂輯《數理精蘊》成書
1722	康熙六十一年（壬寅）	錢世徵作《蘭花圖》（天津博物館藏） 清聖祖康熙皇帝玄燁卒，子胤禛嗣位，是為世宗。 馬元馭卒 何焯卒 湯右曾卒
1724	雍正二年（甲辰）	陳書作《四子講德論圖》卷（圖15）（北京故宮博物院藏） 郎世寧作《嵩獻英芝圖》 高鳳翰作《秋山讀書圖》、《牡丹竹石圖》 重建山東曲阜孔廟大成殿
1725	雍正三年（乙巳）	錢載教讀錢汝鼎、汝誠 張伯行卒
1726	雍正四年（丙午）	陳書作《仿王蒙筆意圖》（《石渠寶笈初編》著錄，原貯乾清宮，現藏地不詳） 銅活字殿版《欽定古今圖書集成》刊印 汪森卒
1728	雍正六年（戊申）	張庚作《峨眉積雪圖》軸（北京故宮博物院藏） 錢載鄉試落榜 郎世寧作《百駿圖》 楊晉卒 始設駐藏大臣，管理西藏政務
1729	雍正七年（己酉）	陳書作《花卉圖》冊（十二開，廣州市美術館藏） 錢界以諸生舉授醴泉知縣 西藏首創德格印經院 北京設立清代第一所官辦外語學校西洋學院 始設軍機處，以強化中央專制集權的統治
1730	雍正八年（庚戌）	陳書作《花鳥圖》軸（上海博物館藏） 錢載作《半邏村小隱圖》（藏地不詳） 黃鼎卒
1731	雍正九年（辛亥）	陳書作《三友圖》（無錫市博物館藏） 邊壽民作《蘆雁圖》 汪士慎作《三清圖》 李衛編《西湖志》刊行 《清聖祖仁皇帝實錄》修成
1732	雍正十年（壬子）	張庚作《仿王蒙山水圖》軸（圖24）（《石渠寶笈三編》著錄，臺北故宮博物院藏） 蔣廷錫卒
1734	雍正十二年（甲寅）	陳書作《仿陳淳水仙圖》（《石渠寶笈續編》著錄，日本東京國立博物館藏）

		陳書作《山窗讀易圖》（《石渠寶笈續編》著錄，臺北故宮博物院藏） 陳書作《夏日山居圖》（圖12）（《石渠寶笈三編》著錄，臺北故宮博物院藏） 張庚作《萬木奇峰圖》（瀋陽故宮博物院藏） 張敬生 高其佩卒 高秉輯高其佩《指頭畫說》成書
1735	雍正十三年 （乙卯）	陳書作《歲朝吉祥如意圖》（圖7）（臺北故宮博物院藏） 陳書作《桃花繡球圖》（廣東省美術館藏） 清世宗雍正皇帝胤禛卒 沈宗敬卒 張庚《國朝畫徵錄》成書 《視學》（又名《視學精蘊》）重刊
1736	乾隆元年 （丙辰）	陳書作《春山平遠圖》卷（《石渠寶笈三編》著錄，中國國家博物館藏） 陳書作《山村雲水圖》（天津博物館藏） 陳書卒 張庚作《仿吳鎮煙江疊嶂圖》（廣州市美術館藏） 弘曆稱帝，名清高宗，年號乾隆 桂馥生 方薰生 清工部編《工程做法則例》刊行
1738	乾隆三年 （戊午）	錢伯坰生 法國傳教士王致誠到京師，獻《三王來朝耶穌圖》
1739	乾隆四年 （己未）	錢維喬生 錢孟鈿生 上官周作《臺閣春光圖》 張庚《國朝畫徵錄》刊行 殿版《二十四史》刻成
1740	乾隆五年 （庚申）	張庚作《品爐圖》（圖18）（北京故宮博物院藏） 張庚作《山水圖》（十開，北京故宮博物院藏） 張庚作《山水圖》（十開，天津博物館藏） 潘奕雋生 汪士慎作《春風香國圖》 錢灃生
1741	乾隆六年 （辛酉）	張庚作《仿大癡山水圖》（上海博物館藏） 張庚作《獅子林圖》（蘇州博物館藏） 錢陳群作《行書格言》（無錫市博物館藏） 潘恭壽生 蘇州木版年畫《姑蘇萬年橋》刊行 《清世宗憲皇帝實錄》修成 《蒙古律例》告成
1743	乾隆八年 （癸亥）	乾隆皇帝題陳書《歷代帝王道統圖》冊（《石渠寶笈初編》著錄，原貯重華宮，北京故宮博物院藏） 鄧石如生

		王澍卒 蔣衡卒 上官周繪編《晚笑堂畫傳》刊行 安岐《墨緣匯觀》成書 《大清一統志》修成 蔣仁生 上官周卒
1745	乾隆十年 （乙丑）	錢維城始任修撰 錢元昌作《林泉高致圖》（浙江省臨海市博物館藏） 義大利傳教士艾啟蒙入宮 張鵬翀卒 張照卒 北京興建香山二十八景，稱為「靜宜園」 《石渠寶笈》成書
1746	乾隆十一年 （丙寅）	張庚作《山水圖》（十二開，北京故宮博物院藏） 奚岡生 華岩作《寒駝殘雪圖》 丁觀鵬作《仿李公麟明皇擊鞠圖》 官修《明通鑑綱目》成書
1747	乾隆十二年 （丁卯）	張庚作《松林亭子圖》（上海博物館藏） 郎世寧主持設計圓明園的「長春園」 蔣友仁為圓明園設計監造水法 梁詩正等奉敕編刻《三希堂法帖》 殿版《十三經注疏》和《二十一史》刻成 袁耀作《邗江勝覽圖》
1748	乾隆十三年 （戊辰）	錢維城始任右中允 俞光蕙作《上林春色圖》（圖64）（甘肅省蘭州市博物館藏） 錢汝誠考中進士，始任翰林院庶起士 宋葆淳生 高鳳翰卒 李方膺作《墨松圖》
1749	乾隆十四年 （己巳）	張庚作《花鳥山水圖》（十開，天津博物館藏） 張庚作《谿山行旅圖》（圖22）（上海博物館藏） 華岩作《村學圖》、《鍾馗嫁妹圖》 清內府《西清古鑒》始編 方苞卒
1750	乾隆十五年 （庚午）	錢維城始任侍講學士 張庚作《蕉林松屋圖》（吉林省博物館藏） 錢維城作《行書四言詩》（山東省博物館藏） 俞光惠卒 黃鉞生 汪士慎作《梅花圖》 內務府繪成《乾隆京城全圖》 大德堂本《女才子》刊行
1751	乾隆十六年 （辛未）	錢維城始任內閣學士 張庚作《蕭寺晴雲圖》（天津博物館藏）

		張庚作《南山松竹圖》（遼寧省博物館藏） 錢汝誠始任翰林院編修，同年，擔任河南鄉試正考官 方士庶卒 李方膺作《瀟湘風竹圖》 殿版《欽定西清古鑒》刊行 黃樹穀卒 乾隆皇帝首次南巡
1752	乾隆十七年 （壬申）	錢維城始任殿試讀卷官 張庚作《仿井西富春山居圖》（天津博物館藏） 張庚作《溪山無盡圖》（圖23）（天津博物館藏） 張庚作《山水圖》（八開，上海博物館藏） 錢載考中進士 永瑆生 鐵保生 唐岱卒 邊壽民卒 陳邦彥卒 厲鶚卒 改建北京天壇大亨殿為「祈年殿」
1754	乾隆十九年 （甲戌）	錢維城始任會試副考官 錢載作《桃花圖》（廣東省博物館藏） 約是年後，錢中鈺生 錢元昌卒 伊秉綬生 王學浩生 華岩作《八百遐齡圖》 乾隆皇帝在河北承德熱河接見阿睦爾薩納
1755	乾隆二十年 （乙亥）	錢載作《花卉圖》（無錫市博物館藏） 張庚作《仿王蒙山水圖》（重慶市博物館藏） 錢汝誠始任日講起居注官 河北承德建成普寧寺 李方膺卒 郎世寧作《阿玉錫持矛蕩寇圖》、《萬樹園賜宴圖》 華岩作《天山積雪圖》 艾啟蒙作《準噶爾戰功圖》
1756	乾隆二十一年 （丙子）	張庚作《仿大癡良常山館圖》（遼寧省博物館藏） 張宗蒼卒 鄒一桂《小山畫譜》成書 金農作《梅花圖》
1757	乾隆二十二年 （丁丑）	錢維城始任工部左侍郎，並擔任會試讀卷官及武會試正考官 張庚作《仿北苑夏山圖》（蘇州博物館藏） 張庚作《仿黃鶴山樵山水圖》（大連市文物商店藏） 乾隆皇帝題陳書《荷花圖》（《石渠寶笈續編》著錄，原貯淳化軒，現藏地不詳） 錢楷生（一說生於1760年） 錢汝誠始任侍讀學士

		朱玉振《端溪硯坑志》刊行 殿版《皇清職貢圖》刊行 乾隆皇帝南巡
1758	乾隆二十三年 （戊寅）	張庚作《江深竹靜書堂圖》（廣州市美術館藏） 錢界卒 錢汝誠始任內閣學士 王致誠作《阿爾楚爾之戰圖》 汪由敦卒
1759	乾隆二十四年 （己卯）	錢維城擔任江西鄉試正考官（工部左侍郎充），同年始任兵部左侍郎 錢汝誠始任兵部左侍郎 錢陳群作《行書自書詩》（十六開，北京故宮博物院藏） 張庚作《種竹結茅圖》（浙江省杭州市文物考古所藏） 汪士慎卒 金農作《自畫像》 圓明園「西洋樓」竣工
1760	乾隆二十五年 （庚辰）	錢維城始任刑部左侍郎 錢載作《牡丹圖》冊（藏地不詳） 張庚作《溪水茅屋圖》（天津博物館藏） 張庚作《松柏同春圖》（浙江省寧波市天一閣文物保管所藏） 張庚卒 錢陳群作《行書》（朵雲軒） 錢汝誠始任刑部左侍郎，同年，擔任殿試讀卷官 朱鶴年生 朱倫翰卒 羅聘作《冬心午睡圖》 建造河北承德普祐寺
1761	乾隆二十六年 （辛巳）	錢維城擔任刑部右侍郎 錢維城作《九秋圖》（重慶市博物館藏） 錢陳群作《行書臨趙孟頫字》（十四開，北京故宮博物院藏） 錢汝誠始任戶部右侍郎，同年，擔任經筵講官 張崟生 沈銓卒 金農作《采菱圖》 蔣溥卒 袁耀作《蓬萊仙境圖》
1762	乾隆二十七年 （壬午）	錢維城始任浙江學政 錢維喬考中舉人 錢汝誠擔任江南鄉試正考官 義大利傳教士安德義來華，擔任宮廷畫師 陳豫鐘生 金農作《墨竹圖》 鄭燮作《竹石圖》 郎世寧作《白鷹圖》 趙成穆卒

1763	乾隆二十八年 （癸未）	約是年，錢與齡生 錢載作《竹石圖》（天津博物館藏） 錢杜生
1764	乾隆二十九年 （甲申）	錢載作《一枝春圖》（上海博物館藏） 錢載作《丁香圖》（圖34）（上海博物館藏） 錢維城作《仿大癡山水圖》（遼寧省博物館藏） 乾隆皇帝題陳書《長松圖》軸（《石渠寶笈三編》著錄，北京故宮博物院藏） 張問陶生 金農卒 阮元生 建造河北承德安遠廟
1765	乾隆三十年 （乙酉）	錢善楊生 錢載作《牡丹蘭竹圖》（南京市博物館藏） 錢維城作《孤山餘韻圖》（廣東省博物館藏） 鄭燮卒 丁敬卒 顧蒓生 郎世寧、艾啟蒙、王致誠、安德義分繪《平定準回兩部得勝圖》，共十六幅
1766	乾隆三十一年 （丙戌）	錢載作《蘭花圖》冊（藏地不詳） 《欽定大清會典》與《欽定大清會典則例》同時成書 普樂寺建成於今河北承德 郎世寧卒
1768	乾隆三十三年 （戊子）	錢載作《惠竹圖》（青島市博物館藏） 王致誠卒 陳鴻壽生 《御批歷代通鑑輯覽》成書 盧見曾卒 黃慎卒
1771	乾隆三十六年 （辛卯）	錢維城作《山閣雲彌圖》（廣州市美術館藏） 錢維城作《大小龍湫圖》（錦州市博物館藏） 錢維城與張洽合作《梅花書屋圖》（浙江省杭州市文物考古所藏） 錢維城《山水圖》（十二開，天津博物館藏） 錢陳群《行書題耕織圖詩》（浙江省圖書館藏） 錢楷考中縣學生 錢昌齡生 河北承德普陀宗乘寺建成 艾啟蒙作《香山九老圖》 土爾扈特部脫離沙俄控制重返祖國
1772	乾隆三十七年 （壬辰）	錢載作《蘭石圖》（廣東省博物館藏） 錢孟鈿卒 錢維城卒 鄒一桂卒 艾啟蒙作《十駿圖》

1773	乾隆三十八年（癸巳）	錢陳群作《癸巳春帖子詞》卷（圖44）（北京故宮博物院藏） 錢維喬作《空山雲影圖》（常州市博物館藏） 乾隆皇帝賜錢維城諡號「文敏」 義大利傳教士潘廷璋入宮任畫師 周顥卒 杭世駿卒 紫禁城內建成「九龍壁」 命開《四庫全書》館，以紀昀為總裁 命編《日下舊聞考》，由于敏中總其事
1774	乾隆三十九年（甲午）	錢陳群卒 改琦生 北京建「文淵閣」 羅聘作《荔枝圖》 施天章卒 《欽定學政全書》成書
1775	乾隆四十年（乙未）	錢載作《松竹梅圖》（重慶市博物館藏） 錢載作《松竹梅圖》（天津博物館藏） 錢載作《三友圖》（蘇州市文物商店藏） 黃均生 沈繼孫《墨法輯要》刊行 包世臣生
1776	乾隆四十一年（丙申）	錢汝誠始任四庫全書館副總裁及三通館副總裁 陸時化《吳越所見書畫錄》成書 殿版《聚珍版程式》刊行
1778	乾隆四十三年（戊戌）	錢楷作《菊花圖》扇（圖53）（北京故宮博物院藏） 于敏中、王際華等編成《四庫全書薈要》
1779	乾隆四十四年（己亥）	錢載作《松梅圖》（上海文物商店藏） 錢汝誠卒 錢維喬作《山水圖》（浙江省寧波市天一閣文物保管所藏） 錢維喬作《山水圖》（八開，天津博物館藏） 方婉儀卒 龍大淵等撰《古玉圖譜》刊行 《欽定滿洲蒙古漢字三合切音清文鑒》成書 文宗閣在鎮江建成 于敏中卒
1780	乾隆四十五年（庚子）	錢載作《牡丹竹石圖》軸（圖35）（山東省博物館藏） 錢載作《蘭竹圖》冊（十二開，蘇州博物館藏） 錢載以「祭告祭文事件」受乾隆皇帝責備 錢維喬作《仿王蒙竹籟松濤圖》（河南省博物館藏） 艾啟蒙卒 建造河北承德「須彌福壽寺」 建造河北承德「煙雨樓」 羅聘作《兩峰道人蓑笠圖》
1782	乾隆四十七年（壬寅）	錢載作《梅花圖》軸（圖28）（《石渠寶笈三編》著錄，臺北故宮博物院藏）

		乾隆皇帝題陳書《仿王蒙夏日山居圖》（《石渠寶笈三編》著錄，臺北故宮博物院藏） 童鈺卒 官修《四庫全書》編成 文淵閣建成
1783	乾隆四十八年 （癸卯）	錢載作《蘭石玉蘭圖》（北京市文物商店藏） 錢維喬作《山水圖》扇頁（圖54）（十二開，北京故宮博物院藏） 錢楷考中舉人 陸開豐生
1784	乾隆四十九年 （甲辰）	乾隆皇帝題陳書《長松圖》軸 北京「西黃寺班禪塔」（又名「清淨化城塔」）建成 彭啟豐卒 北京國子監辟雍建成
1785	乾隆五十年 （乙巳）	錢維喬作《倪黃筆意圖》（廣州市美術館藏） 錢載作《四季花卉圖》（四條，無錫市博物館藏） 約是年後，錢中鈺卒 乾隆皇帝題陳書《山靜日長圖》（《石渠寶笈續編》著錄，臺北故宮博物院藏） 《清文獻通考》成書 續修《大清一統志》、《遼金元三史國語解》成書
1786	乾隆五十一年 （丙午）	錢載作《寫玉田詞意圖》（圖29）（《石渠寶笈三編》著錄，臺北故宮博物院藏） 臺灣林爽文以天地會組織起義，次年失敗
1787	乾隆五十二年 （丁未）	錢維城作《秋菊圖》（揚州市文物商店藏） 錢載作《墨竹圖》（蘇州市文物商店藏） 錢載作《蘭竹石圖》（朵雲軒藏） 錢載作《花卉圖》（八開，上海博物館藏） 錢載作《蘭花圖》（天津博物館藏） 乾隆皇帝題陳書《仿王蒙夏日山居圖》軸 潘恭壽作《寫柳永詞意圖》 童翼駒序《墨梅人名錄》成書 揚州工匠奉敕琢《大禹治水圖》玉山子，運至紫禁城
1788	乾隆五十三年 （戊申）	錢載作《蘭石圖》（浙江省嘉興市博物館藏） 錢載作《牡丹蘭石圖》（蘇州市文物商店藏） 錢載作《蘭蕙圖》（湖南省圖書館藏） 錢載作《蘭竹石圖》（十開，四川省博物館藏） 錢維城作《行書》（北京故宮博物院藏） 錢伯坰作《行書》（北京故宮博物院藏） 閔貞卒
1789	乾隆五十四年 （己酉）	錢載作《竹石圖》（廣州市美術館藏） 錢載與徐球合作《蒯聘堂肖像》（蘇州博物館藏） 錢載作《竹石圖》（浙江省博物館藏） 錢載作《蘭石圖》（南京市博物館藏） 錢載作《墨桂圖》（圖25）（北京故宮博物院藏） 錢維喬作《江山秀絕圖》（上海博物館藏）

		錢維喬作《秋江帆影圖》（圖58）（上海博物館藏） 錢維喬作《竹初庵圖》卷（首都博物館藏） 乾隆皇帝題陳書《仿王蒙夏日山居圖》軸 錢楷考中進士 金應煥卒 翁方綱《兩漢金石記》成書 方輔《隸八分辨》成書
1790	乾隆五十五年 （庚戌）	錢維城作《行書赤壁賦》（十一開，北京故宮博物院藏） 錢維城作《行書詩》（北京故宮博物院藏） 錢載作《仿黃鶴山樵長林修竹圖》（藏地不詳） 錢伯坰作《赤壁賦》冊（十一開，北京故宮博物院藏） 乾隆皇帝題陳書《長松圖》軸 潘恭壽作《仿戴逵破琴圖》 朱方靄《畫梅題記》成書 是年全國人口為三億零一百四十八萬七千一百十五人
1791	乾隆五十六年 （辛亥）	錢維喬作《秋山訪菊圖》（北京故宮博物院藏） 錢載作《松竹蘭石圖》（上海博物館藏） 錢載作《梅花圖》（浙江省金華市太平天國侍王府紀念館藏） 乾隆皇帝題陳書《仿王蒙夏日山居圖》軸 《石渠寶笈重編》成書 馮金伯《國朝畫識》成書
1792	乾隆五十七年 （壬子）	錢載作《竹菊圖》（浙江美術學院藏） 錢載作《松石圖》（廣東省博物館藏） 錢載作《蘭竹石圖》（重慶市博物館藏） 錢載作《蘭石圖》（十三開，吉林省博物館藏） 錢載作《桃花圖》（上海文物商店藏） 錢載作《花果圖》（圖26）（北京故宮博物院藏） 殿版《乾隆八旬萬壽盛典圖》完成 費漢源《費氏山水畫式》成書 蔣和繪編《寫竹簡明法》刊行 鄧石如書《黃鶴樓詩》 定「金奔巴（金瓶）」抽籤法決定班禪、達賴喇嘛轉世之制
1793	乾隆五十八年 （癸丑）	錢載作《蘭石圖》（上海工藝品進出口公司藏） 錢載作《蘭花圖》（圖27）（北京故宮博物院藏） 乾隆皇帝題陳書《長松圖》軸 乾隆皇帝題陳書《仿王蒙夏日山居圖》軸 錢載卒 英國使臣馬戛爾尼等人覲見乾隆皇帝 傳教士賀清泰與潘廷章合作《廓爾喀貢馬象圖》 巴慰祖卒 官纂《欽定工部則例》刊行 官纂《秘殿珠林續編》成書 頒佈「欽定西藏善後章程」二十九條
1795	乾隆六十年 （乙卯）	錢維喬作《仿黃公望山水圖》扇（北京故宮博物院藏）
1796	嘉慶元年 （丙辰）	錢維喬作《山水圖》（天津博物館藏） 奚岡作《蕉林學書圖》

		高宗禪位於子顒琰，是為仁宗，年號嘉慶 「白蓮教起義」爆發
1798	嘉慶三年 （戊午）	錢維城作《行書》（南通博物苑藏） 錢楷主持四川鄉試 錢伯坰作《行書》（南通博物苑藏） 畢涵作《仿古山水圖》冊 袁枚卒 徐堅卒 蘇六朋生
1800	嘉慶五年 （庚申）	錢維城作《行書遊松江詩》（朵雲軒藏） 章宗源卒
1801	嘉慶六年 （辛酉）	錢維喬作《松高晏坐圖》扇（圖55）（北京故宮博物院藏） 錢維喬作《春山煙靄圖》扇（圖56）（北京故宮博物院藏） 章學誠卒
1803	嘉慶八年 （癸亥）	錢善楊作《萬玉圖》軸（圖60）（北京故宮博物院藏） 奚岡卒 彭元瑞卒
1804	嘉慶九年 （甲子）	錢善楊作《嘉禾六穗圖》（浙江省嘉興市博物館藏） 湯貽汾《畫筌析覽》成書 阮元《鐘鼎彝器款識》成書 劉墉卒 錢大昕卒 「白蓮教起義」失敗
1805	嘉慶十年 （乙丑）	錢楷作《山水圖》（浙江省嘉興市博物館藏） 錢維喬作《擬倪黃山水圖》扇（北京故宮博物院藏） 王昶《金石萃編》成書 《皇朝詞林典故》成書 紀昀卒 鄧石如卒
1806	嘉慶十一年 （丙寅）	錢楷任太常寺少卿 錢聚朝生 錢維喬卒 錢坫卒 陳豫鐘卒
1807	嘉慶十二年 （丁卯）	錢楷任河南布政使 錢善楊卒 畢涵卒
1808	嘉慶十三年 （戊辰）	錢楷作《靈岩山圖》冊（圖51）（北京故宮博物院藏）
1812	嘉慶十七年 （壬申）	錢楷卒 錢伯坰卒 錢杜《松壺畫贊》成書 李壽昌《古今畫家姓名集韻》成書

1820	嘉慶二十五年 （庚辰）	錢善言與郁春木合作《錢岱雨（昌言）像》（浙江省嘉興市博物館藏） 邵梅臣《畫耕偶錄》成書 李修易《小蓬萊閣畫鑒》成書 仁宗嘉慶皇帝病卒，旻寧即位，是為宣宗
1827	道光七年 （丁亥）	錢與齡卒 錢昌齡卒 陳文述《畫林新詠》成書 清政府平定「張格爾叛亂」
1829	道光九年 （己丑）	錢卿鈇生 張崟卒 改琦卒 趙之謙生
1834	道光十四年 （甲午）	錢善言作《紫藤圖》扇（圖61）（北京故宮博物院藏） 張敦仁卒
1846	道光二十六年 （丙午）	錢善言作《菊花圖》（圖62）（北京故宮博物院藏） 朱熊卒 張士保繪編《雲臺二十八將圖》刊行
1850	道光三十年 （庚戌）	錢聚瀛卒 林則徐卒 黃均卒 吳友如生 沈曾植生 費丹旭卒
1852	咸豐二年 （壬子）	錢聚朝作《歲朝圖》（浙江省海甯市博物館藏） 林紓生 蔣寶齡《墨林今話》成書 張兆祥生 文鼎卒 安徽「撚軍起義」 太平天國頒行《太平新曆》、《幼學詩》 美商在上海開設美商船廠
1860	咸豐十年 （庚申）	錢聚朝卒 鄭孝胥生 戴熙卒 錢松卒 趙之琛卒 英法聯軍搶劫、焚毀北京圓明園、清漪園等 清政府與英法聯軍簽定「中英北京條約」、「中法北京條約」
1882	光緒八年 （壬午）	錢卿鈇卒 馮超然生 余紹宋生 張善孖生

附録三　錢陳群、錢載、錢維城家族譜系

1、錢陳群、錢載家族譜系

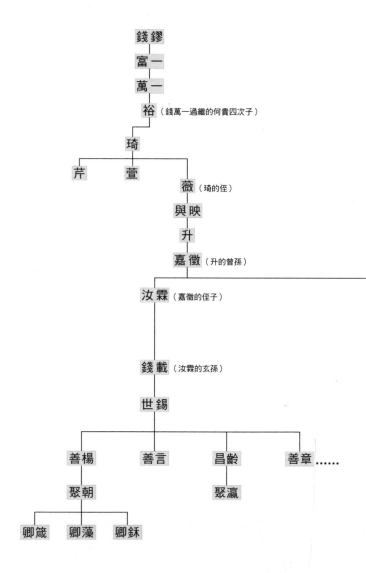

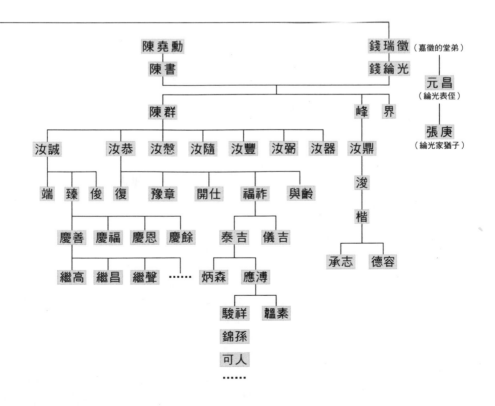

2、錢維城家族譜系

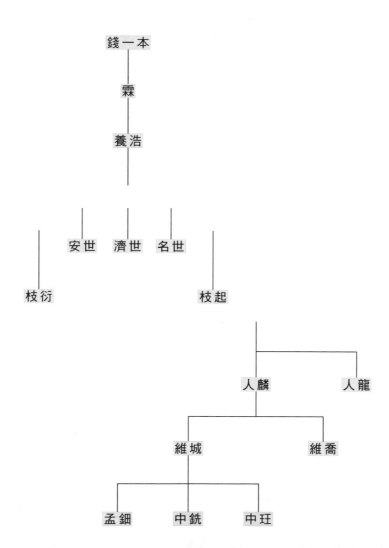

附錄四　書目

引用書目

[南齊] 謝赫，《古畫品錄》，收入盧輔聖主編，《中國書畫全書》，冊1，頁1。上海書畫出版社，1993年10月版。

[唐] 張彥遠，《歷代名畫記》，卷一，收入盧輔聖主編，《中國書畫全書》，冊1，頁120。上海書畫出版社，1993年10月版。

[宋] 內廷奉敕，《宣和畫譜》，卷二十，收入盧輔聖主編，《中國書畫全書》，冊2，頁129。上海書畫出版社，1993年10月版。

[宋] 黎靖德，《朱子語類》，卷八十五，頁2201。中華書局，1986年3月版。

[明] 汪砢玉，《珊瑚網畫錄》，收入盧輔聖主編，《中國書畫全書》，冊5，頁713。上海書畫出版社，1992年10月版。

[明] 姜紹書，《無聲詩史》，收入盧輔聖主編，《中國書畫全書》，冊4，頁861。上海書畫出版社，1992年10月版。

[明] 柳琬，《嘉興府志》，收入 [清] 紀昀編，《四庫全書總目提要》，卷七十三，史部二十九，頁1935。河北人民出版社，2000年3月版。

[明] 謝肇淛，《五雜俎》，卷七，頁141，遼寧教育出版社，2000年1月版。

[清] 吳文溥，《南野堂筆記》，頁碼不詳。味蘭居刊巾箱本，嘉慶元年（1796）。

[清] 李元度著，《國朝先正事略》，卷十五，頁449。嶽麓書社出版社，1991年5月版。

[清] 李玉棻，《甌缽羅室書畫過目考》，收入盧輔聖主編，《中國書畫全書》，冊12。上海書畫出版社，1998年4月版。

[清] 姜怡亭，《國朝畫傳編韻》，收入盧輔聖主編，《中國書畫全書》，冊10，頁950。上海書畫出版社，1996年10月版。

[清] 洪亮吉，《北江詩話》，卷一，頁13。中華書局，1985年5月版。

[清] 紀昀，《閱微草堂筆記》，卷二十，頁500。上海古籍出版社，1980年9月版。

[清] 紀昀編，《四庫全書總目提要》，卷一百八十五，集部三十八。河北人民出版社，2000年3月版。

[清] 晏棣，《國朝書畫名家考略》，收入盧輔聖主編，《中國書畫全書》，冊11，頁675。上海書畫出版社，1997年4月版。

[清] 秦祖永，《桐蔭論畫》，附錄，頁2。梁溪秦氏刊本，同治三年（1864）。

[清] 袁枚，《隨園詩話》，卷七，頁229。北京人民文學出版社，1982年9月版。

[清] 袁枚，《隨園詩話·補遺》，卷一，頁24。北京人民文學出版社，1982年9月版。

[清] 張庚，《國朝畫徵錄》，收入盧輔聖主編，《中國書畫全書》，冊10，頁423。上海書畫出版社，1996年10月版。

[清] 張庚，《國朝畫徵錄·續錄》，收入盧輔聖主編，《中國書畫全書》，冊10，頁455。上海書畫出版社，1996年10月版。

[清] 張照、王傑等編，《秘殿珠林石渠寶笈合編》（全十二冊）之《石渠寶笈三編》，卷五，頁2377。上海書店影印出版，1988年10月版。

[清] 張照、王傑等編，《秘殿珠林石渠寶笈合編》（全十二冊）之《石渠寶笈續編》，冊6，頁3028。上海書店影印出版，1988年10月版。

[清] 張照、梁詩正等編撰，《石渠寶笈初編》，頁758。上海古籍出版社，1991年版。

[清] 張鳴珂，《寒松閣談藝瑣錄》，收入盧輔聖主編，《中國書畫全書》，冊14，頁144。上海書畫出版社，1999年10月版。

[清] 許宛懷，《宛懷韻語》。出版資訊不詳。

[清] 陳文述，《畫林新詠·補遺》，收入盧輔聖主編，《中國書畫全書》，冊14，頁578。上海書畫出版社，1999年10月版。

[清] 陳康祺，《郎潛紀聞初筆》，卷八，頁163。北京中華書局，1997年12月版。

[清] 彭蘊燦，《歷代畫史匯傳》，收入盧輔聖主編，《中國書畫全書》，冊11，頁123。上海書畫出版社，1997年4月版。

[清] 馮金伯，《國朝畫識》，收入盧輔聖主編，《中國書畫全書》，冊10，頁654。上海書畫出版社，1996年10月版。

[清] 黃培芳，《香石詩話》，收入《續修四庫全書》，冊1706，卷三，頁168。上海古籍出版社，1995年。

[清] 稽璜、劉墉等撰，《皇朝通志》，卷五十二，頁6。浙江書局刻本，清光緒八年（1882）。

[清] 蔣寶齡，《墨林今話》，卷三，收入盧輔聖主編，《中國書畫全書》，冊12，頁952。上海書畫出版社，1998年4月版。

[清] 錢文選，《錢氏家乘》。上海書店重印，1995年版。

[清] 錢泳，《履園叢話》，頁299。中華書局，1979年12月版。

[清] 錢陳群，《香樹齋文集》，卷七，頁14。乾隆二十九年（1764）刻本。

[清] 錢陳群，《香樹齋文集續鈔》，卷一，頁11。乾隆二十九年（1764）刊本。

[清] 錢載，《蘀石齋詩集》，卷九，頁4。嘉慶年（1796－1820）刻本。

[清] 錢儀吉、錢泰吉，《錢文端公年譜》，卷中，頁24。光緒二十年（1894）刊本。

[清] 錢謙益，《列朝詩集小傳》，閏集，頁731。上海古籍出版社，1983年版。

[清] 寶鎮，《國朝書畫家筆錄》，卷四，收入《清代傳記叢刊》，冊82，頁

469。明文書局印行，1986年5月版。

[民國] 趙爾巽等修，《清史稿》，列傳九十二，頁10515。清史館鉛印本，1927年版。

[民國] 關冕鈞，《三秋閣書畫錄》，卷下，頁44。蒼梧關氏鉛印本，1928年版。

[現代] 石光明編，《乾隆御製文物鑒賞詩》，頁241。書目文獻出版社，1993年7月版。

[現代] 冼玉清，《廣東女子藝文考》，商務印書館，1941年7月版。

[現代] 施淑儀輯，《清代閨閣詩人徵略》，頁152。上海書店出版，1987年5月版。

[現代] 胡文楷，《歷代婦女著作考》，頁723，上海古籍出版社，1985年7月版。

[現代] 許懋漢，〈「海鹽錢氏」古今談〉。《錢氏聯誼》網站資訊中心提供。

[現代] 錢仲聯，《夢苕庵詩話》，收入《清詩紀事》，頁1354，鳳凰出版社（原江蘇古籍出版社），2004年4月版。

[現代] 錢霆，〈嘉興海鹽錢氏人物史略〉。《錢氏聯誼》網站資訊中心提供。

[現代] 錢鐘書，《談藝錄》，頁176。中華書局，1984年3月版。

參考書目

[清] 王守訓等，《清史藝文志》，光緒年國史館稿本。

[清] 安岐，《墨緣匯觀》，北京翰文齋鉛印本，1914年版。

[清] 金瑗，《十百齋書畫錄》，海南出版社，2001年版。

[清] 胡敬，《國朝院畫錄》，道光二十三年崇雅堂集本。

[清] 徐之均等，《清史文苑傳存》（七十四卷），清末國史館稿本毛訂。

[清] 錢陳群，《香樹齋詩集》，乾隆十六年刻本。

[清] 馮金伯，《墨香居畫識》，臺北明文書局，1985年版。

[民國] 中央研究院編，《明清史料》，故宮博物院藏鉛印本，1930－1936年。

[民國] 何煜纂、湯滌等編，《內務部古物陳列所書畫目錄》（十四卷），民國十四年鉛印本。

[民國] 金梁，《盛京故宮書畫錄》，臺北世界書局，1969年4月版。

[民國] 福開森，《歷代著錄畫目》，人民美術出版社，1993年8月版。

[民國] 龐元濟，《虛齋名畫錄》（十六卷），上海古籍出版社，1996年版。

[現代]《故宮書畫錄》（八卷，上中下三冊），臺灣中華叢書委員會出版，1956年版。

[現代] 中國古代書畫鑑定組編，《中國古代書畫目錄》，文物出版社，1985－1993年版。

[現代] 中國古代書畫鑑定組編，《中國古代書畫圖目》，文物出版社，1986－2000年版。

[現代] 北京故宮博物院編，《徐邦達──古書畫過眼要錄》，紫禁城出版社，2005年10月版。

[現代] 北京故宮博物院編，《徐邦達──古書畫鑑定概論》，紫禁城出版社，2005年10月版。

[現代] 李丕宇，《東西方美術史大事編年》，山東美術出版社，2006年11月版。

[現代] 童翼駒，《墨梅人名錄》，中華書局出版，1985年版。

[現代] 鈴木敬編，《中國繪畫總合圖錄》，東京大學出版社，1982年5月－1983年9月版。

[現代] 臺北故宮博物院編，《故宮名畫》，臺北故宮博物院出版，1966年8月版。

[現代] 劉九庵，《宋元明清書畫家傳世作品年表》，上海書畫出版社，1997年1月版。

[現代] 潘光旦，《明清兩代嘉興的望族》，上海書店，1991年11月版。

[現代] 鐘翰點校，《清史列傳》，北京中華書局，1987年11月版。

後記

2008年初，余輝先生邀請我參加臺灣石頭出版社的「百年藝術家族叢書」的寫作工作，這對我來說將面臨一個既熟悉又陌生的研究領域。

我自1988年由中央美術學院畢業至北京故宮博物院，二十餘年來，一直以中國古代女性繪畫為研究方向。雖出版過《李湜談中國古代女性繪畫》、《明清閨閣繪畫研究》及《失落的歷史——中國女性繪畫史》（與陶詠白先生合著）等著作，但卻從未想過以家族的視角來研究女畫家。從研究領域而言，古代女畫家是我相對熟悉的，而家族則因其世系龐雜使我望而卻步。我力求從女畫家群領域向家族領域拓展，即找到某一個核心的女畫家，再由她推及到其夫的家族。而在古代中國，女性既不在世系上統領家族，一般也不會在藝術上對家族有多麼大的影響。文徵明的玄孫女文俶、仇英的女兒仇珠莫不如此。然而，陳書則是個特例。因為有了她，我們才在中國古代藝術家族中看到一種別緻的存在：一個以閨閣畫家為領袖的繪畫世家。恰巧，我對陳書有過較專門的研究，其論文發表在2001年的《故宮博物院院刊》上。因為這樣的一些理由，我就接受了本叢書的寫作。而在完成這部書稿的時候，我則發現，這本書的撰寫，卻為我提供了從家族視角觀照女畫家的研究可能。

不管怎樣說，有關藝術家族的研究在藝術史領域是一個亟待開發的學術領地，在本書中，對於使用錢維誠、錢載、張庚等人的史料，不免有疏漏之處，懇請專家和有識者不吝賜教。

此書於今日得以出版，除自己的努力外，還得感謝我的先生牛克誠長期以來對我的一貫支持和鼓勵，以及他在此書的編撰過程中，給我提出了許多重要的建議與批評，使得本書在內容表述上更為完善。同時，還要感謝本叢書的主編余輝先生，他多次通審了全部書稿，並且提出了許多中懇的意見；感謝為本書的出版付出辛勤勞動和精力的責任編輯蘇玲怡女士；感謝為本書所提供精美圖版的北京故宮博物院、臺北故宮博物院，等等。

另，本套叢書中，所涉及境外博物館的冠名，均非作者原文，特此聲明。

李湜

2009年5月

國家圖書館出版品預行編目資料

世代公卿 閨閣獨秀 ： 女畫家陳書與錢氏家族 /
李湜著. -- 初版. -- 臺北市 ： 石頭, 2009.
12
　　面；　公分. --（百年藝術家族系列）
參考書目：面
ISBN 978-986-6660-07-8(平裝)

1.陳書　2.錢氏　3.畫家　4.傳記　5.中國

940.98　　　　　　　　　　　　　　98023044